日本純喫茶物語

110間昭和老派咖啡店的紀錄與記憶

前言

現在已是情報氾濫的時代，然而跟東京或大阪這種大都市相較之下，地方縣市的相關資訊卻是出乎意料地少。這一點我在日本全國探訪喫茶店的過程中深有所感。

離開自己所出生、成長的環境，在沒有任何事前準備的情況下，於首度造訪的土地上偶然邂逅美好的喫茶店，這樣的經驗我曾經歷過許多次。再也沒有什麼比不期然的喜悅更能打動人心了。而隨著這樣的經驗持續累積，某個想法也逐漸在我的內心成形：

「不是只有東京跟大阪才有很棒的喫茶店。」

這本書便是在這樣的概念下成形。而本書所收錄的喫茶店之所以會遍及全國四十七個都道府縣，也是基於這樣的理由。這次雖然無法涵蓋所有鄉鎮地區，但是對於不管是出身何處的讀者來說，其中肯定有離自家不遠的喫茶店。您所生活、出生的城鎮的純喫茶，是否也被刊載於這本書中了呢？

我在寫這本書時，最在乎的一點就是要具體而微地呈現出每間店特有的

氛圍，每間店背後各自有著其動盪的故事，而每個故事都是獨一無二的。

正可謂是人人身後有歷史，純喫茶也不例外。而我為了拼湊這些故事的殘篇斷簡，時而啜飲了數杯咖啡，時而幫忙碌的店長到附近的超市採買吐司，我便是在這樣的過程中側耳傾聽他們的故事。

本書既為旅遊指南，也是純喫茶的研究書籍。而書中所記載到的，純粹是純喫茶以及聚集於其中的芸芸眾生的故事。故事這個詞容易讓人聯想到是過去所發生的事，但請以現在進行式的時態感來閱讀。純喫茶有時會被視為是一去不復返的昭和時代遺物，是讓人在追憶的同時用來感嘆「還是過去好」的對象。然而本書不僅僅是沉浸於過往、進行追憶而已，而是希望透過純喫茶來勾勒出現代、展望未來。這本書所爬梳的是每間純喫茶的誕生以及其開業背後的來龍去脈，藉此勾勒出存活於現代的純喫茶樣貌。與其執著於過往的光輝事蹟與捉摸不定的未來，我更想過好的是當下的每一天。

那麼接著就請享受這一一○個故事吧。

CONTENTS

本書是為了留存下純喫茶的紀錄和記憶而撰寫的。
因此，結束漫長歷史的店面也依舊刊登。有形之物終將
迎向終點是難逃的命運。純喫茶也不例外。
期盼在各位讀者心中，純喫茶可以永遠持續綻放光輝。
※ 本書於 2020 年版刊行之際，已向所有店家確認營業
　與否，店家資訊也更新為 2020 年 4 月的最新內容。正
　文內容則是原封不動使用 2013 年作者所撰述的文章。
※ 本書註釋皆為譯註。

第 1 章

北海道、東北
地區的純喫茶

HOKKAIDO
TOHOKU
AREA

挽香

〖 北海道‧稚內　1970 年開業 〗

我在日本最北端的城市所享用到的，是溫暖身心的咖啡。

挽香的店長近江紘先生出生於青森縣的大湊，他過去曾是航空自衛官，長年來守衛著天空。

「日本直到昭和三十七（一九六二）年才取回領空權，在那之前，我穿的是美軍制服在各地基地值勤。泡咖啡是菜鳥新兵的任務，那時用的是 MJB 的綠色罐裝咖啡豆來泡咖啡的。」之

後近江先生被分發到稚內，肩負守護北方、免受蘇聯威脅的重責。

「那個時代很有趣，我們是用美軍的武器來跟蘇聯抗衡的。當時我可是站在最前線拚命值勤呢」，嘴上這麼說著的近江先生，在那之後獲得升遷躋身管理階級。然而他對於第一線以外的工作興趣缺缺，於是下定決心辭職。在那之後便經營這間喫茶店。

「我在擔任自衛官的時代造訪了各地的喫茶店，當時就覺得日本之後의咖啡的人一定會越來越多」，而近江先生的預言也果不其然成真。

店面的營業時間原本是早上十點，但是稚內車站的站長向他保證「我會責任幫你介紹客人」，在站長這樣的請求下，開店時間於是調整為六點。

當時有許多旅客為了前往離島而必須經由稚內轉搭渡輪，但在火車抵達車站的六點之後，直到發船的八點半為

止，並沒有可供旅客歇息的空間。而實際上確實也如同站長所言，眾多要轉乘的旅行者也接連來店。之後，挽香便成為旅客們的大本營。

「喫茶店的老爹要是不以自己的真面目待人，是無法跟客人掏心掏肺交流的。既不能裝酷，也要維持風範不能做壞事，不過我這樣的待客態度，客人總會稱讚每次來到我們這裡就很安心。要經營一間一百分的店，靠的終究還是真心喔。」

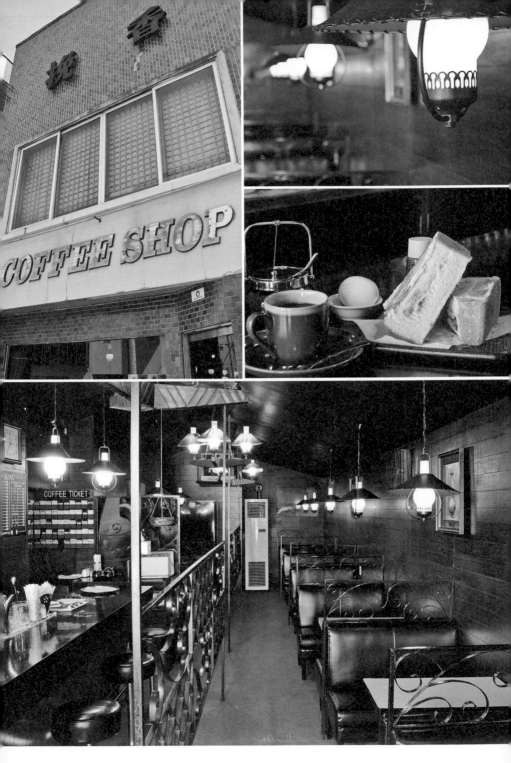

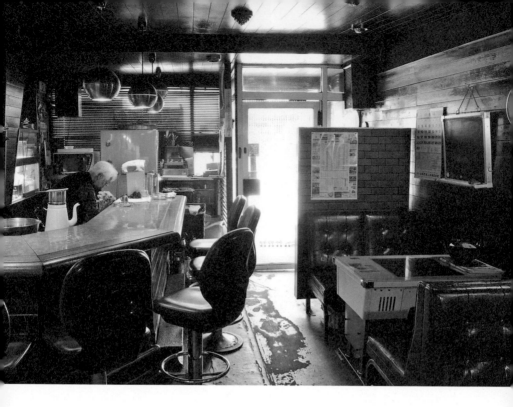

純喫茶ドール
純喫茶 Doll

〖 北海道・美唄　1960 年開業 〗

昭和三十一（一九五六）年，響徹美唄雲霄的收音機，為這一切揭開了序幕。那一天，鎮上的人聚集在一起，為的是討論新開張的喫茶店事宜。那時店名遲遲無法定案，就在那個當下，收音機中正好播放了「Corbo Doll」這個香水品牌的廣告。

這個不經意傳入眾人耳中的名字獲得了青睞，店名於是決定為「Corbo」。「之後如果美唄還要開喫茶店的話，就取名為 Doll 吧」，在場的某個人半開玩笑地這麼說道。

就在幾年後，另一間喫茶店開張，店名即為「Doll」。

「這棟建築物的歷史已經超過一百年，原本是鮮魚店，要開喫茶店時，從決定並測量格局、到在紙上畫出設計圖計算的，都是我自己一人喔。」

店長三村智惠子女士是一位凡事都不假他人之手的行動派，嘴上說著「當時

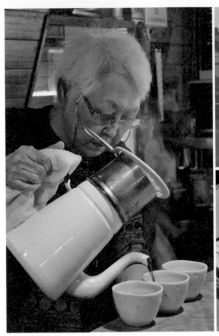

2016 年 11 月歇業
（店長年事已高之故）

我爸說黑色的芯不吉利，遭到他反對」拿出了火柴盒給我看，火柴盒的設計也是出於三村女士之手，店內牆壁的裝潢也是按三村女士的主意所設計的。

「這間店雖然不大，但我靠著這間店供小孩子們去上學，常客也不少喔。」

在三村女士身上，散發出一股女性所獨有的溫柔堅毅感。

「小時候我出生在農家，媽媽總是在田裡工作。那時一直以為當媽媽的全都是種田的。我從小也是打著赤腳在田間跑來跑去長大的，所以身體很硬朗。」

美唄曾因礦產而繁榮一時，但現在的人口只剩全盛期的四分之一，Corbo 歇業也是好久以前的事了。「回過神來才發現，我們成了美唄最老的喫茶店。要寄東西來的話，地址只要寫『美唄的 Doll』就能寄到喔。」三村女士笑著這麼說。包覆著 Doll 的美唄天空，今天也是一如當年，是個蔚藍的大晴天。

有著挑高天花板的二樓，又或者是可以近距離欣賞畫作的一樓，客人們各自挑選中意的位子入座。

「說來說去待人是最重要的，做我們這一行的，必須要配合客人，去了解小朋友的心理，或者是站在老人家的立場思考，也因此在為人處事上可以有所成長。」店長三上千壽子女士這麼說道。

千壽子女士總是親自指導店內打工的學生員工，她在員工口中是「親切的老闆娘」，相當受到愛戴。

千壽子女士的先生阿登生前很喜歡繪畫作品跟黑膠唱片，而向日葵這間店也如實地反映出阿登先生的興趣，以名曲喫茶店[1] 的定位開張。當時這裡成為了以弘前大學為主的年輕人的流連之地，十分受到歡迎。

「只要上向日葵去，就能聽到最新的黑膠唱片，年輕人都是衝著這點來的喔。」千壽子女士如此憶當年。

名曲と珈琲 ひまわり
名曲與咖啡 向日葵

〔 青森縣・弘前　1959 年開業 〕

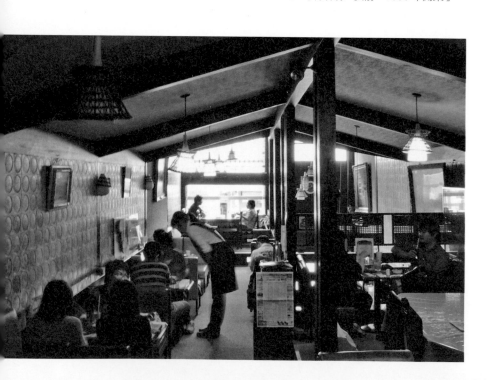

「以前是採早晚兩班制，營業到晚上十一點。一開始我先生跟我說好我不用到店內幫忙，但因為實在太忙，結果守不住這樣的約定。」

而這間店也有著唯獨歷史悠久的店面才聽得到的軼事。

「某天傍晚我們正準備要拉下鐵捲門時，聽到外頭有人說『向日葵還在！』想不到是以前曾在我們店內二樓相親、後來順利結婚的夫妻。聽說那天是他們睽違五十年的造訪。」

有不少客人以前是在弘前度過大學生活，退休後再度前來造訪。據說他們對於回憶中的喫茶店依舊維繫著過往樣貌相當感動，紛紛向店家致謝。今天的向日葵，依舊朝向明日持續盛開。

1 名曲喫茶為喫茶店的一種，店內會以專門的音響設備播放古典音樂。也可參照書末「純喫茶術語表」。

●名曲與咖啡 向日葵
青森縣弘前市坂本町 2
017-235-4051
10:30 ～ 18:30 ／週四公休（逢國定假日照常營業）
JR 弘前站步行 10 分鐘
弘南電鐵中央弘前站步行 5 分鐘

MENU（含稅價格）

熱咖啡	450 日圓
冰咖啡	480 日圓
肉派套餐	980 日圓
焗烤套餐	980 ～ 1000 日圓
焗飯套餐	980 ～ 1580 日圓

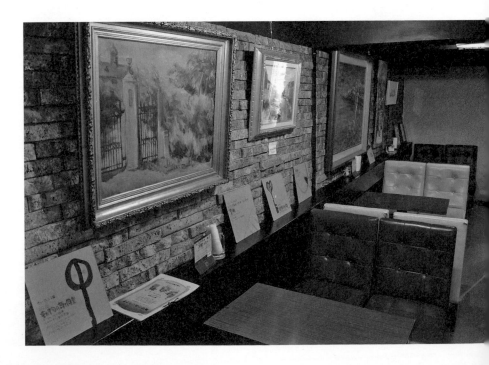

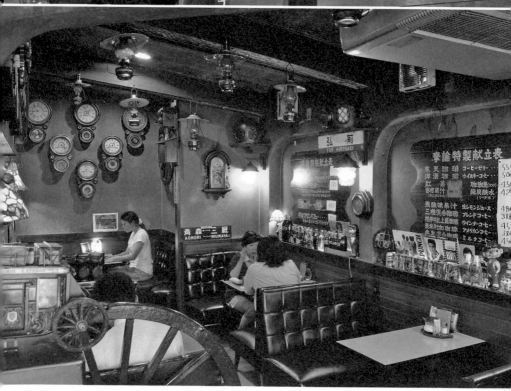

04

珈琲店 マロン
咖啡店 摩論

[青森縣・青森　1970 年開業]

「當時青森的喫茶店內部都很昏暗，像我們這樣沒有隔板、呈現完全開放空間的店家，在青森可是第一間呢。」

松井先生至今不曾積極地特別為店面進行宣傳，即使如此生意依舊相當好，這是因為這家店的好在客人口耳相傳下傳播出去的關係。

「長期以來承蒙很多熟客支持，這家店也因此才能延續下來，我也很重視這些客人。不光是我，所有員工都是這麼想的。」

而對於感慨萬分地說著這番話的松井先生來說，還有一項非常自豪的東西，那就是在店內一起工作的員工。

「我們家的員工每個人年資都很長，其中有人是做了十年、二十年的。每個人都很會記客人的長相，甚至跟客人之間也會有『你妹妹最近好嗎？』這樣的對話。擁有這樣的員工

是我的驕傲。」

喜歡摩論而上門的客人以及共同工作的夥伴，這些人也是松井先生在歷經了好長一段時間才察覺到、「想要從早到晚被其包圍的重要存在」。

「因為我從早到晚都待在店內，所以想被自己所喜歡的東西包圍。」店長松井孝導這麼說道。摩論店內的牆壁及架子上，都擺滿了松井先生打從國中就開始蒐集的老物，每一樣對他來說都是寶物。

松井先生以前為了能當上老師，前往東京的大學就讀，但日後卻被父母叫回故鄉，成為摩論的店長。店內的裝潢擺設跟當年相較完全沒變。

●咖啡店 摩論
青森縣青森市安方 2-6-7
017-722-4575
7:00 ～ 18:00
週三公休
JR 青森站步行 10 分鐘

MENU（含稅價格）
綜合咖啡　420 日圓
可可亞　500 日圓
現榨果汁　520 日圓
特製牙買加咖哩　790 日圓

こぅひぃの店 やちよ
咖啡店 八千代

〚 秋田縣·秋田　1978 年開業 〛

「八千代」這個詞的意思是長遠的歲月。店內的牆壁上布滿了歷代客人所留下的塗鴉：寫給某個人的訊息、二十年前的愛的小傘。在那之後時光流逝，當年的兩人現在是否依舊站在同一把傘下？

這間店的源頭可追溯至戰後秋田站前的黑市，黑市中有一間名為「八千代」的酒吧，當時酒吧第二代的經營者接受留下店名這個條件，將酒吧轉型為喫茶店，並繼承店面，而這位第二代經營者便是現在的店長藤田諭先生的太太。

在那之後，店面因為都市更新而搬遷，轉移至現址。原先的店址上蓋了大型商場，由藤田太太擔任店長的「Paruru 八千代」便位於商場中。雖然現在已經沒有人知曉「八千代」這個店名的由來，但是就結果來說，這間店可說是店如其名，成了一間歷史悠久的店面。

藤田先生笑著說經常會有客人問到

2013 年 6 月 25 日歇業
（店長基於健康理由，為擁有 35 年歷史的店面劃下句點）

「店名是老婆的名字嗎」。而現今的店面經營方式，則可追溯至大學時期他在東京所累積的經驗。

「當時我在位於銀座林蔭大道、一間名為『señor』的酒吧打工，但我始終無法喜歡上眼前那種遠離現實的光鮮亮麗世界。比起那樣的環境，我更喜歡的是能聽見客人讚美餐點美味、與客人可以彼此交心的店面。」

而實現藤田先生願望的八千代，受到以年輕人為主的支持，店內最受歡迎的菜色則是「偶然誕生」的土耳其飯[2]跟牛排香料飯。

牆上每增加一個塗鴉，藤田先生臉上就會多出一個笑容，而八千代也將永恆更靠近一步。

2　在日本長崎的洋食店中經常可見的一道料理，是將炸豬排、義大利麵以及番紅花飯或咖哩飯拼湊成一盤的綜合拼盤料理。

ジャズスポット ロンド
爵士據點 Rondo

[秋田縣・秋田　1967 年開業]

夜晚的秋田陷入一片寂靜，沿著貫穿市內南北的旭川散步，可見一間倉庫在黑暗中散發出亮光。這間建於明治時代的倉庫，正是 Rondo 的入口。

店長那珂靜男先生跟喫茶店有著相當深厚的緣分，在他還是國中生時，老家附近有一間爵士喫茶店「Monami」（モナミ），是眾多爵士樂迷口中的名店。昭和三〇年代那時，Monami 因為店內沒有冰箱的關係，所以經常必須來經營餐廳的那

關係，所以經常必須來經營餐廳的那

店長那珂靜男先生跟喫茶店有著

名於是決定為「Rondo」。

單好記的名字最好」這樣的建議，店哥哥給了他「過於講究反而不好，簡們同心協力打造出這間喫茶店，他的在那珂先生在二十多歲時，跟夥伴

中。

低音一樣，始終流瀉於那珂先生心「爵士」這個類型的音樂就像是持續

珂先生家中拿冰塊。打從那時開始，

Rondo 店內播放的雖然是那珂先生最喜歡的爵士樂，但因為位於郵局二樓的關係，播放音樂的音量受到了限制。

那珂先生為此感到煩惱，後來，一位熟客向他介紹了目前店面所在地的倉庫。倉庫的牆壁是混合了泥土跟稻草所蓋成的，可以適度吸收聲音。

「我一直想經營一間即使夜深，依舊可以在爵士樂聲中享用咖啡、談天的店面。所以能找到這個地方真的很

感激，這間店實現了在以前的店面所辦不到的事。」

那珂先生奮力地持續守護著這個好不容易才到手的理想空間。

「像我們這種個人經營的店面，誠信經營是最重要的。」

3
日本秋田縣釀造的當地啤酒。

●爵士據點 Rondo
秋田縣秋田市大町 1-2-40
018-862-4454
17:00 ～ 24:00
週日、國定假日、每月第二個週一公休
JR 秋田站步行 15 分鐘

MENU（含稅價格）
咖啡　600 日圓
Aqula 啤酒 3　700 日圓
起司厚切牛排（岡山縣吉田牧場）　1000 日圓

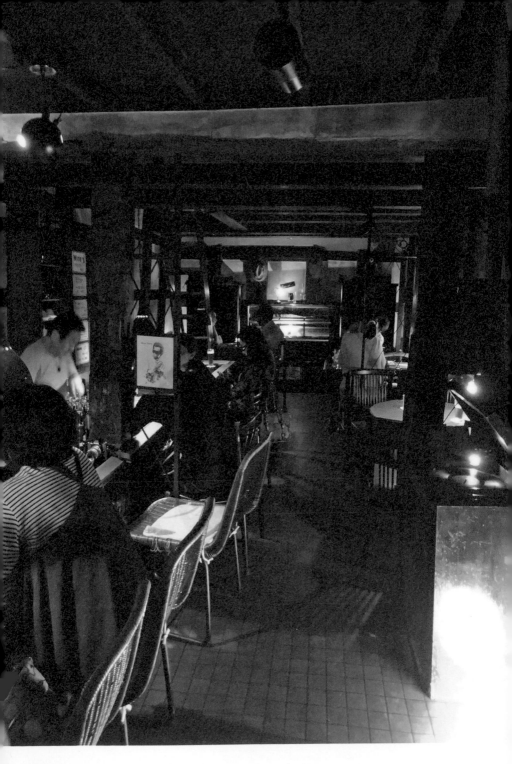

夢想有時是會變換樣貌逐漸成形的。Liebe 的店長兒山信一先生以前有著一個夢想。

「我國中時很喜歡咖哩，那時下定決心未來要成為廚師。」

當時他白天就讀仙台的餐飲學校，晚上在音樂喫茶店打工，而這樣的機緣讓他感受到喫茶店的魅力。

兒山先生在東京練馬站前的「新世紀」和現已歇業的盛岡「大島茶房」這兩間喫茶店工作後，自立門戶所開啟的便是現在的 Liebe。

當時只有一樓是客席，但在店面翻修後，二樓也成為了客席空間。

「不管是團體客或是單獨上門的客人，我認為喫茶店理當是所有人都能自在待著的空間，也因此才想增加客席數。」

而兒山先生的理念也獲得了實現，Liebe 現在是一間不分男女老幼、客層

07

相當廣泛的喫茶店。坐在窗邊的是幾位正在優雅談天的女性客人，另一側靠牆的座位則可見一位沉浸於書中世界的年輕男性。店內有許多一般桌椅座位，成群結伴上門的客人有時會坐上四、五個小時，天南地北地聊。兒山先生笑著說「這也無妨」。

店面附近有許多公家機關，因此午餐時間可見公務員客人上門。緊接而來的是下午茶時段，使用了大量水果所製成的水果茶酒，是下午時段最受歡迎的飲品。

正因為兒山先生包容各式各樣的客人，才為 Liebe 造就出廣泛的客群。

在 Liebe，充滿了包圍住客人的深深愛意[4]。

4 「liebe」一詞是德文，意思為「愛」。

●茶館 Liebe
岩手縣盛岡市內丸 5-3
019-651-1627
7:30 ～ 19:00（週六為 9:00 ～ 13:00，
逢週日、國定假日則為 11:00 ～ 19:00）／公休日不定
JR 盛岡站步行 20 分鐘
搭乘市公車於「縣廳・市役所前」下車後步行 2 分鐘

MENU（含稅價格）
綜合咖啡　400 日圓
紅茶　500 日圓～
水果茶酒　720 日圓
當日特惠午餐　650 日圓
蛋糕套餐　700 日圓

 08　たかしち
Takashichi

〚岩手縣・宮古　1967 年開業〛

Takashichi 是宮古第一間喫茶店，有著深厚的歷史，然而這間店卻在三一一大地震時被海嘯給捲走。

店長高岩千幹先生據說當時有意將店面給收起來。但當他外出時，路上總有人要求他「恢復營業」。在市公所或銀行辦事被叫到名字時，旁邊的人也會問他「喫茶店何時開始營業？」這是因為對於人口僅五萬人的宮古市民來說，「高岩先生就等於 Takashichi」。而這些期盼重新開張的聲音，為高岩先生帶來了前進的力量。

高岩先生在鄰里的集會上提到有人希望喫茶店重新開張後，當下也被勸說恢復營業，並透過了集會的牽線，尋得了恰好的土地。事情就這樣緩慢地有所進展。

然而當時因為建材不足跟預算問題，使得重新開張顯得困難重重。即使如此，高岩先生卻依舊堅持朝重新開張這

022

● Takashichi
岩手縣宮古市向町 2-49
0193-62-6953
9:00 ～ 20:00 ／週四公休
JR 宮古站步行 10 分鐘

MENU（含稅價格）

綜合咖啡　400 日圓
水果聖代　700 日圓

拿坡里義大利麵　850 日圓
炸肉排義大利麵　950 日圓

個目標邁進，理由在於他想讓當地民眾在煎熬的重逢時期能有個地方可以好好放鬆。

「因為發生地震的關係，所以我才希望打造出一間明亮的店。」高岩先生這麼說道。以前的店面是典型的深咖啡色調喫茶店，氛圍穩重；但是新店面卻是以白色為基調，營造出了明亮、積極的印象。

聽說一開始是希望趕在二○一一年底前重新開張，但因為工期延後，最後是在隔年的一月才重新開張。期盼著這一天到來的人相當多，客人總是絡繹不絕。打從店面開業以來的招牌菜「炸肉排義大利麵」，也隨著重新開張復活。

「店內人多起來、拜託客人併桌時，偶爾可以看到年輕人跟老人家共用一張桌子的光景，這是重新開張後才見得到的景象，讓我覺得還好自己有堅持下去。」

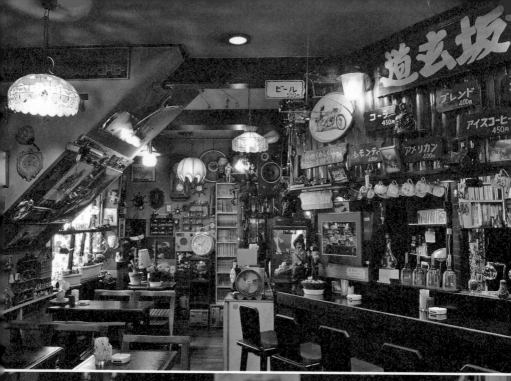

道玄坂

〖 宮城縣·仙台　1968 年開業 〗

工作，「下班後直接回家心情會很煩躁，那時我才發現自己會在下班途中進喫茶店坐一下」。

「我進喫茶店並不是為了任何特定目的，在我們還年輕的那個時代，上喫茶店是一種付錢租借空間的感覺，咖啡的口味或店長人怎麼樣根本無關緊要。」

三十年前，加藤先生在偶然的機緣下開始經營這間店。在規畫店面時，他的腦中浮現出具體的喫茶店樣貌。

「以前有很多就算是單獨一個人造訪也能平心靜氣待著的喫茶店。我想讓這間店成為一個人也能輕鬆入店、讓客人在看見擺滿漫畫跟小玩意的店內而覺得有趣，或心生懷念的店面。」

道玄坂的店內有許多漫畫、玩具跟擺飾，就算兩手空空上門，也能度過愉快的時光。

「一間店如果是出於真心想要經營

每個上喫茶店的人背後各自抱著不同的理由，有些人為的是咖啡的口味，或是衝著店內罕見的裝潢擺設上門，也有人是「不為特定目的」而上喫茶店。

道玄坂的店長加藤光男先生打從大學時期開始就經常上喫茶店，當時他也曾經造訪過道玄坂，但他萬萬沒想到自己將來會成為這家店的店長。

加藤先生出社會後進入承包商公司

的話，客人在踏進門後便能感受到，我自己也特別喜歡這樣的店。」

加藤先生的樂在經營，透過道玄坂這間店傳達了出來，是讓人心甘情願花錢租借的空間。

● 道玄坂

宮城縣仙台市青葉區國分町 1-3-25

022-262-6890

8:00 ～ 20:00（週六至 14:00）

週日、國定假日公休

JR 仙台站步行 15 分鐘

MENU（含稅價格）

綜合咖啡　400 日圓

冰咖啡　450 日圓

爬上位於石卷大馬路上一棟大樓的樓梯後，我推開了加非館的門。

迎面而來的是吧檯座位，店內左右兩側深處則為沙發座，這兩種座位都以木頭為基調，呈現出穩重的氛圍。吧檯座椅的設計既美觀坐起來也舒服。

「木頭風格的設計不會讓人生膩。」店長須藤哲也笑著這麼說。加非館是一間匯聚了眾人智慧的喫茶店。

須藤先生出生於石卷，他的老家過去在現今加非館的所在地經營餐廳，而須藤先生跟咖啡的相遇，則可追溯到他準備重考大學的時期。

「我在東京高田馬場的補習班補習那時迷上了咖啡。進大學後因為不擅長喝酒，所以特別喜歡咖啡。那時比起吃飯的錢，我更優先存的是咖啡錢。回到故鄉後就萌生了想開咖啡店的念頭。」

回到石卷的須藤先生於是開始為開店進行籌備。他理想中的店面是外出購物

加非館

〔 宮城縣·石卷　1974 年開業 〕

●加非館
宮城縣石卷市中央 2-2-13 2F
0225-96-4733
10:00 ～ 18:00
週二公休
JR 石卷站步行 10 分鐘

MENU（含稅價格）
綜合咖啡　400 日圓
愛爾蘭咖啡　550 日圓
鬆餅　500 日圓
卡布奇諾　550 日圓

或是談生意的客人可以久坐的店。而須藤先生腦中的範本是位於東京神田、一間名為「珈琲館」的喫茶店。湊巧須藤先生的弟弟正是在經營那間喫茶店的公司上班，在這樣的機緣下，須藤先生硬是將該公司的裝潢部門請來石卷，將裝潢工程發包給對方。

「吧檯的玻璃隔板很不錯吧。客人可以看到咖啡是怎麼沖泡的，但同時也清楚地隔開提供服務的店家跟客人。」

咖啡豆是開店之際向山形縣的咖啡豆批發商東北萬國社特別訂購的。而店名的 logo 設計則是出自在市公所上班的常客之手。這間店可說是須藤先生所結識的眾多人物的智慧結晶。

11 ケルン
科隆

[山形縣・酒田　1962 年開業]

在風之城相會吧。酒田是一個有著海潮味的風所吹拂過的港口城鎮。

在科隆為客人沖泡咖啡的店長井山多可志先生，他的一九七○年代是在東京度過的。井山先生當時在澀谷道玄坂百軒店中的搖滾喫茶「BYG」工作。當時那一帶有著櫛比鱗次的店面，而該地也正如其名所示，有一百間店，包括了目前依舊持續營業的「名曲喫茶LION」（名曲喫茶ライオン）跟已經歇業的「搖滾喫茶黑鷹」（ロック喫茶ブラックホーク）。「那時還有一間名為 Garçon 的音樂酒吧」，井山先生這麼說著，思緒飄向了四十年前的澀谷。

「BYG 為搖滾界中走投無路的人提供了棲身之所，喜歡搖滾樂的傢伙們一整天泡在店裡。像『Happy End 5』這些後來成名的樂團也曾經在店內舉辦過現場演出。」

在那之後井山先生回到酒田，開始在

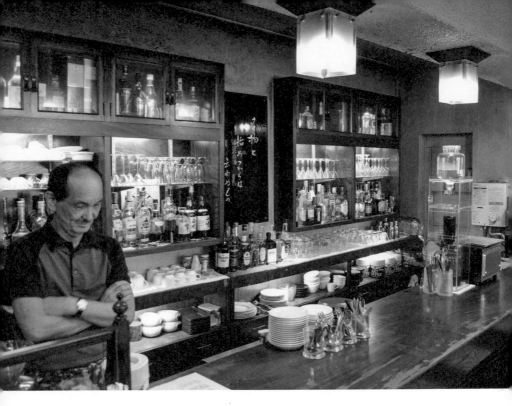

●科隆

山形縣酒田市中町 2-4-20

0234-23-0128

10:00～17:00（喫茶）、19:00～22:30（酒吧）

全年無休（酒吧週一、週二公休）

JR 酒田站步行 20 分鐘



MENU（含稅價格）

綜合咖啡（自家烘焙）　420 日圓

冰滴咖啡　450 日圓

抹茶餡蜜　500 日圓

葛粉餡蜜（手工）　500 日圓

喫茶店工作。

他的父親井山計一是一位著名的酒保，「雪國」這個口味的雞尾酒便是他所發明的。店面從早上到傍晚是喫茶店，過了傍晚以後就化身為酒吧，改由計一先生來顧店。

此外，科隆還有著「創意甜點茶房」這樣的別名，菜單上可見各種日式跟西式甜點。而自行烘焙咖啡豆則始於二十年前，井山先生在不斷地試誤後才開拓出目前的局面，直到現在他也依舊相當專注於研發上。

「科隆的作風並非只是使用價格高昂的原料，而是原原本本地忠實呈現現沖、現作的東西給客人。」

搖滾不是音樂類型，而是持續挑戰的生活方式，而科隆的搖滾樂也將持續演奏下去。

5　由細野晴臣、松本隆和大瀧詠一等人於一九六九年所共組的民謠搖滾樂團。

 喫茶 白十字

〖山形縣·山形　1973 年開業〗

白十字位於山形銀行總行的對面，店長是山崎惠子女士。「不管是員工還是客人，我碰上的都是很好的人，拜他們所賜，這間店才能全年無休一直經營下去。」

惠子女士生於山形縣東北部的新庄，二戰期間因為學生動員政策，曾在神奈川縣大船的富士飛機製造廠組裝過軍機。戰後她在父親的公司幫忙，並與登山時所結識的先生結婚。

她的先生悟郎也出生於山形，國中畢業後便馬上前往中國，以發電技師的身分任職位於天津的國策公司。

當時的天津是日本、英國、美國都分別持有租界的國際城市，悟郎先生那時經常造訪位於滿州大連的法國租界中一間名為「白十字」的喫茶店。悟郎先生為這間美麗的喫茶店深感著迷，據說他當時便下定決心「如果能活著返回日本的話，就要回到故鄉開一間名為『白十

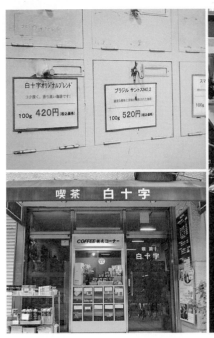

●喫茶 白十字
山形縣山形市七日町 2-7-15
023-622-7774
9:00 ～ 19:00（週六、週日為 11:00 ～ 17:00）／全年無休
JR 山形站步行 15 分鐘

MENU（含稅價格）
綜合咖啡　400 日圓
冰咖啡　400 日圓
紅茶　400 日圓

字」的喫茶店」。

在戰爭結束後，還是上班族身分的悟郎先生先是開了一間名為「銀座堂」的電器行，交付給惠子女士顧店。之後悟郎先生辭去工作，總算得以在電器行隔壁開始經營夢寐以求的「白十字」。入口處的遮雨棚上所印著的「銀座堂」是電器行時代所遺留下的痕跡。惠子女士在悟郎先生過世後便將電器行收起來，只專心經營喫茶店。

那時店內重新裝修，地板鋪上了綠色的地毯。白十字的店內不光是地板，放眼望去隨處都是綠色。「我們家屋頂也是綠色的，我最喜歡綠色了。」惠子女士笑著這麼說。

悟郎先生在滿州時所萌芽、並於祖國所實現的夢想，而今依舊為惠子女士所持續守護著。

青春是既微弱又縹緲的光芒，這間店裡頭，飄散著青春的味道。

Don Monami 的店長安齊良一先生長年以來在吧檯後方默默地守護著年輕人們的身影。

「以前的大學生每個人都很窮，他們都認為，只要上 Monami 就有菸抽，或是可以分到一點東西吃。」

Don Monami 附近有日本大學工學部跟郡山女子大學等學校，過去店內聚集了眾多的年輕人。

「我在三十二歲時開始經營這間店，因為年紀跟大學生相距不遠，對他們來說是一間可以輕鬆造訪的店。那時來自外縣市、在外租屋的大學生很多喔。」

Don Monami 的店內擺有客人記錄下心情的筆記本。這個筆記本一開始是由一個來自長野的男大生所起的頭，「那傢伙都不去上課，老是泡在這裡，結果費了八年才好不容易畢業」，良一先生

ドン・モナミ
Don Monami
〖 福島縣・郡山　1971 年開業 〗

● Don Monami
福島縣郡山市赤木町 13-12
024-933-2465
10:00 ～ 18:00
週日公休
JR 郡山站步行 10 分鐘

MENU（含稅價格）
綜合咖啡　400 日圓
咖哩飯　700 日圓

笑著說道。當年的那位男大生現在據說
住在長野，已經差不多準備要迎接六十
大壽。

翻開筆記本後，上頭滿布著年輕人們
的青春時代的光與影。

「Monami 的咖哩好好吃。」

「我好想家。」

「我沒辦法像其他人那樣活得那麼自
在。」

「分手好痛苦。」

良一先生的太太阿年女士說：「當年
我也經常罵他們喔，看到自暴自棄的小

孩，我就會好好訓斥他們一番，彼此就
像是家人一樣。」

良一先生的父親打從二戰前就在郡山
站前經營喫茶店。

「我們父子二代經營，一路以來都是
全心全意地真誠待客。喫茶店的商品就
是店長本人。就算沒錢、就算不去學校
也無妨，這世上還有其他更重要的東
西。」

Don Monami 這間店就像是放學後的
社團一樣，在郡山持續營業下去。

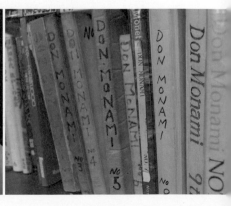

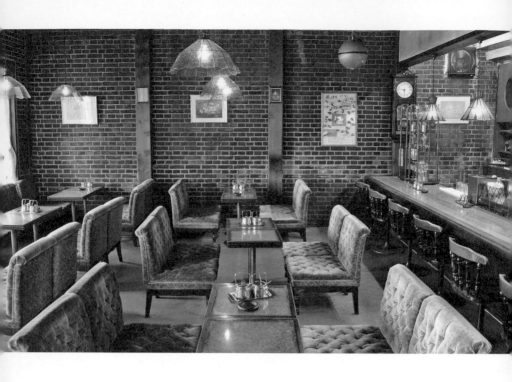

14 珈琲專賣店 煉瓦

咖啡專賣店 煉瓦

[福島縣‧喜多方　1976 年開業]

我從郡山搭上磐越西線向西前進。

火車很含蓄地只有兩節。

喜多方是以倉庫所聞名的城鎮，此地在過去出產使用於隧道跟附近礦山的紅磚，也因此鎮上可見許多用紅磚蓋成的倉庫[6]。

抵達喜多方站後，預定造訪的喫茶店就在眼前。站前被常春藤所包覆的倉庫便是「煉瓦」。

「我剛開始經營這間店時，站前跟現在比起來冷清很多。當時這裡只是一片人煙稀少、蘆葦叢生的雜草地。」店長橋本寬次先生這麼說道。

在喜多方出生、長大的橋本先生在大都市工作一段時間後，回到這塊土地，擔任小酒館的店長。

某年春天，人生的轉機降臨至橋本先生身上。當時他送朋友到喜多方車站搭車，回程路上不經意環顧四周時，一間由紅磚建成的倉庫映入他的眼簾。

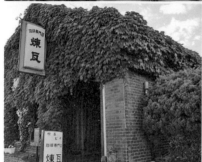

●咖啡專賣店 煉瓦
福島縣喜多方市町田 8269-1
0241-22-9183
7:00 ～ 17:00
全年無休
JR 喜多方站步行 1 分鐘

MENU（含稅價格）
獨家綜合咖啡　400 日圓
荷蘭咖啡（冰滴咖啡）　500 日圓
各式單品咖啡　450 日圓～
生乳酪蛋糕（手工）　250 日圓
維也納咖啡　550 日圓

當時那間倉庫是店家的米倉，但因為橋本先生無論如何都想在這間倉庫內開喫茶店，於是每天上門去交涉。經過半年的交涉，他的願望總算成真，「煉瓦」也就此誕生。

橋本先生長期經營店面以來，最看重的便是氣味跟清潔。而這間店也應證了這個說法，自開業以來雖不曾重新裝修過，卻散發出一股長年來被小心翼翼使用的物品才具備有的格調。自倉庫特有的挑高天花板所灑入的陽光，營造出一股彷彿教堂般的神聖氛圍。倉庫的隔熱效果極佳，碰上下雪天時，總能讓候車客人全身徹底暖起來後再前往搭車。橋本先生笑著提到「讓人束手無策」的常春藤，也是讓人感受到四季轉換、構成店面的重要的一環。

6
日文漢字「煉瓦」即為紅磚之意。

「純喫茶」的定義是什麼？

「純喫茶」是大家耳熟能詳的詞語，但是這個「純」指的究竟是什麼意思？
純喫茶跟咖啡店又有什麼不同？以下便是大家所好奇的 Q & A。

Q1　純喫茶的定義為何？

A　純喫茶的意思是「純粹的」喫茶店。喫茶店從大正時代開始到昭和初期廣為普及，當時其中也出現了由女性提供酒精飲料的店面。在現代的話會將這些店稱呼為酒館、俱樂部或是酒吧，但當時這些店是被劃分為喫茶店，被稱作是「特殊喫茶」。

而為了與「特殊喫茶」有所區隔，單純提供咖啡或是紅茶等，並不具有其他目的的喫茶店開始被稱作是「純喫茶」。不過現在打著「純喫茶」名號的店面，絕大多數都是在已經不須做出區隔的時代所開張的。

關於純喫茶的定義眾說紛紜，有些人認為其定義為是否提供酒精飲料或食物，也有些人認為是由否取得各縣市鄉鎮的飲食業營業許可來決定。說穿了，就現狀而言，純喫茶一詞並不存在有絕對的定義。

Q2　有什麼是純喫茶才有而咖啡店沒有的東西？反過來說又是如何？

A　有許多純喫茶店家是在一九七〇年代的全盛期開張的，所以肯定是有歷史感的。歲月積累所營造出的穩重氛圍，以及現今已經日漸稀少的珍貴設備、內部擺設也是純喫茶的特點。相反來說，咖啡店所具備的開放空間感、可以輕鬆造訪的印象，或許對於今後的純喫茶來說也是必要的。

Q3　讓人認定「這就是純喫茶！」的象徵有哪些？

A　關於這個問題每個人的看法不同，不好回答，但我認為是以下這幾點：

・有水晶吊燈等豪華的內部裝潢擺設
・提供奶昔跟漂浮蘇打汽水
・店內擺有報紙跟週刊雜誌
・客人們彼此間會交談

不過，最重要的或許是「單單身處其中，便能感受到店家以及其他客人的人品」這一點吧。

第 2 章

關東地區的
純喫茶

KANTO
AREA

フィンガル
芬加爾
〚 茨城縣·水戶　1975 年開業 〛

店如其人，芬加爾店內呈現出一種跟店長小泉文子的人品極為近似、既優雅又溫柔的氛圍。

小泉女士是從東京嫁到水戶，跟老字號的小泉旅館長男結婚。而在過去經營旅館的土地上興建大樓，是昭和五十（一九七五）年的事。

「我過世的先生是大學教授，不懂得大樓的經營方法，所以在決定坪數時我也一同出席。那時本來是說要將包容地在一旁默默守護的關係。

而獲得了小泉女士全方位信賴的店長德田先生，過去曾在那間畫廊工作了二十年。也因為兩人交情深厚，據德田先生說，他在被託付擔任店長一職時沒有絲毫不安，「我只在批發商那接受了兩三天的教育訓練，之後憑的就是一股衝勁」。

不這也是因為小泉女士在當時相當

店名的由來是位於蘇格蘭的「芬加爾洞窟」；牆上所掛的畫雖不搶眼，但也營造出這間店的特色。小泉女士據說以前也曾在同一棟大樓的七樓經營過畫廊。

「店面的事我一概不插手，所以什麼都不懂。我只要每天有咖啡可以喝就心滿意足了。」

地下室建為倉庫，但是這麼一來就會跟外界喪失連結，所以才決定要經營喫茶店。」

德田先生調皮地說：「我畢業於專門培育女子學校教師的師範學校，做生意還是頭一遭。那時心想只要開店每天就有錢賺，真是不錯。」

芬加爾所帶給人的親切感、朝氣蓬勃的氛圍，正是以德田先生為中心、包含其他員工以及小泉女士的人品在內所營造出來的。

7
且座咖啡是發源於茨城縣的咖啡店，該咖啡店在哥倫比亞擁有自家直營農園，種有八萬棵咖啡樹。

●芬加爾
茨城縣水戶市泉町 1-3-22
Lily Square 大樓 B1
029-226-3263
11:00 ～ 17:00
週六、週日、國定假日公休
JR 水戶站步行 15 分鐘

MENU 〔含稅價格〕

芬加爾綜合咖啡　400 日圓
且座綜合咖啡 7　500 日圓
厚切吐司套餐　750 日圓
烤三明治套餐　950 日圓
香料飯套餐　1000 日圓

純喫茶 マツ
純喫茶 Matsu

〖 茨城縣·石岡　1952 年開業 〗

對於石岡的民眾來說，Matsu 的存在並不稀奇，直到電影《ALWAYS 幸福的三丁目》在店內取景後，才讓 Matsu 的存在獲得改觀。

「聽到出身石岡的人說以 Matsu 為豪我就覺得很開心。」嘴上這麼說著的田清美女士跟她的先生宗治共同守護著這家店。

Matsu 的歷史源起於宗治生於明治時代的爺爺所開始經營的木造店鋪，店名則是取自擁有土地權的女地主的名字。店面的裝潢擺設打從當時以來便沒有變動。「我們自己看慣了，所以聽人家稱讚也搞不懂是好在哪裡。」清美女士笑著這麼說。

而這間店內最受歡迎的就是出自清美女士之手的午餐，許多客人都是衝著這午餐而來，也因此中午時段生意總是相當好，甚至有人是天天報到，可見其受歡迎程度。不過這個午餐可是在偶然的

040

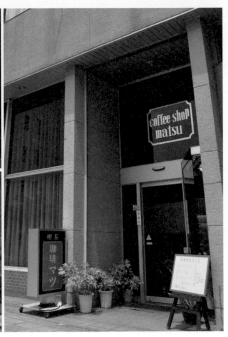

●純喫茶 Matsu
茨城縣石岡市府中 1-3-5
0299-22-4105
9:30 ～ 15:00
週六、週日公休
JR 石岡站步行 5 分鐘

MENU（含稅價格）
熱咖啡　400 日圓
紅茶　450 日圓
冰咖啡　490 日圓
當日套餐（附咖啡）　950 日圓

機緣下誕生的。

「以前曾經有位客人肚子餓說想吃東西，我就端出我們家常做的拌飯，結果那位客人吃完後就問道『這怎麼不拿到店裡賣呢？』這拌飯可是用鄰居送的蔬菜做出來的喔。」

Matsu 最厲害的地方，就在於它是在沒有刻意的情況下，實踐了地產地消。

而宗治先生也不落人後。前面所提到的電影取景當時，整間店被包下來，還進行了大規模的交通管制。電影中的登場角色所享用的聖代一開始本來是要用工作人員所準備好的聖代。結果沒想到宗治先生試做的聖代大受好評，在正式拍攝時便改用宗治先生所做的聖代。

有著深厚歷史的 Matsu，可是擁有電影布景所仿效不來的魅力。

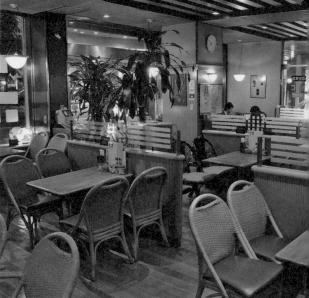

●茶館＆喫茶 BC
栃木縣宇都宮市駅前通 1-5-6 ／ 028-622-3708
7:00 〜 23:00 ／全年無休
JR 宇都宮站步行 1 分鐘

MENU（含稅價格）
宇都宮烘焙咖啡　650 日圓
水果聖代　1060 日圓
鮮奶油餡蜜　980 日圓
豬肉燒肉　1150 日圓
（午餐 1010 日圓）

17　パーラー ＆ 喫茶 BC

茶館 ＆ 喫茶 BC

〔 栃木縣・宇都宮　1972 年開業 〕

宇都宮市被位於東邊的 JR 車站以及位於西邊的西武線車站所包夾，這兩個車站彷彿鏡子般地相向而立，而鬧區便於其間開展出來。

五十多年以前，巴西咖啡商會以宇都宮為據點，將咖啡豆批發至包含福島、群馬以及茨城在內的廣泛地區，而宇都宮市內便有兩間直營店。

JR 宇都宮站前的 BC 主要客群為上班族。

「我希望能充分發揮站前的地利之便，提供客人空間的價值。」店長永島仁先生這麼說道。

店內之所以變得能夠使用無線網路，也是出自這樣的考量。永島先生的經營理念是讓保有過往風貌的喫茶店也能跟上時代的腳步。

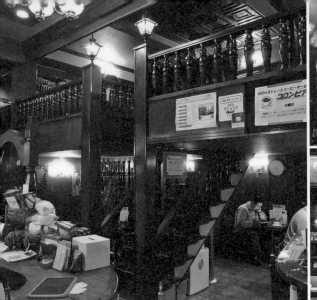

珈琲專門店 BC

咖啡專賣店 **BC**

〖 栃木縣·宇都宮　1971 年開業 〗

●咖啡專賣店 BC
栃木縣宇都宮市本町 13-16 ／ 028-621-8074
7:30 ～ 22:00（週六、週日、國定假日為
9:00 ～ 23:00）／全年無休
東武宇都宮線東武宇都宮站步行 5 分鐘

MENU（含稅價格）

綜合咖啡	650 日圓
咖啡歐蕾	800 日圓
冰滴咖啡	950 日圓
各式單品咖啡	780 日圓～
各式烤土司套餐	800 日圓～

東武宇都宮站發展得要比ＪＲ站來得早，在靠近有大批年輕人所聚集的獵戶座路跟百貨公司地段的一隅，可見咖啡專賣店Ｂ Ｃ的身影。店內客群主要為在附近縣政府跟稅務局上班的公務員。

一樓客席的頭頂是相當受歡迎的夾層樓，不過這個夾層樓其實是後來增建的，這間店一開始是天花板挑高、只有一層樓的店面。

宇都宮的公家機關現在依舊坐落於市中心，但是店家則是不斷往郊區擴散。以前有東武、西武、福田屋、十字屋等百貨公司，而今只剩下東武百貨。過去的松峰路上可見櫛比鱗次的餐廳，但現在就連走在路上的行人都寥寥無幾。

持續注視著宇都宮的這兩間ＢＣ，所面對的正是時代的轉折點。

「雖然牆壁重新粉刷過，但客人也不會因為店內變新就增加。這種土牆壁面，是在粉刷後再用鋼刷去刮，讓表面顯得粗糙。放眼宇都宮，我們家可是第一間採用這種土牆的店家。」

Sun Valley 的店內完全看不到呈現直角的邊角，吧檯的邊角既是圓的，天花板也呈現弧形。堅硬的壁面則是貼上了靠墊。「做生意就是不要去跟人針鋒相對、要圓融。」笑著這麼說道的店長細島悅子女士也同樣平易近人。悅子女士打年輕時開始經營這間店，而今是在這一帶說話頗有分量的人物。

「一開始我媽媽還不跟外人說我在經營喫茶店，幾年後才聽她說『我跟別人說妳在開喫茶店喔』。她應該是以為我撐不久吧。希望今後老顧客也能時不時上門。」

純喫茶 サンバレー
純喫茶 Sun Valley
〖 栃木縣・宇都宮　1968 年開業 〗

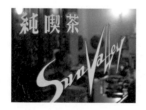

● 純喫茶 Sun Valley
栃木縣宇都宮池上町 4-21
028-634-8320
9:00 ～ 20:00
全年無休
東武宇都宮線東武宇都宮站步
行 3 分鐘

MENU（含稅價格）
熱咖啡　400 日圓
冰咖啡　500 日圓
紅茶　500 日圓
可樂　500 日圓

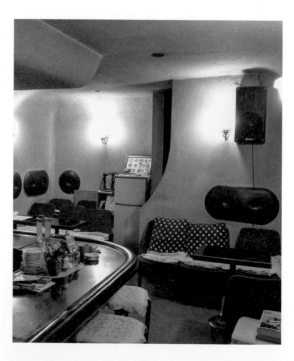

● Caférifuji
栃木縣小山市犬塚 4-10-16
0285-22-3988
10:00 ～日落／週四公休
JR 小山站步行 20 分鐘

MENU（含稅價格）
綜合咖啡　500 日圓
紅茶　750 日圓
中國茶　850 日圓
抹茶　650 日圓

20　カフェリフジ
Caferi Fuji
〔 栃木縣・小山　1968 年開業 〕

「與其說是歡迎光臨，我總是用歡迎回來的心情來迎接客人。」

山本悅子女士於四十五年前在母親所經營的 Fujiya 食堂土地上開了這家店。

這間店是在「希望有陽光照射、可以悠閒度過」的理念下成形，店內有著輕快涼爽的微風吹拂。由山本女士所親自設計的空間，也會隨著四季變化樣貌。

咖啡是在客人點單後現沖，紅茶也很講究，山本女士曾親自前往斯里蘭卡視察，也認真鑽研過英國系列的紅茶。是少見可以點到中國茶跟抹茶的喫茶店。

「除了固定會上喫茶店的大人以外，年輕人如果也能對喫茶店產生興趣的話，是讓人再高興不過的事了。我希望客人可以品嘗到道地的風味，感受到現沖飲品的美妙。」山本女士這麼說道。

「雖然常有人對我說妳經營這間店不容易呢，但我一點也不覺得辛苦，因為這是我喜歡做的事。」

造型好似鑽頭、年代久遠的燈具，以及覆蓋牆面的大鏡子，我捧著咖啡凝視店內，不禁覺得昭和這個時代在不知不覺間已經離我們好遠了。

店內充滿了極具巧思的設計，我猜想店長肯定是有著強烈個人堅持的人，但在向店長田島保雄先生詢問後，他卻說「沒這回事，我會當上店長也是順其自然的」，讓人出乎意料之外。

田島先生的老家過去一直在喫茶店所在土地上開理髮店，後來改建成大樓後，二樓便開了 Konparu。一開始是由田島先生的父親跟父親的友人共同經營，在那之後幾年，田島先生便接手店長一職。

「我以前也去過不少地方，不過像我們這種感覺的店面基本上看不太到。」

Konparu 就像是電影裡頭會出現的喫茶店，這點或許跟過去這一帶有許多電

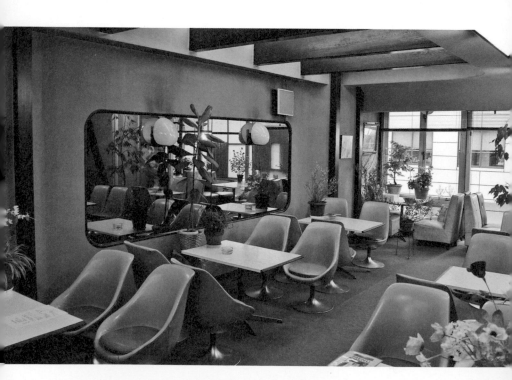

コンパル
Konparu
〖 群馬縣・高崎　1964 年開業 〗

● Konparu
群馬縣高崎市鞘町 62 2F
027-322-2184
9:00 ～ 17:30
公休日不定
JR 高崎站步行 10 分鐘

MENU（含稅價格）
咖啡　350 日圓
義大利麵　550 日圓
可可亞　380 日圓

影院有關。

當時電影是一般大眾最主要的休閒娛樂，電影院的號召力今非昔比。當時許多人會在看完電影後順道到 Konparu 喝咖啡。可惜一切還是抵抗不了大時代的變化。

「高崎跟日本全國其他地方一樣，鎮上也有很大的變化。不過就算人口減少，自己還是下定決心要繼承這間店，所以我每天都很樂在其中喔。」

田島先生在這麼說著的同時，端出了一盤布丁。這是運氣好的人才吃得到的一盤布丁，也是 Konparu 的隱藏招牌甜點。

「我只招待吃了布丁後會開心的客人吃，這是我獨特的經營方式。」

田島先生，多謝款待。

珈琲館 あるく
咖啡館 步行

〔 群馬縣・前橋　1979 年開業 〕

在步行的店內負責沖咖啡的是店長平井裕三。平井先生出身於京都上京區，前往東京後經常在國分寺一帶出沒。

「我很喜歡中央線沿線的文化，當時尤其經常往國立、阿佐谷、吉祥寺跑。」

平井先生的太太出身於群馬，兩人相識時，平井先生在國分寺一間名為「Tivoli」（チボリ）的喫茶店工作，而他也是打從心底熱愛咖啡的一個人，所以在搬到太太老家鎮上後，會開始經營喫茶店，也可說是自然而然的發展。

「我認為不管什麼事都是從步行開始的。」平井先生這麼說道，而店名便是取自於他的登山興趣。

店內不經意流露出的文化素養，想必是平井這對夫妻在過去所經歷過、包含國分寺在內的中央線文化的餘韻吧。

「前橋是一個很適合開喫茶店的地方。我剛來到這地方時，當時有很多由老奶奶所經營、完全融入於城鎮中的小

●咖啡館 步行
群馬縣前橋市千代田町 2-1-1
080-3710-1116
7:00 ～ 20:00 ／週日、國定假日公休
JR 前橋站步行 15 分鐘

MENU（含稅價格）
步行綜合咖啡　450 日圓
冰咖啡　450 日圓
維也納咖啡　480 日圓
拿坡里義大利麵　500 日圓

喫茶店。不管是前橋、京都或桐生，衣與食的十字路口上必定會有文化開花。而文化所在之地必定會有咖啡。來，這是你點的拿坡里義大利麵。」

這盤拿坡里義大利麵不是時下流行的那種麵，而是道地的喫茶店拿坡里義大利麵。

「『這口味好棒、吃起來好懷念！』像這樣在店內沖咖啡，然後聽到客人讚美餐點好吃，真的是讓人很開心的事。」

讓人開心的事還不僅止於此。

「我從以前就一直用法蘭絨濾布來沖咖啡，這陣子法蘭絨濾布又開始流行起來讓我很開心。感覺就像是自己所堅持的信念受到了認可一樣。」

コーヒーショップ ツネ
Coffee House Tsune

〖埼玉縣・新田　1977 年開業〗

> 2020 年 11 月遷移至原址後方新店面

位於新田站前的 Tsune 屋頂上大大的招牌，就是辨識出這間店的最佳標記。店內總是充斥著明亮、開朗的氣氛，這點如實地反映出店長大串好子的性格。

好子女士出身於秋田，當年為了就讀幼教專門學校前往東京，那時她跟朋友經常造訪 Tsune 是出於偶然。而當時顧店的店長大串常次郎會跟好子結婚，更是另一個偶然。

「那人生病時我就在旁邊照顧他，從那時開始就順其自然在一起了。那時爺爺老是唸著『常次郎的婚禮要辦在東京大神宮』，所以當年是在那裡舉辦婚禮的喔。」

常次郎先生從大學畢業後，進了位於淺草的喫茶店累積經驗，之後在南千住開啟了 Tsune 的第一號店面。當時常次郎很滿意用於裝潢的板金效果，於是在新田開第二間店時，也同樣採用了氣派的板金。

成果便是店面屋頂上的巨大招牌，據說這招牌可是由兩位板金師傅同心協力打造出來的。其他像是組合細木條所建造的牆壁、由相當珍貴的音響廠商所生產的音響等，店內有著許多在其他地方看不到的罕見物品。不過對於好子女士來說，真正的寶物其實另有其物。

「我很看重跟客人以及身邊朋友之間的緣分，他們在我先生過世時給予我跟孩子很大的幫助。這份工作可以跟客人聊上天讓人很開心，而現在該是我貢獻的時候了。」

好子女士為了與更多人牽起緣分，目前還擔任商店街的理事長，並且繼續守護著「Tsune」。

● Coffee House Tsune
埼玉縣草家市金明町 368-1
048-932-1528
9:30 〜 18:30 ／週日、國定假日公休
東武晴空塔線新田站步行 1 分鐘

MENU（含稅價格）
綜合咖啡　410 日圓
三明治　680 日圓
古早味拿坡里義大利麵　700 日圓
林桑手工戚風蛋糕
（附飲料）　550 日圓

パーラーコイズミ
茶館小泉

〖 埼玉縣・秩父　1967 年開業 〗

茶館小泉的招牌餐點是草莓跟巧克力聖代，而這廣受男女老少歡迎的聖代，背後可是有著一段故事的。

就讓我把時鐘的時針往回撥吧。出身於秩父的小泉建先生開始在東京上野「永藤麵包店」的喫茶部（茶館）擔任學徒，是昭和三十三（一九五八）年的事。在長達八年的學徒期間，小泉先生完全掌握了從進貨到烹調的知識，在那之後志得意滿地自立門戶。

阿建先生帶著在大都市所磨練出的能力以及完成構思的菜單重返故鄉後，迎頭便碰上了困難。

當年物資並不豐足，物流網路也不發達，咖啡豆雖然憑藉著在上野時代所建立起的人脈順利進貨，但用於聖代的鮮奶油卻怎樣都買不到。從東京採購不僅費時也花錢，阿建先生在四處探訪下，終於在冰淇淋店問到。在萬分拜託下，好不容易才順利取得鮮奶油，而使用了

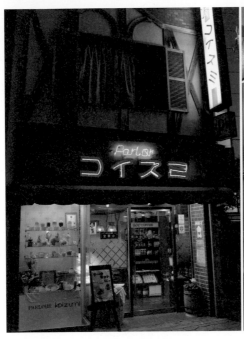

●茶館小泉
埼玉縣秩父市番場町 17-13
0494-22-3995
10:00 ～ 20:00
每月第三個週四公休（偶有臨時公休）
秩父鐵道御花畑站步行 3 分鐘

MENU
草莓聖代　700 日圓
摩卡咖啡凍＋摩卡冰淇淋　550 日圓
巧克力聖代　600 日圓
手工漢堡排套餐　950 日圓
拿坡里義大利麵（手工醬汁）　700 日圓

這個鮮奶油的聖代也大受歡迎。當時聖代首次出現於秩父，很多好奇的人衝著它上門。而當時店的對面剛好是電影院，更是帶來乘勝追擊之效。

「我在結婚前以客人的身分上門過好幾次，那時真的很受歡迎。」阿建先生的太太富美子女士回顧當時這麼說道。

阿建先生便接著說：「那時大家常說『來去茶館』或是『我們約在茶館見』，而這一帶提到茶館，就是我們小泉茶館喔。這是我很自豪的一點。」

從小孩到大人，今日的茶館小泉的名號可說是無人不知、無人不曉。

「位於千葉市內的山上茶屋。」

店長吉田正美過去是這麼稱呼這間店的。European 位於千葉市的鬧區中心，店外街道不分晝夜都熱鬧非凡，但店內卻像是森林深處的湖畔一樣，既安靜又沉穩。

「我認為所謂的喫茶店，理當是展現出個人理念並且可以靜下心來的場所，而這裡便是讓客人疲憊的身心可以好好歇息的地方喔。」

吉田先生這樣的理念不僅反映在店內的氣氛上，同時也反映於座位之間的距離上。在保有適切距離的店內，每位客人享受著各自的時光。

「會取這個店名，是想告訴客人我們這家店所提供的是歐式濃咖啡，不過這世上有多少人就存在有多少味覺，品嘗咖啡的方式也是人各有所好，咖啡這種東西不該具有強迫性的喔。」

嘴上這麼說著的吉田先生，對於店家

 25

ヨーロピアン

European

〖 千葉縣・千葉中央　1978 年開業 〗

● European
千葉縣千葉市中央區富士見 2-14-7
043-225-4625
9:00 〜 21:00
週一（逢國定假日則為週二）公休
JR 千葉站步行 5 分鐘

MENU（含稅價格）
荷蘭咖啡（冰滴咖啡）　800 日圓
綜合咖啡　550 日圓
咖啡歐蕾　600 日圓
冰咖啡　550 日圓
蛋糕套餐　800 日圓〜

跟客人之間距離的拿捏也很小心翼翼。

絕不會強迫客人的吉田先生，卻還是有個小小的願望。

「我希望客人能在咖啡最美味的狀態下飲用。不管是食物還是飲料，都有最佳的入口時機。但近年來在好像越來越少見咖啡在最佳時機被飲用，但我們這間店是可以在咖啡最美味的瞬間提供給客人的。」

現代逐漸少有機會可以接觸到手工產品，而針對手工產品越來越少的這種現象，吉田先生笑著說「目前的社會趨勢是疏離職人這種特立獨行的人呢」。

在繁華的都市中走累時，是會想在山中茶屋 European 歇息的。

26 純喫茶 シマ
純喫茶 Shima

〖千葉縣・柏　1967 年開業〗

店長島根和子女士在沖完咖啡後，走向了後門。就在我納悶她要上哪去時，現身於入口處的島根女士笑著說道「來，讓你久等了」。

Shima 店內每天總是要等到中午過後才會稍微清靜下來。早上會有眾多衝著大分量早餐而來的客人推開 Shima 的大門。而到了中午，則是會有準備在 Shima 吃午餐的客人從附近的百貨公司或銀行湧入。每個人選擇自己中意的位子入座，跟島根女士笑著閒聊、讀雜誌，自由自在地度過。

而在 Shima 的常客身上，有時也可見到好似店內員工般的行為。島根女士每次要將咖啡端到距離吧檯較遠的客席時，都必須從後門繞出去，此時比較機靈的客人就會幫她將剛沖好的咖啡端給其他客人。但是為何店面的動線設計會如此不方便？

「沒辦法啦，這間店剛蓋好的時候景

2016 年 11 月 30 日 歇業

氣很好，我想都沒想到之後會要一個人顧店。」島根女士無奈地笑著這麼說。

以前的分工據說是劃分為負責站櫃檯的廚房內場、負責上餐的外場，跟專門負責結帳的人。

島根女士說她在開這間店以前，很猶豫究竟是要開花店還是喫茶店，而最後她所選擇的是喫茶店。今天在 Shima 的店中，也綻放著眾多客人既開朗又美麗的笑容。

世田谷邪宗門

[東京都・下北澤　1965 年開業]

作道先生任職於高圓寺丸井百貨時，在下班後返家路上所造訪的酒吧「Friend 柔」中認識了一位年輕人。

這位年輕人很擅長魔術，他看作道先生對於他的手法讚嘆不已，便這麼說道：「國立那有間喫茶店，那裡的店長魔術更厲害喔。」

作道先生於是興高采烈地造訪國立，在那裡所見識到的名和先生的人品以及魔術，完全擄獲了他的心。

「聽說你想學魔術？」

明和先生的這句話讓作道先生揮別出人頭地之路，決定要開喫茶店。

然而，若是想成為邪宗門的店長，有個規定是必須要懂魔術。作道先生於是拜明和先生以及在丸井百貨工作時代的客人為師，而這位客人便是第

「我是因為崇拜名和先生才開這間店的。」店長作道明先生這麼說道。

名和先生指的是經營喫茶店「國立邪宗門」的名和孝年。作道先生的人生在遇見名和先生後大大地轉了彎。

作道先生當年從富山縣的高岡上東京，不過的並不是經營喫茶店。過去的他任職於丸井百貨公司，當時的職務內容近似於店長，總是忙碌地在中央線沿線的各分店來來去去。

一代引田天功[8]。

魔術、骨董、出於作道太太之手的七寶燒[9]、押花、與這間店有所淵源的文學軼事……這間店有著難以盡數的魅力。而其中最具魅力的存在，怎麼說都還是作道先生的存在。

「我好不容易將店面經營到現在的局面，所以會盡其所能做下去。」作道先生這麼說道。而這間店本身就是一個未藏有任何把戲或機關的奇蹟。

[8] 日本魔術師，擅長從水中或是爆炸場面進行逃脫，生前被封為是「日本逃脫王」。

[9] 日本傳統工藝之一，意指金屬琺瑯器。

[10] 日本女作家，日本文豪森鷗外的女兒。

●世田谷邪宗門
東京都世田谷區代田 1-31-1
03-3410-7858
9:00 ～ 18:00
週四公休
小田急線下北澤站步行 15 分鐘

MENU（含稅價格）
綜合咖啡　500 日圓
維也納咖啡　700 日圓
（森茉莉[10] 所傳授的）紅茶
500 日圓
克里奧咖啡（2 倍濃縮）
700 日圓

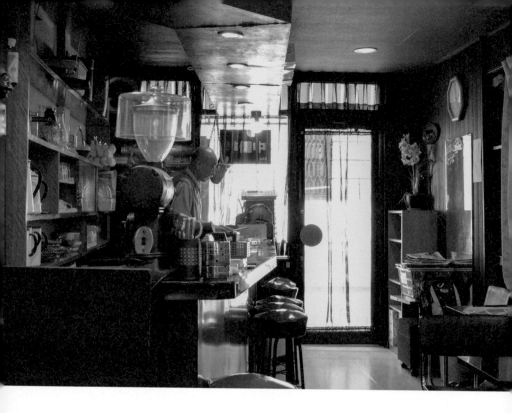

喫茶 メイ
喫茶 Mei

〖 東京都・日本橋　1963 年開業 〗

東京證券交易所的所在地兜町，是日本的股票交易中心。就位於這棟巨大大樓對面的小喫茶店 Mei，一開始開幕時是隔壁日本郵船的食堂。位於店內中央處的門，便是見證了當年歷史的痕跡。

「以前不同證券公司的人會在我們店內交換資訊，業界中一個月經手兩億日圓的傳說級人物也曾來過我們店內。但是隨著場內經紀人消失、股票交易完全機械化後，活力也隨之消逝了。」

店長岡田先生四十六年來持續在 Mei 沖泡著咖啡。

以前這間店的後門出去就是一條河，但在一九六四年舉辦東京奧運時被填了起來，現在只看得到些許當年的風貌。

「店內的地板掀起來就是河面，當年使用的樓梯現在還在喔。」這是岡田先生向我透漏的小祕密。

Lily 的吧檯以店長根本勝浩為中心，形成了一個半圓形。客人就坐在店長身旁，彼此可以清楚看到對方的臉。

「喫茶店若是缺乏玩心跟橫向的交流，就稱不上是喫茶店了。」嘴上這麼說著的根本先生現在之所以會身處於這間店內，也是拜他口中所說的的橫向交流所賜。

根本先生還是日本大學藝術學部的學生時，曾在池袋西口一間名為「n'est-ce pas」（ネスパ）的喫茶店打工，他便是在那裡學會了如何沖咖啡，並體認到喫茶店的存在意義。

後來他在朋友介紹下，前往了 Lily 這間店，一開始原本只打算幫忙「一個月」。之後四十年的時光流逝，回過神來才發現已經過了好長一段歲月。在根本先生所點燃、散發出柔和光芒的酒精燈火焰中所浮現的，或許是 n'est-ce pas 中的光景吧。

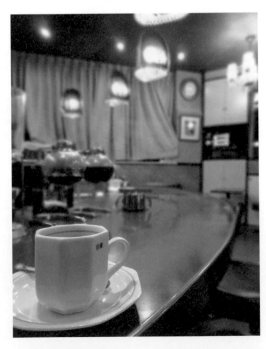

29 サイフォンコーヒー リリー
虹吸式咖啡 Lily

〖 東京都・石神井公園　1963 年開業 〗

●虹吸式咖啡 Lily
東京都練馬區石神井町 3-29-5
03-3995-9695
10:00 ～ 19:00
週日、國定假日公休
西武池袋線石神井公園站步行 5 分鐘

MENU（含稅價格）
咖啡　460 日圓
咖啡歐蕾　550 日圓
吐司三明治　650 日圓
漂浮蘇打汽水　550 日圓
當日便當　800 日圓

上野的地下有座山丘。從上野公園的上野山穿過阿美橫丁後，位於道路另一側、向外敞開的樓梯便是丘的入口。

這家店在舉辦東京奧運的昭和三十九（一九六四）年開業。店長三浦哲男先生借用了親戚過去在御茶水站前經營、名為「丘」的喫茶店店號，而本店確實如恰如其名，位在駿河台的高地上。

三浦先生說他透過經營喫茶店感受到了時代的變化，像是冰咖啡最初都會先幫客人將糖漿加進去，但近來卻變成了分開上給客人。這個地區也同樣不斷地產生變化。

「以前這裡有服飾店、魚店等各式各樣的店面，但泡沫經濟破滅後，就只剩下餐飲店面。」

在這座山丘上，可清楚地飽覽上野的風貌。

純喫茶 丘

〔東京都・上野　1964 年開業〕

●純喫茶 丘
東京都台東區上野 6-5-3 B1
03-3835-4401
10:00 ～ 17:30（週六、週日、國定假日～ 17:00）／週一公休（適逢國定假日則為隔日的週二休）
JR 御徒町站步行 3 分鐘

MENU（含稅價格）
熱咖啡　480 日圓
漂浮冰咖啡　650 日圓
漂浮蘇打汽水　650 日圓
綜合三明治套餐　880 日圓
（單點 750 日圓）
拿坡里義大利麵套餐　880 日圓（單點 750 日圓）

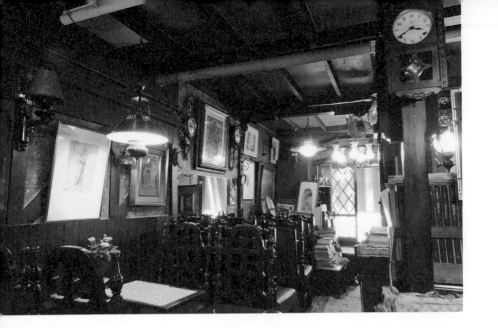

●荻窪邪宗門

東京都杉並區上荻 1-6-11

03-3398-6206

16:00 ～ 22:00 ／公休日不定

JR 荻窪站步行 1 分

MENU（含稅價格）

邪宗門綜合咖啡　500 日圓

俄羅斯咖啡　550 日圓

廊酒咖啡　900 日圓

維也納咖啡　520 日圓

荻窪邪宗門

〖 東京都·荻窪　1955 年開業 〗

風呂田和枝女士將咖啡端到了桌上，臉上掛著笑容所提及的，是她與她先生之間的回憶。

和枝女士出身於北九州，戰後在家中幫忙家務。那時是難以溫飽的時代，和枝女士的母親也幫忙照顧鄰居的小孩跟和枝女士哥哥的同學。當年有個老是來家裡吃飯的男孩子，而這位男孩便是日後和枝女士的丈夫風呂田政利。

「我想都沒想到會跟他結婚。結婚後聽我先生說『當時我是為了妳才去妳家的』，讓我好吃驚。」

之後，同鄉的名和孝年先生開始經營「邪宗門」後，夫妻倆也同樣開始經營邪宗門。那是和枝女士記憶中教人眷戀不已的時光。

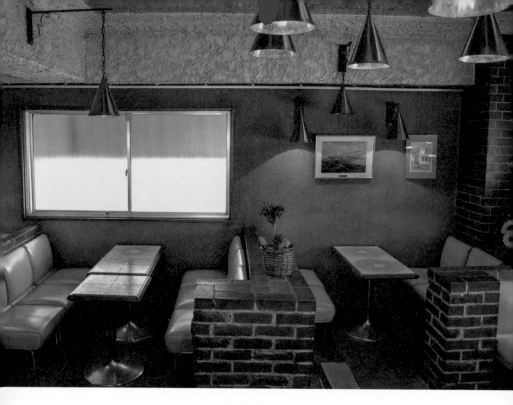

純喫茶 モデル
純喫茶 Model

〖 神奈川縣・石川町　1974 年開業 〗

說到橫濱，大家腦海中會浮現什麼？老一輩的人對於橫濱的印象，不外乎是伊勢佐木町和櫻木町的商店街；年輕人對於橫濱的印象，則是港未來 21、山下公園跟紅磚倉庫。而 Model 就身處於過去的橫濱和現在的橫濱的交界上。

Model 位於鄰近中華街的石川站站前，不過在昭和三〇年代時，它可是位於橫濱市西區伊勢町的一間小喫茶店。

「我母親以前是做西式裁縫的，她很嚮往時尚模特兒，所以這間店打從伊勢町的時代開始就是名字就是 Model。」

嘴上這麼說道的，是店長綠女士。綠女士跟姊姊洋子以及弟弟阿卓同心協力守護著母親白井雪江女士的店面。在現成商品難以入手的時代，雪江女士用她所擅長的西式裁縫製作出了各式各樣的衣物。

「我以前也曾穿著媽媽幫我縫的衣服出席才藝發表會。她因為很嚮往自己所

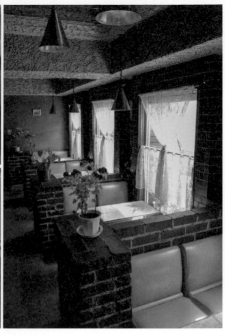

●純喫茶 Model
神奈川縣橫濱市中區吉濱町 1-7
045-681-3636
10:00 ～ 17:00
公休日不定
JR 石川町站步行 1 分鐘

MENU（含稅價格）
綜合咖啡　400 日圓
可可　550 日圓
維也納咖啡　500 日圓
蛋包飯　750 日圓
限定套餐（早午餐）　800 日圓

當不成的模特兒，所以將喫茶店的店名取為 Model。」

而店面是在四十年前左右搬遷至石川町，一路以來盡心盡力經營，不知不覺便成為了鎮上的老店。

「以前這一帶有很多中小企業大樓，現在都改建為大樓式住宅了。當年元町的商店街有很多販售舶來品的店家，很有趣的。」

Model 的內部裝潢擺設維持著住過往的樣貌，因此有許多電影跟連續劇會詢問能否在店內取景。

「我們這間店不過就是舊而已。」綠女士笑著這麼說。自雪江女士的嚮往中所誕生的 Model，在不知不覺間也成為了他人心中所嚮往的存在。

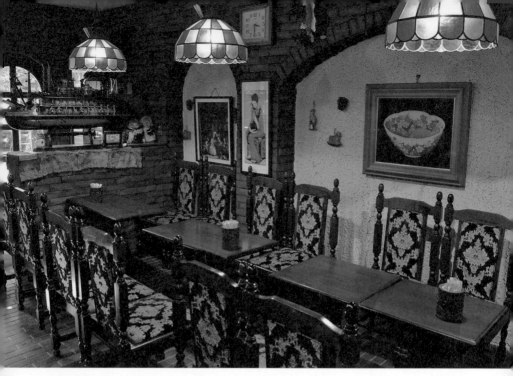

33 鹿鳴館

〖 神奈川縣·大口　1981 年開業 〗

●鹿鳴館
神奈川縣橫濱市神奈川區大口通 122
045-433-3814
10:00 ～ 16:30 ／公休日不定
JR 大口站步行 5 分鐘

MENU（含稅價格）
綜合咖啡　　500 日圓
美式咖啡　　500 日圓
咖啡歐蕾　　550 日圓

「我希望客人喝了我們家的咖啡後，可以獲得緩步前進的力量。」站在吧檯後方瞬間挺直了腰桿的店長宮田博夫這麼說道。

宮田先生出身於麻布，年輕時加入空軍，戰後成為製造商研究員。「能在公司跟家庭以外的地方跟朋友談論人生或是未來，是很重要的一件事」，內心懷抱著這個想法的宮田先生婉拒了公司的慰留，在退休後開始經營喫茶店。

「鹿鳴館」這個店名據說隱含有「竭誠款待」之意。店內以桃花心木家具營造出統一感，好似文人墨客的交誼廳。

宮田先生同時也是熱中富士登山的「富士喜樂會」會長。

「我現在每年都還是會去爬富士山喔。人生充滿了起伏，活到我這個年紀依舊還是會感到迷惘。不過反過來說，這也代表了人生這座山還是值得持續爬下去的。」

位於鎌倉長谷的「鎌倉邪宗門」因為店鋪過於老舊而歇業。「我曾考慮要重新開張，但是鎌倉人太多了。為了能夠好好接待每一位客人，我才搬遷到小田原」，門主竹石有哉這麼說道。竹石先生雖出生於寺廟，但他認為「就算是和尚，做人若是不懂得謙遜的話，是會變成一個荒腔走板的人的」。

竹石先生在二十九歲那一年開始經營邪宗門。他跟自己所崇敬的畫家井上三綱一同前往台灣參加美術展時，結識了「下田邪宗門」的神尾先生。那時神尾先生提及「長谷寺外若是也有妖魔出沒的話挺有趣的」，邪宗門便是在這樣的機緣下開店。

店內有時會舉辦演奏會或美術展，而這些都是在店面搬遷後才得以實現的。「珍貴的不是昂貴的東西，而是有品質的東西」，這番話讓人感到意味深長。

34 小田原邪宗門

[神奈川縣・小田原　1971 年開業]

2019 年 12 月 28 日歇業

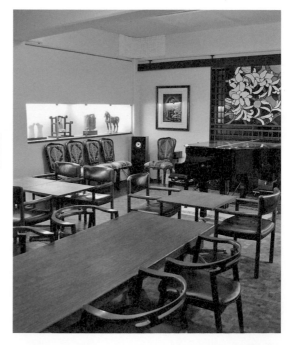

發掘純喫茶的方法

現今雖然是資訊化的時代，但依舊有眾多的喫茶店埋沒於巷弄間。
若能發現只屬於自己的特別店家，一定能更加品味到純喫茶的樂趣。

挖掘純喫茶的要訣
一、前往城下町 11
二、越是窄小的巷弄，可能性越大
三、在工商消費電話簿中查找「喫茶店」的欄位

城下町的歷史悠久，也因此有眾多喫茶店。我就曾在熊本城坐落的熊本市內，一天造訪了高達十二間的純喫茶。而相較於地價昂貴的大馬路，往位於深巷的小路或是小商店街找，發現純喫茶的可能性也越大。

讓人感到不可思議的一件事是，在造訪過眾多純喫茶後，我練就出只要聽到店名，就能約略推測出店家開張年份的能力（雖然只是大略的年份）。比方說「Frined」（フレンド）或是「Brazil」（ブラジル）這種採用比較舊的外來語做為店名的店家，通常多半就是純喫茶。

11 日本的一種城市建設形式，是以領主所居住的城堡為中心所發展出來的城市。

編寫本書過程中的冒險故事

耗費數小時移動只為造訪一間純喫茶，對我來說是家常便飯。之前我曾搭飛機造訪沖繩，結果只在當地待上四小時左右。前往四國時，則是受到重重山脈的阻撓，移動相當費時。從窪川前往松山時，碰上電車跟野鹿相撞，結果造成電車到站時間延遲……還曾經在秋田碰上所要搭乘的新幹線的前一班列車跟熊相撞的事件。

與前述事件呈強烈對比的是，在交通網路發達的九州，因為採訪行程的關係，我在三天內去了熊本→佐賀→別府→伊萬里→佐世保→長崎→久留米→大分→博多……我想今後再也不會有機會像這樣大移動了（笑）。

在初夏時造訪冬季為熱鬧滑雪旺季的石打，那一天，在石打站下車的只有我一個人。前往長崎時，因為沒有地方過夜，不得已便露宿街頭；造訪長野時，則是到自己一個人獨居的弟弟家中借住。

第 3 章

中部地區的
純喫茶

CHUBU
AREA

六曜館珈琲店

六曜館咖啡店

〖 山梨縣·甲府　1972 年開業 〗

集，也因此秀仁先生自幼便是看著骨董市集長大的。結果他自己也因而對骨董產生興趣，開始收藏骨董，還曾跟志同道合的朋友結伴前往東京的青山去販售骨董。

吧檯上放著現在已經難買到的虹吸式咖啡壺，其他還可見彩繪玻璃跟舊式的壁掛式電話等，對於喜歡骨董的人來說宛如天堂，光是欣賞店內，時間就這樣一溜煙地過去。牆壁上所展示的是以前甲府市內喫茶店們的火柴盒。據說從火柴盒上所記載的縣市電話區碼就可以推算出其年代。

六曜館綜合咖啡是光子女士用訂製的法蘭絨濾布所沖出來的，咖啡杯的設計雖然相當精巧，卻也相當厚實。

「我們提供給客人的是現沖咖啡，為了不要讓客人在咖啡杯接觸嘴唇時覺得過燙，所以才用比較厚實的咖啡杯」，這麼說道的光子女士，無時不

被綠牆植物所覆蓋住的六曜館咖啡店，是隸屬於「萬集閣」旅館的一部分。店長長澤光子女士這麼介紹道：

「萬集是從我公公那代開始經營的旅館，取這名字的意思是希望能有眾多客人上門。我老公喜歡骨董，喫茶店裡頭到處可以看到他的收藏品。」

光子女士的先生秀仁沉迷於骨董的程度不容小覷。以前秀仁先生老家的旅館本館曾出借場地讓骨董店舉辦市

刻都將客人掛記在心上。

六曜館看上去完全被常春藤包覆，在碰上風大的日子時，光子女士總是一早就到外頭清掃。「照顧這個常春藤很辛苦的，最初這些常春藤只是稍微攀進裏住建築物而已。」光子女士笑著這麼說。

而那片綠意，看上去就像是守護著秀仁先生傾注所有人生所蒐集來的貴重收藏品似的。

● 六曜館咖啡店

山梨縣甲府市丸內 2-15-15

055-222-6404

9:00 ～ 22:30

週日公休

JR 甲府站步行 3 分鐘

MENU（含稅價格）

六曜館綜合咖啡　550 日圓

咖啡歐蕾　550 日圓

抹茶牛奶　550 日圓

六曜館蛋糕套餐　1000 日圓

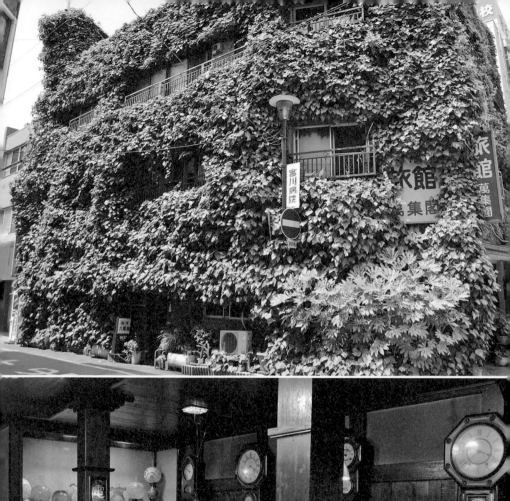

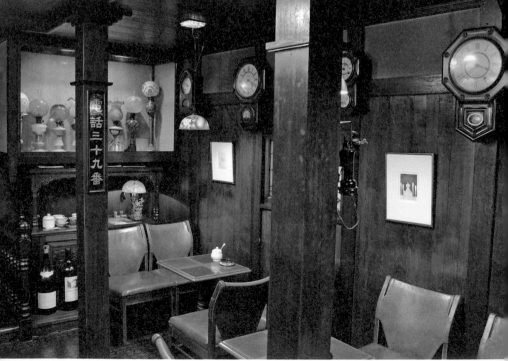

36 喫茶 富士

〖 山梨縣・月江寺　1965 年開業 〗

富士坐落於富士山山腳的城鎮月江寺，是由飯島志津夫和榮子這對夫妻所經營的喫茶店。

志津夫先生出生、成長於東京的大森，以前是一位屢屢獲獎、相當活躍的攝影師。昭和三十七（一九六二）年志津夫先生為了療養身體而移居至富士吉田，當時當地的道路尚未完全鋪設柏油，月江寺還只是一個鄉下地方。志津夫先生因為攝影工作的關係時不時會前往東京，據說那是他為了排解對於都市生活的渴求。榮子女士同樣也是出身東京，當年在大自然包圍下的生活，想必也讓她到寂寞跟恐懼吧。

然而，志津夫先生卻在這塊土地上持續生活，並在數次攀登富士山後，受到這塊土地所帶有的神聖與莊嚴的溫柔強烈吸引，於是下定決心將拍攝富士山作為畢生志業。

「富士山不只是登山而已，包含景觀

●喫茶 富士
山梨縣富士吉田市下吉田 850
0555-22-5226
12:00 ～ 20:00 ／週日公休
富士急行線月江寺站步行 5 分鐘

MENU（含稅價格）
熱咖啡　400 日圓
咖啡歐蕾　450 日圓
紅茶　400 日圓

以及民眾的信仰在內，其價值是遠超乎登山的。」榮子女士這麼說道。

在家家戶戶還沒有電話的時代，志津夫先生因為工作上會使用到電話，所以牽了電話線，這間喫茶店在開始經營那時也身兼聯絡處。店名不用說當然是富士。當時咖啡豆等物資，據說是由定期行駛的貨物列車所載來的。

幾年前，志津夫先生往可俯瞰富士山的地方踏上了旅程，但店內依舊掛著好幾幅志津夫先生所遺留下的美麗照片，腳邊則可見以小溪作為意象的流水跟小橋。

志津夫先生，你所愛的美麗富士山，現在已經獲得全世界的認可了喔。12

12
富士山於二〇一三年登錄為世界文化遺產。

充滿著西洋風情的羅特列克位於善光寺旁的小巷深處。據說店面是蓋在自大正時代就開始營業的電影院土地上，在見識到建築物本身後，真的是會不禁領首讚嘆。

「我先生喜歡看電影，所以才會找到這塊土地。」優雅的店長山口正子笑著這麼說。

羅特列克的一樓是喫茶店，二樓則是畫廊。正子女士的丈夫是畫作的收藏家，經常前往東京各處的畫廊，加強自身的造詣。

正子女士是在結束化妝品公司的工作後開始經營喫茶店。她的性格是不管做什麼事都全力以赴，所以當時還前往位於新宿的東京喫茶學院進修。

「即使只是一杯咖啡，我也是以能端出上得了檯面的咖啡的心情來沖。從喫茶學院畢業後，我變得有自信很多。」

正子女士既開朗卻也給人一種格調

画廊喫茶 ロートレック

37

畫廊喫茶 羅特列克

〔長野縣・善光寺　1974年開業〕

感，她笑著說「羅特列克最大的賣點就是我的真心喔」。與客人之間長久的交情就是遠勝過於一切的強大賣點。

「為了能好好款待客人，我自己也得生活得快樂不可」，抱有這種想法的正子女士，擁有許多興趣。她的攝影經驗長達二十年以上，在採訪過程中還拿起了我的相機，傳授我拍照的技巧。店外栽種有蘭花，她的蘭花栽培經驗則是超過十年，她的其他興趣還包括例如在入冬後教身邊朋友編織等。

這世上的一切事物都標有價格，不管是再怎麼著名的畫作，只要有錢就買得到。然而，我想羅特列克的價格標籤上所標示的應該是「價格取決於你」。

2015 年 5 月 歇業

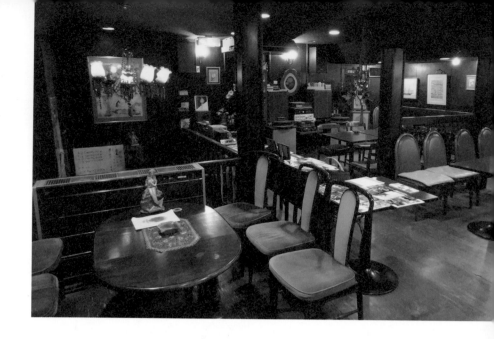

珈琲の奈良堂

咖啡奈良堂

〔 長野縣・權堂　1947 年開業 〕

為植物所環繞的白色牆壁、格狀的彩繪玻璃、長長的木製吧檯，這是一間充滿韻味的店，但是店長長峰孝春先生卻說「營造出店內氣氛的是客人喔」。

這間店原先是美術用品店，店長在二樓讓前來購買美術用品的客人喝咖啡，這樣的契機於是成為這間店的開端。

被客人稱作是「媽媽」、操持店面超過六十年的河原千重子女士離開後，現在顧店的就只有長峰先生一個人。

「所謂喫茶店就是在時間跟空間之外，附加上飲料提供給客人。我們家是知識份子跟年輕人群聚的場所，是眼耳鼻都能獲得享受的店家。而我的存在就像是空氣一樣。」

然而，那樣的空氣正是這間店的一切。

安部是店長安部芳樹先生的父親所開始經營，而現在的店面是為了配合昭和五十三年舉辦的 Yamabiko 國民體育大會[13] 所進行的都更而重新整建的。

安部的招牌餐點之一摩卡聖代，不僅限小朋友，各年齡層的客人都會點，由此可窺知安部的粉絲年齡層相當廣。

在向店長詢問到店名「咖啡美學」的由來時，安部先生說：「我們家販售的是咖啡跟咖啡周邊的文化。無論時間或空間，即時是最重要的，有些東西是不上門來就品嘗不到的。」比方說每杯咖啡都是以手工滴濾式沖泡，同時也是每位客人所專屬、絕無僅有的一杯。

要成就一間店背後靠的是用心，而安部在時光流逝以及店長所傾注的用心的催化下，魅力更是與日俱增。

[13]
一九七八年舉辦於長野的運動盛事，當時松本市松本車站翻新，並建設了新的道路。

珈琲美学 アベ
咖啡美學 安部

[長野縣・松本　1957 年開業]

●咖啡美學 安部
長野縣松本市深志 1-2-8
0263-32-0174
7:00 ～ 19:00（早餐時段至 11:00、最後點餐時間為 18:30）
週二公休
JR 松本站步行 3 分鐘

MENU（含稅價格）
招牌咖啡　450 日圓
摩卡聖代　780 日圓
摩卡鮮奶油歐蕾　550 日圓
咖啡凍　500 日圓
摩卡蛋糕　380 日圓

霞慕尼打從古町的商店街還沒有屋頂時就開始營業。店長野澤信行與咖啡最初的相遇，是在他讀小學的時候。

「我媽媽那時蒐集綠色環保標籤參加抽獎活動，抽中了虹吸式咖啡壺。那個咖啡壺用的是酒精燈，是家用型的那種。我們家於是從茶店買來咖啡豆，親自沖泡時的感動難以言喻。一切就是從那時開始的。」

野澤先生自大學畢業後，手上拿著寫給咖啡豆批發商的信，直接登門造訪，拜託對方讓自己在店內學習。

「後來我在位於東京大手町的共同辦公廳內的鈴木咖啡開始工作，那時是以當時幣值的月薪五萬日圓在那裡見習了一年。」

回到新潟後，野澤先生順利地在銀行跟證券公司匯聚之地，同時也是相當適合經營喫茶店的古民房開始經營喫茶店。而這份幸運的背後，存在有人與人

シャモニー 本店
霞慕尼 本店
〚 新潟縣・古町　1972 年開業 〛

之間的緣分。

野澤先生的老家是理髮店。「我爸爸跟附近電器行的老闆很要好，我們家以前可是以新潟縣內第一間『會播放音樂』的理髮店而聞名的。」

而電器行的老闆便是那間古民房的所有人。

「這裡是全新潟最好的位置，我可以說是從東京的大手町換到了新潟的大手町。店內的地板歷史上看百年，柱子上一根釘子都沒有使用。現在作為烘焙室使用的空間以前是浴室。」

野澤先生的性格是不管什麼事都要鑽研個透徹，但他卻說「咖啡越是鑽研就讓人越糊塗」。現在霞慕尼有好幾間分店，由野澤先生的兒子們分別看顧各分店，由父傳子的霞慕尼的口味也就此延續下去。

●霞慕尼 本店
新潟縣新潟市上大川前 7-1235
025-222-0730
7:00 ～ 19:00（國定假日為 10:00 ～ 19:00）
週日公休
JR 新潟站步行 20 分鐘
市公車「本町」下車後步行 5 分鐘

MENU（含稅價格）
霞慕尼綜合咖啡　400 日圓
冰咖啡　450 日圓
冰滴咖啡夏慕尼肯　500 日圓
綜合咖啡豆（每 100 公克）　500 日圓

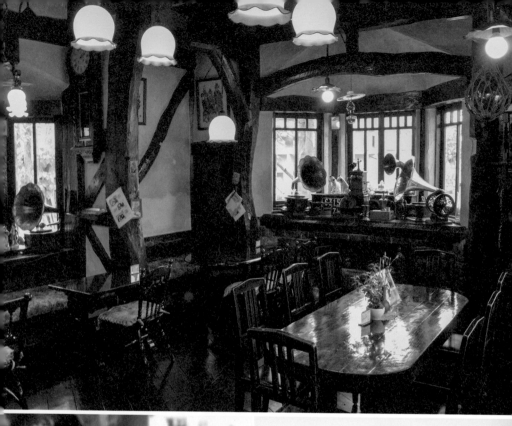

石打邪宗門

〔新潟縣·石打　1980年開業〕

石打邪宗門位於冬季擠滿滑雪客的石打的國道沿線上，是一間彷彿教堂般的喫茶店。此處的建築跟「國立邪宗門」同樣出於建築師天野翼之手。十字架聳立於屋頂，不曉得所思慕的對象是誰？

過去店長林利貞先生的父親在石打丸山滑雪場經營吊椅纜車，林先生則是在滑雪場內開餐廳。當時林先生便是在餐廳內認識了跟家人前來滑雪的「世田谷邪宗門」門主作道先生。跟林先生相當投緣的作道先生當時的一番話，改變了他的人生：「農忙期結束後要不要學泡咖啡？」

咖啡店兼餐廳邪宗門於是便在丸山滑雪場的三號吊椅纜車終點處開張。店面建築一開始是圓木所蓋起來的山屋，咖啡的知識則是在作道先生的介紹下，向邪宗門的門主學來的。之後林先生下山，將店面遷移至現址。他在回顧當年時這麼說道：「作道先生為住在鄉下的我帶來方向，對我來說就像是老師一樣。」

而林先生在內心所立定的一個目標就是「守護國立邪宗門的名和先生所流傳下來的綜合咖啡」。名和先生是被林先生奉為老師的作道先生的老師級人物，其功績難以盡數。店內的菜單中可見使用了寒天的咖啡善哉 14 等餐點，這寒天其實產自伊豆的下田。

「我在拜訪下田邪宗門時發現了品質很好的寒天，自從那之後就持續進貨。這個甜點是下田的老闆娘所構思的。」

人生因為人與人的相識而改變，出現新的道路。這是以名和先生這號難得一見的人物為中心所發展出來的邪宗門物語。

14　「善哉」是一道日式甜點，近似紅豆湯圓，而咖啡善哉則是以咖啡為基底，加入紅豆跟湯圓的甜點。

●石打邪宗門
新潟縣南魚沼市關 928-3
025-783-3806
10:00～17:30／週四、每月第二個週六公休
JR石打站步行 12 分鐘

MENU（含稅價格）
招牌咖啡（摩卡基底）　530 日圓
維也納咖啡　650 日圓
俄羅斯咖啡　660 日圓
餡蜜咖啡　700 日圓

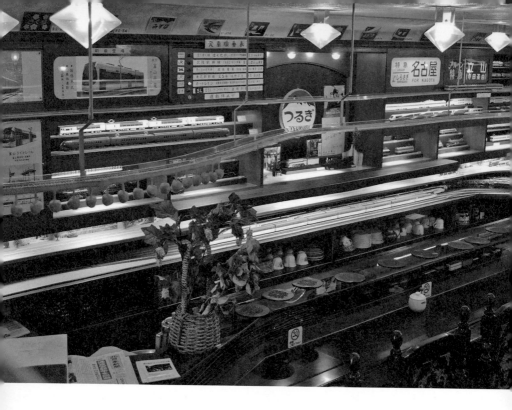

42 珈琲駅 ブルートレイン
咖啡站 藍色列車

［富山縣·富山　1980 年開業］

藍色列車的店內看起來就像是古早時代的三等車車廂。點完餐後，店長中村正陽會讓電車行駛於模型軌道上。

「這是額外的服務，我希望能透過電車為客人帶來精神上的滿足。」

就像是會造訪爵士喫茶的人不一定精通爵士樂一樣，電車也非專屬於熱愛電車的粉絲。能讓很多人「莫名喜歡」這點，是電車最厲害的地方。而中村先生也歡迎所有對電車有興趣的客人。

富山是尚有日漸罕見的路面電車所行駛的城市，店內除了富山的路面電車以外，還展示有日本全國的路面電車模型。模型的色彩鮮艷、外型精緻，看著親子客人們在欣賞時讚嘆道「好漂亮」「哇，好懷念」的中村先生，溫柔地浮現了微笑。

生於富山的中村先生熟稔古典音樂，曾在交響樂團拉過大提琴，以前也曾在市內別處經營過名曲喫茶。當時中村先

●咖啡站 藍色列車
富山縣富山市鹿島町 1-9-8
076-423-3566
10:00 ～ 18:00 ／週二公休
自 JR 富山站步行 20 分鐘
路面電車安野屋站步行 3 分鐘

MENU（含稅價格）
藍色列車咖啡（綜合）　500 日圓
SL 綜合（炭燒咖啡）　550 日圓
橙香咖啡　600 日圓
咖啡起司蛋糕（手工）　550 日圓
三明治　750 日圓

生耗費一番苦心，想將音響設備弄得像
電影院一樣，但最後還是沒能實現這樣
的理想。在那之後，他事先縝密地決定
好概念與店內的裝潢擺設，才讓藍色列
車發車。

這間店的賣點不只有電車，大型咖啡
器具所製成的冰滴咖啡、特色飲品橙香
咖啡以及手工咖啡凍，在在都誘人從做
成像時刻表的菜單中點餐。

我捧起了咖啡，側耳傾聽電車咯登咯
登行駛的聲音，這聲音便是這間店的現
場演奏。

●純喫茶 TSUTAYA
富山縣富山市堤町通 1-4-1
076-424-4896
7:00 ～ 17:00（週五、週六不定期營業至
22:00）／週二、週三公休
JR 富山站步行 15 分鐘
路面電車西町站步行 1 分鐘

MENU（含稅價格）
TSUTAYA 綜合咖啡　470 日圓
Kokichi 綜合咖啡　520 日圓
Fumiko 綜合咖啡　520 日圓
冰咖啡　520 日圓
蛋包飯套餐（早餐時段）　770 日圓

43

純喫茶 ツタヤ
純喫茶 TSUTAYA

[富山縣・富山　1923 年開業]

富山最老的喫茶店 TSUTAYA 因為
都市更新的關係於平成二十三（二〇
一一）年歇業，並於兩年後重新開張。
店長宇瀨政厚先生、輝子女士這對夫
妻在聽說都市更新的計畫時，內心的想
法是「還是想繼續經營、務必要讓這間
店持續下去」。「希望這間店能成為生活
中的交流場域」，政厚先生這麼說道。

TSUTAYA 是相傳三代的店面，當年
輝子女士的父親石田孝吉前往爪哇島將
咖啡豆寄回日本，並從祖父那代開始使
用這個咖啡豆經營。輝子女士認為，店
面即使重新開張，也依舊希望能保留住
店面的歷史以及與客人之間的關係。

店內雖然隨處可見紅磚與古早時代的
燈具，但卻也未疏於跟上時代腳步，
配置了大扇的窗戶，營造出明亮的店
內氛圍。放眼未來的十年、二十年，
TSUTAYA 都將會持續是「縣內最老的
喫茶店」。

084

高岡邪宗門是由開田佐吉先生所開啟的店面，就在他想辭去上班族工作開喫茶店時，他的表妹剛好跟「世田谷邪宗門」的作道先生的哥哥結婚。憑藉著這份關係所建立起的緣分，佐吉先生跟女兒節子便前往世田谷見習。據說佐吉先生也曾在冬季旺季時於新潟的「石打邪宗門」兼差幫忙過，所以要不是有各地邪宗門的門主們的協助，或許就不會有今日的高岡邪宗門。

而節子女士跟姊姊裕子女士則是繼承了佐吉先生的志業、守護著店面，店內總是聚集了眾多常客，熱鬧非凡。

「我們家的客人大家一開始都是一個人，是來到我們店後才變得熟悉要好。」節子女士這麼說。

「來這裡可以聽到很多消息，不來的話就會跟不上大家的腳步。」

其中一個客人笑起來後，所有人都跟著發笑。

高岡邪宗門

44

[富山縣・高岡　1970 年開業]

●高岡邪宗門
富山縣高岡市三番町 50
0766-22-1459
8:00 ～ 18:30
公休日不定
JR 高岡站步行 7 分鐘

MENU（含稅價格）
綜合咖啡　400 日圓
冰咖啡　450 日圓
披薩吐司　530 日圓
維也納咖啡　450 日圓

擁有生命的萬物，終將有邁向終結的一天。在滅絕的深淵所綻放的花朵，名為「LAWRENCE」。

店長邑井知香子為自己所訂定的目標是「營業到五十週年」。

「這是為了能讓自己努力下去的目標。就像是奧運選手們會說『我要努力練習到下一屆奧運為止』。」

這間店是知香子女士的父親為了提供客人歇息而打造的場所，並由她和母親共同持續守護下來，現在則是由知香子女士一個人顧店。

畢業於金澤美術大學的知香子女士過去專攻靜物畫。「我放置了乾燥花草來搭配褪色的牆壁」，藝術造詣深厚的她營造出了 LAWRENCE 的世界。因為能登地震而造成的牆壁龜裂，以及隨著歲月流逝而褪色的裝潢擺設，都是「彷彿四十七年來的年輪」。

為了能在迎接五十週年前持續經營下

純喫茶 ローレンス
純喫茶 LAWRENCE

[石川縣・金澤　1966 年開業]

去，知香子女士跟母親以及弟弟三人決定不設公休日，並縮短營業時間，以便能持續守護這間店。

「這是我們一家人的經營方式，我們只是單純希望用自己的方式消失，並不想採取絕大部分店家所習以為常的經營方式，而家中每個人都想成全自己的興趣。我的話是希望能在辦完這個展後跟這個世界道別。我們各自投身於自己的興趣，成全各自的生命。」

恰如這世上擁有生命的萬物一般，LAWRENCE 的落幕之時也正明確地一步步接近中。

「進食不同於存活。」知香子女士這麼說道。

LAWRENCE，在這世界終結以前，讓我待在你的身邊。

●純喫茶 LAWRENCE
石川縣金澤市片町 2-8-18　3F
076-231-1007
16:30 ～ 19:00（大致時間）
公休日不定
北鐵巴士「香林坊」下車後步行 1 分鐘

MENU（含稅價格）

品項	價格
熱咖啡	550 日圓
冰咖啡	600 日圓
可可	600 日圓
奶茶	600 日圓
花草茶（自家調配）	600 日圓

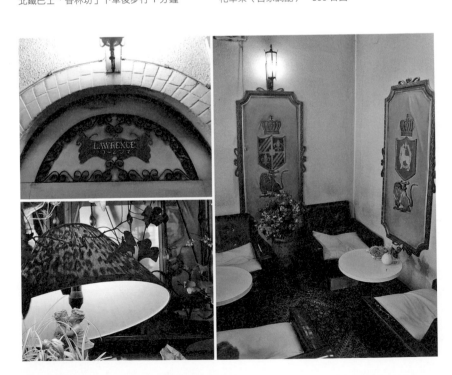

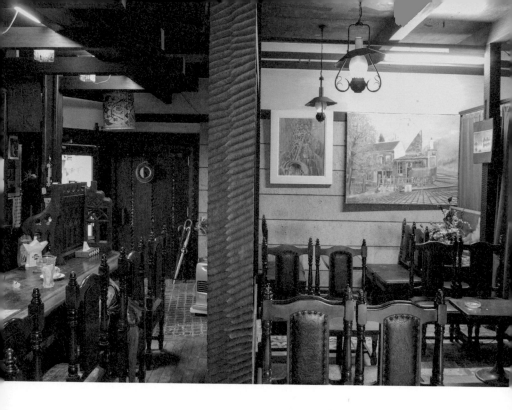

46　ティールーム泉
茶館泉

〖 石川縣・小松　1966 年開業 〗

石川縣輪島所生產的漆器被稱為輪島塗，輪島塗除了有著堅固又耐用的實用性以外，繪製於輪島塗上的美麗蒔繪也獲得相當高的藝術評價。輪島塗的生產工序高達百道，且全部以手工執行。

而茶館泉也是一間由店長親手打造出的美麗喫茶店，裝飾於吧檯的斜切櫃子跟暖爐是出於店長本人的發想，是他與木工同心協力做出來的。

生於大正十（一九二一）年的店長從小成長於充滿文藝氣息的家庭，他的父親畢業於創校人大隈重信還在世時的早稻田大學，除了是茶道裏千家派別的老師，同時也相當愛好俳句。這樣的成長環境下，孕育出了店長愛好文化與藝術的人格。

店長自北海道大學理學部畢業後回到小松、擔任舊制學校教師，他在空閒之餘發展出繪畫的興趣。裝飾於店內的畫作全都是店長的收藏，當中也有出自於

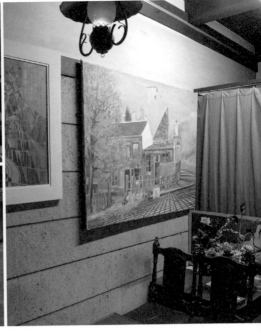

●茶館泉
石川縣小松市飴屋町 20
電話不公開
8:00 ～ 17:00 ／公休日不定
JR 小松站步行 3 分鐘

MENU（含稅價格）
熱咖啡　350 日圓
冰咖啡　400 日圓
檸檬汽水　400 日圓

店長之手的作品。

在我仰望店面天花板時，發現整面天花板都被貼上了好似英文報紙般的紙張。那些紙張是發行於昭和二〇年代、名為《cinémonde》的法國電影雜誌。這面天花板讓人感受到店長想要造訪巴黎的強烈憧憬。

就在盯著《cinémonde》看時，我發現音響被打橫地放在靠近天花板的櫃子上，這可是見證了當年店內播放黑膠唱片的歷史痕跡。「以前每隔五到三十分鐘就得將唱片翻面，很麻煩的」，嘴上這麼說著的是守護著這間店的店長太太。我的眼前仿彿看見了費心調整音響角度的店長身影。謝謝您親手打造出這麼棒的一間店。

15
在漆器上以金、銀、色粉等材料繪製成的紋樣裝飾，為日本的傳統工藝技術。

寬山位於福井市的路面電車沿線的大樓地下室。剛開張那時，除了附近的上班族以外，每天還有眾多受到店內氛圍吸引的客人上門。即使店內寬敞到可以容納百人，當時等候入店的客人可是多到能排滿樓梯間，足見當時的盛況非凡。

這麼受歡迎的喫茶店是如何誕生的？

店面創始人之一的伊坂悅子女士和目前擔任社長的兒子阿晃先生為我敘述了當年的故事。

以前悅子女士跟她的先生在這棟大樓的舊館一樓經營名為「新丸內」的喫茶店，而阿晃先生是這麼說道的：

「我還在讀大學時，吧檯大概坐得下十個人，桌椅席大概也只有十桌左右。大樓改建時，因為一樓不出租，所以我們才決定要在寬敞的地下室開店。」

而店內的裝潢擺設之所以會如此金碧輝煌，背後是有原因在的，悅子女士這

王朝喫茶 **寬山**

[福井縣・福井　1974 年開業]

● 王朝喫茶 寬山
福井縣福井市中央 1-4-28 B1
0776-23-2810
8:30 ～ 18:30
週日公休
JR 福井站步行 3 分鐘

MENU（含稅價格）
寬山特製綜合咖啡　450 日圓
冰咖啡　480 日圓
可可　550 日圓
紅豆湯圓　650 日圓
五目炒飯　750 日圓

麼憶道當年：

「當時我們說要開喫茶店，親戚們都不太贊成。於是我們就決定，既然如此就要開一間讓親戚能引以為豪、會願意支持我們的喫茶店。」

在開店之前，悅子女士四處造訪了近畿、四國、大阪、名古屋、東京的喫茶店。而她在米子一間飯店的大浴場看到一尊維納斯像，為她帶來了相當大的影響。

「在取店名時，我參考了好多歷史以及地理的相關資料書籍」，在百般猶豫

下，最後所取的店名為「寬山」。這個店名帶有「寬敞開闊、身心皆能獲得歇息」這種與豪華店面相當匹配的意義。店內的擺設跟用品都相當講究，也因此才能營造出只有這間店才感受得到的獨特氛圍。

「每次客人只要說到店裡都沒變時，我就回說『有變化的只有我喔』。」悅子女士笑著這麼說。在寬山開張的那一天，想必悅子女士臉上掛著的也是相同的微笑吧。

 48

COFFEE HOUSE マタリ

COFFEE HOUSE **MATARI**

〖 福井縣·福井　1970 年開業 〗

伴隨著站前大規模的都市更新，附有屋頂的商店街徹底消失在歷史的彼端。而都更的區域若是再廣一點的話，MATARI 肯定也就此消失了。為了開發而改變城鎮的面貌或許莫可奈何，然而肯定也有人對於這樣的過渡期存疑。我總還是希望一個地區永遠有一個能讓人靜下心來、緬懷過往的場所。

「對面店家的人也經常上門喔。」

店長橋本千鶴子女士凝視著店外這麼說道。她的視線落在眾多現在已是空屋的店鋪上。這些店家因為都更的關係已經全部撤離，現在不見人影。

橋本女士以前曾擔任企業高層的祕書以及洋裁學校的老師，之後開始經營喫茶店。而店內的格調感以及包容客人的氣氛源頭便來自於她。

「以前每天都有三百位左右客人上門，這樣的情況持續了大概三年左右。我們家是在二樓，一開始我還以為沒什

2019 年 9 月 20 日 歇業

麼客人會上門，所以很吃驚。」

據說決定吧檯邊角的角度時，橋本女士可是傷透了腦筋。她將會碰觸到客人身體的部分削圓，並加上保護墊。這樣的小細節也讓人感受到她不刻意彰顯的用心。

「這個吧檯很圓潤舒服吧」「嗯，跟以前一模一樣」，坐在吧檯邊，看上去是一對夫婦的常客對話傳入了我的耳中。

過了一陣子，在這對客人離開後，橋本女士這麼輕聲說道。

「他們倆結婚前常約在這碰面，不曉得當時我們店是不是扮演了邱比特的角色呢。」

49

喫茶 ドン
喫茶 Don

[岐阜縣·高山　1951 年開業]

踏入店內隨即映入眼簾的是鋪上了白布、整齊排列的椅子，是跟高山的天空一樣清冽的白。吧檯處傳來充滿活力的「歡迎光臨」。

「聽客人稱讚咖啡好喝真的讓人很開心。」店長和田恭直先生雙手抱胸這麼說道。Don 的咖啡是用法蘭絨濾布沖泡，是帶有清爽香醇風味的極品咖啡。

Don 是和田先生的父親茂美在二戰結束後，辭去酒保工作後所開啟的。茂美先生天性愛好自由，經常不在店內，當時據說是恭直先生的祖母在顧店的。

Don 在一般家庭電視尚未普及時就設有電視，客人們經常在店裡看職業摔角跟棒球賽看得相當入迷。據說當時坐在吧檯前的客人會傾身向前、伸長腰桿，爭相搶著要看放在店內角落的電視。而打從當時就持續流傳下來的餐點之一便是起司蛋糕。

「構思出這個蛋糕的是我父親，他在海綿蛋糕中加入了奶油乳酪，這在別間店看不太到對吧。」

而不分季節皆相當受到歡迎的飲品是「蘭姆酒咖啡」，是在前來觀光的外國客人的要求下所誕生的。

「他們要我在咖啡裡頭加入蘭姆酒，我拿他們沒轍，於是將拿來做蛋糕的蘭姆酒加進去，再加一點牛奶，

沒想到還挺好喝的，所以後來也加入菜單中。」

恭直先生在太太直子女士跟兩位女兒的支持下，今天也照樣用心地沖泡著咖啡。

●喫茶 Don
岐阜縣高山市本町 2-52
0577-32-0968
7:30 ～ 18:00
週二公休
JR 高山站步行 8 分鐘

MENU（含稅價格）
咖啡　450 日圓
卡布奇諾　500 日圓
蘭姆酒咖啡　550 日圓
布丁　400 日圓
起司蛋糕　400 日圓

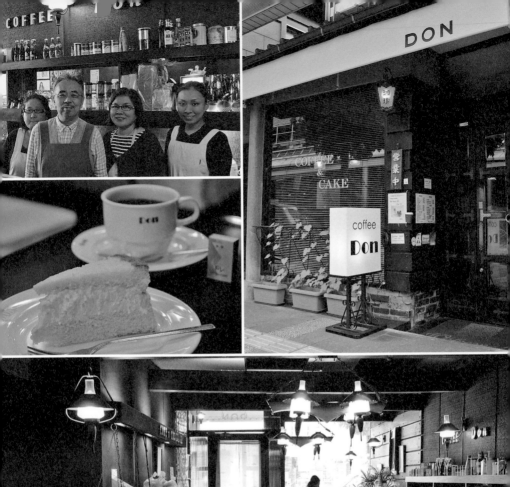

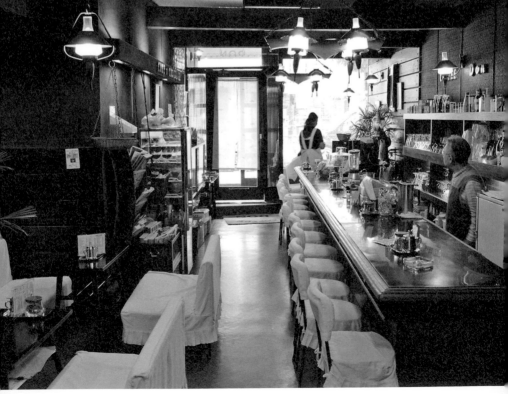

● NEW PALOMA
岐阜縣岐阜市柳瀨通 3-24
058-262-2087
6:00 ～ 15:00（每月第三個週日營業
至 11:00，僅供應早餐）
全年無休
名鐵名鐵岐阜站下車步行 15 分鐘

MENU（含稅價格）
綜合咖啡　400 日圓
咖啡歐蕾　450 日圓
狂野薑汁汽水　400 日圓
奶茶　400 日圓

50 ニューパロマ
NEW PALOMA
〖 岐阜縣・岐阜　1968 年開業 〗

NEW PALOMA 位於岐阜柳瀨的拱廊商店街內，「PALOMA」一詞在法文中意味著鴿子。

「比起有屋頂的商店街，能看到天空會更好，畢竟我們是鴿子。」

開著玩笑這麼說的是店長水川薰。水川店長的母親以前據說在這附近的千手堂十字路口處經營名為「PALOMA」的喫茶店。在那之後，將老家翻修後所蓋成的店面便是 NEW PALOMA。

店內的牆壁上有著無數的小櫥櫃，每個櫥櫃中都裝著一個咖啡杯。以前聽說店面曾因為翻修而暫停營業過一陣子，當時為了讓客人不要忘記這間店，店長於是送給每個客人一個咖啡杯，然後就像寄酒於店內一樣，讓客人將杯子寄放於店中。真的是相當風雅的發想。

「我到對面的店去收錢時，隔著馬路看到自己的店，覺得我們家也是挺有模有樣的。」Chirol 開朗的店長山脇榮子女士笑著這麼說。Chirol 的外觀相當契合它帶有北歐風味的店名，設計承襲自名古屋建設公司未德組的系列風格。

「這一帶的人喜歡比較濃的咖啡」，也因此Chirol所提供的是古早風味的咖啡。聽山脇女士說，她以前研習時所待過的咖啡豆店會根據各地區的口味偏好來更改配方。

「我們家除了週日以外是不休息的，然後店內一定會擺上花」，Chirol 的店內貫徹了山脇女士的理念，呈現出穩重的氛圍。對面的汽車販售商便借重這樣的氛圍，不曉得談成了多少筆的生意。山脇女士笑著說道：「多治見很熱吧，在我們店內好好乘涼 16 。」

16
多治見在日本是以經常創下夏天高溫紀錄所聞名的城市。

51 チロル
Chirol
〖 岐阜縣・多治見　1967 年開業 〗

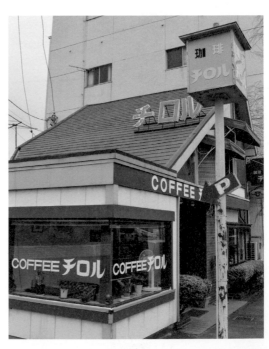

● Chirol
岐阜縣多治見市前畑町 3-90
0572-22-9849
8:30 ～ 16:30
週日公休
JR 多治見站步行 10 分鐘

MENU（含稅價格）
咖啡　380 日圓
咖啡歐蕾　400 日圓
紅茶　380 日圓

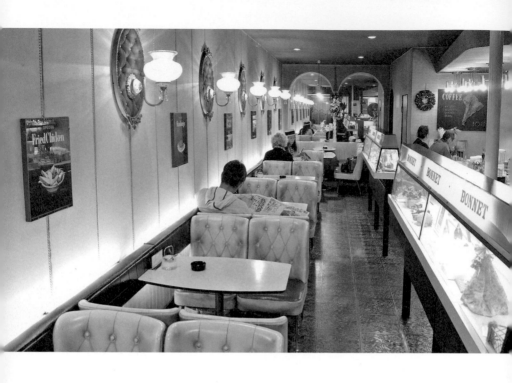

52 ボンネット

Bonnet

〔 靜岡縣·熱海　1952 年開業 〕

咖啡和漢堡。有間喫茶店在戰後隨即開啟了先河，引入了這些後來深深影響日本的美國文化。

店長增田博先生的人生齒輪，是在他大學時期誤打誤撞在美軍的軍官俱樂部打工後開始轉動。軍官俱樂部中充滿了爵士樂跟戲劇表演等，是在過去的日本所看不到的娛樂。「我本來就喜歡看電影，二戰前看了很多洋片跟國片」，但對於增田先生來說，親身接觸到的美國文化的魅力，比起在螢幕上所看到的要更加吸引人。

增田先生在俱樂部生平第一次所享用到的便是漢堡，他拜倒於漢堡的口味與外型的魅力，於是下定決心開一間喫茶店，提供在日本尚未普及開來的漢堡。

他在親戚的協助下踏上熱海的土地，並在因昭和二十五（一九五〇）年的熱海大火而被燒成空地的土地上開始經營Bonnet。

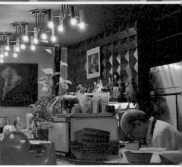

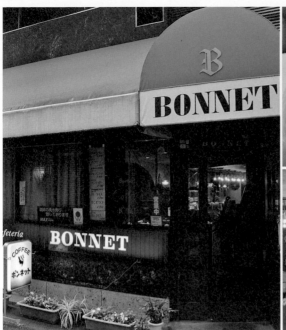

● Bonnet

靜岡縣熱海市銀座町 8-14

0557-81-4960

10:00 ～ 15:00 ／週日公休

JR 熱海站步行 15 分鐘

MENU（含稅價格）

綜合咖啡　450 日圓

漢堡＆咖啡　800 日圓

炸雞拼盤　950 日圓

「Bonnet」指的是歐洲女性所配戴的傳統帽子。「在美國電影《萬花錦繡》中，有個場景是一群戴著帽沿裝飾有花朵的傳統帽子的女性登場。當時熱海有上千名藝伎，我希望能讓女性覺得店家好親近，而男性看到店內有女性在，也會因此感到安心而入店，所以才取名為 Bonnet。」

而 Bonnet 也因為店內可見平常只能見於酒席上的藝伎們大啖漢堡而一舉成名，成為一間大受歡迎的店。

增田先生今天也依舊以不變的熱情持續提供著漢堡。

下田邪宗門的門主神尾吉郎先生與「國立邪宗門」的名和孝年先生都認為「咖啡的口味跟店面本身都必須具備足夠的原創性才行」，而這樣的想法也催生出了特別的咖啡。「對我來說，最重要的是跟名和先生所共同開發出來的原創咖啡的口味」，這麼說道的神尾先生，在位於吉祥寺的邪宗門認識名和先生時，還只是一位高中生。

「我很懷念那段時光，那時跟名和先生走在國立的路上，每個錯身而過的人都會跟他點頭致意。」

之後，神尾先生耳聞下田有一間空屋古民宅，他一眼就相中此地，選擇在此開啟喫茶店。「這間店的油漆是跟名和先生一起塗的。任何東西都是越用心就會越顯出色。」

跟名和先生所共度的時光的記憶，至今依舊於神尾先生心中閃耀著光芒。

下田邪宗門

〔 靜岡縣·下田　1966 年開業 〕

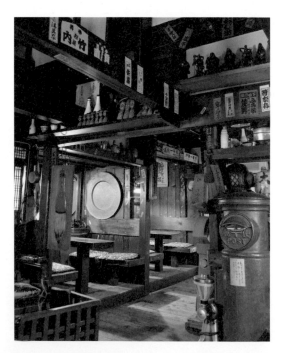

●下田邪宗門
靜岡縣下田市 1-11-19
0558-22-3582
10:30 ～ 16:30
週三公休
伊豆急行線伊豆急下田站步行
5 分鐘

MENU（含稅價格）
邪宗門淡味咖啡　500 日圓
維也納咖啡　650 日圓
茶聖代　650 日圓

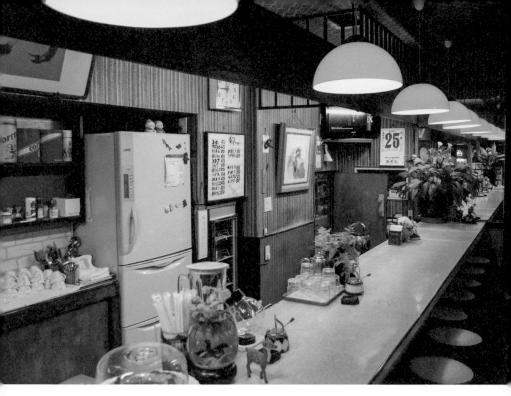

54 こんどうコーヒー
近藤咖啡
[靜岡縣・濱松　1951 年開業]

●近藤咖啡
靜岡縣濱松市中區
千歲町 14
053-455-1936
8:00 ～ 21:00
週二公休
JR 濱松站步行 5 分鐘

MENU（含稅價格）
咖啡　470 日圓
咖啡歐蕾　520 日圓
三明治　750 日圓
千層蘋果派　450 日圓
可可　520 日圓

近藤咖啡是位於濱松千歲町小路上的一間喫茶店。店面創始人近藤仲雄先生現在已鮮少出現於店內，他雖然已經年逾九十，卻依舊健朗。為店面設計 logo 跟繪製插畫的也是仲雄先生。在歷經女兒和子掌店的時代後，現在是由在東京見習過的孫子阿厚先生在經營。

以前這一帶有很多置屋[17]，餐廳也很多。而在這間喫茶店開張以前，據說原本是過去當西點師傅的仲雄先生的西點工廠。也因此店內的菜單上可見許多蛋糕跟蘋果派等甜點。當中尤其以戰後便開始提供、歷史悠久的布丁特別受到歡迎。無論是哪樣甜點，都跟阿厚先生用法蘭絨濾布沖出來的咖啡相當對味。

近藤家的咖啡與甜點跨越了時代藩籬，為人所愛。

17　置屋是藝伎所生活居住的空間，也類似藝伎的經紀公司，客人必須透過置屋的仲介才得以與藝伎聯繫見面。

名古屋市中村區尚保留有昭和時代中期的街景，以前每個人都有著滿滿的笑容和溫柔待人的心，但這些特質卻在不知不覺間消失無蹤，不過這家店內似乎卻還看得到這些東西。

Robin 的早晨來得相當早，田畑克治先生為了能在早上四點開店，跟妻子幸子女士總是在凌晨三點起床。而這麼一大清早就有客人造訪這一點，也證明了 Robin 為人所愛。

開啟這間店面的是克治先生的父親，開店後過了幾年，便由曾在西點店喫茶部工作過的克治先生跟幸子女士繼承店面。當年克治先生跟幸子女士分別是二十五歲跟二十一歲。

兩人一同工作超過了半世紀，彼此間相當有默契。「兩個人在一起變成一件很自然而然的事」，在這句話的當下所交換的視線跟細微的動作，都隱約能讓人察覺背後有著深厚的歲月累積。

55

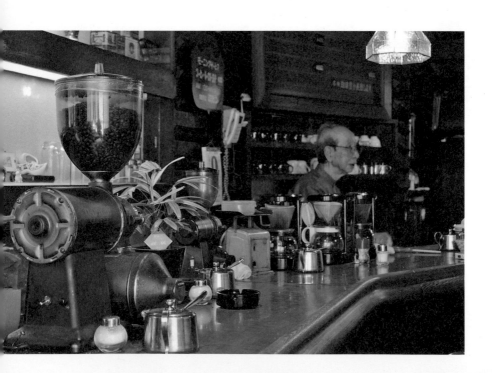

在造訪的客人當中，有些是為了跟兩人聊天而上門，有些是自開店以來便持續登門的客人，也有些是在散步途中偶然路過而進門的。而接納這些各式各樣客人的，是夫妻倆大大的愛。也因此，Robin 的店內總是充滿溫暖且明亮的氛圍。

聚集於 Robin 的客人當中，也包含了夫妻倆最重要的家人。女兒、孫子，以及曾孫女小櫻。「小櫻以後要經營 Robin」，這麼早就出現了繼承者宣言，看來這間店的前途一片光明。

因為有家人在才能持續經營下去，家人間是要彼此互助的。Robin 這間店讓人明白人與人之間交流的重要性。因為有一個讓人能平心靜氣待著的空間，所以才能放心把心交出去。這麼溫暖的光景，理所當然地在 Robin 店內上演著。

●咖啡家 Robin
愛知縣名古屋市中村區壽町 36
052-481-2329
4:00 ～ 15:00
週日、週一公休
JR 名古屋站步行 15 分鐘

MENU（含稅價格）
咖啡　　350 日圓
紅茶　　350 日圓
可可　　400 日圓
咖啡歐蕾　380 日圓

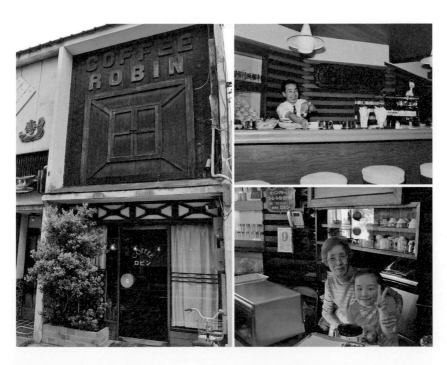

56

シューカドー
秀華堂

[愛知縣・名古屋　1939 年開業]

一代的父親所開啟的甜點店，店名則是取自上一代所持有的花道名號「秀華堂」。

自南方戰線歸國的上一代當時罹患了瘧疾，同時還遭逢店鋪被燒毀的打擊，但卻依舊奮力在臨時搭建的棚屋中讓甜點店重新開張。

「那時候什麼東西都有賺頭，我父親痊癒後開始賣冰棒，銷路很好，甜點部跟喫茶部有段時期曾經雇用過高達三十個員工。」

然而昭和三十四（一九五九）年的伊勢灣颱風為堀田這個地區帶來極為嚴重的災害，店面雖然慘遭淹水，卻也還是挺了過來。

「我爸爸下定決心要蓋一棟不怕颱風的堅固大樓，於是到心齋橋跟三宮參觀了好幾間店做為參考。他為了能讓客人悠閒久坐，於是蓋夾層樓、設半地下的座位，一樓則是將天花板挑

站在堀田站前，映入眼簾的是高速公路、川流不息的汽車以及住宅區。

眼前的光景讓人很難想像這個地區在半個世紀以前是一片焦土。秀華堂的歷史同時也是遭逢逆境卻依舊不屈不撓倖存下去的重生紀錄。

「名古屋在戰爭時遭到汽油彈轟炸，當時的狀況慘到就連蓊菜都長不出來。」

秀華堂的前身是比店長渡邊鉅基早

高，懸掛水晶吊燈，讓每一處的座位都不會顯得無聊。」

這間店就宛如一朵在逆境中始終不認輸的盛開「花朵」。

> 2018 年 10 月 15 日歇業
> （大樓拆除之故）

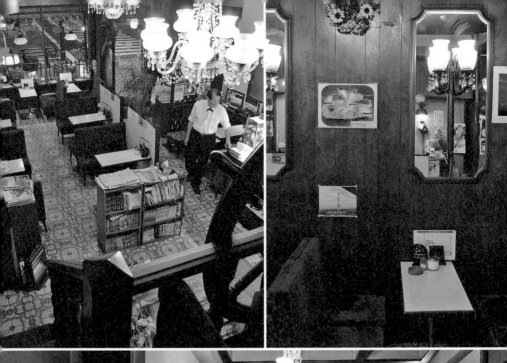

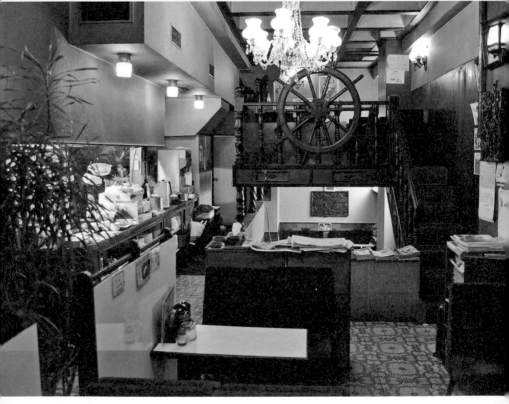

純喫茶的類型

嘴上說起來雖然都是純喫茶，但實際上類型卻是各異其趣，
每間店各有特色。讀者們不妨針對個人喜好來挑選純喫茶。

【祕密基地系】⋯位於深巷或地下室，與外界隔離的空間是最適合講悄悄話的場所。推薦給厭倦了都市嘈雜生活的你。

爵士據點 Rondo（P18）／NEW PALOMA（P96）／ CAFÉ DE 卓別林（P146）

【寬敞接待廳系】⋯可輕鬆容納多人的寬闊純喫茶。若想舉辦同樂會或尾牙，最好事先詢問能否包場。

純喫茶 Matsu（P40）／秀華堂（P104）／純喫茶 American（P128）／純喫茶 Etoile（P156）

【後現代系】⋯充滿藝術氛圍的純喫茶。店面的外觀及內部裝潢擺設讓人聯想到「建築」「美術」這樣的概念。店面創始人以及常客或與店家有所淵源的人物多半是藝術工作者。

名曲與咖啡 向日葵（P12）／芬加爾（P38）／喫茶 La Madrague（P124）／城之眼（P162）／閣樓 貘（P178）

【船系】⋯店內裝潢好似船艙或操舵室的喫茶店。店長的興趣多半是釣魚或快艇等跟海脫不了關係的活動。店內有時也可見船錨或船舵等擺飾品。

咖啡艇 Cabin（P132）／喫茶 Eden（P134）／咖啡專門店 國松（P192）

【山系】⋯建築本身為木屋等帶有山屋風格的喫茶店。店長的興趣多半是「登山」。進入冬季後在這樣的店內享用熱咖啡的話，可感受到身處酷寒山間的況味，更添咖啡的美味。

挽香（P8）／鹿鳴館（P66）／喫茶 富士（P72）

【青春系】⋯讓人聯想到年輕人群聚、約會這種青春時光的純喫茶。店內充滿青春氣息，讓人不禁心生傷感。

Don Monami（P32）／喫茶 MG（P150）／喫茶 KOINU（P158）／純喫茶 Signal（P194）

【常春藤包圍系】⋯常春藤屬於綠牆植物的一種，是能保護店面免於夏季酷暑以及冬季嚴寒的好傢伙。而它的真面目是最初雖然顯得含蓄，但最終將過度增生的天然奇才。

道玄坂（P24）／咖啡專門店 煉瓦（P34）／六曜館咖啡店（P70）／咖啡店 淳（P170）／JAZZ & 自家烘焙咖啡 Paragon（P198）

【神殿系】⋯店內可見宛如帕德嫩神殿的柱子、豪華的彩繪玻璃以及水晶吊燈。在莊嚴的氛圍中所享用的咖啡口味更顯高級，彷彿身置雅典衛城。

王朝喫茶 寬山（P90）／純喫茶 Hisui（P112）／ Café·de·BGM（P182）

第 4 章

近畿地區的
純喫茶

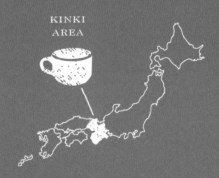

KINKI
AREA

サンモリッツ

St. Moritz

〔三重縣·津　1965 年開業〕

St. Moritz 所在地區被稱作是「大門」，而這塊地區也恰如其名，是以津觀音[18]為中心所發展起來的鬧區。

以前大門有好幾間跟娛樂畫上等號的電影院，而 St. Moritz 便是以電影院「津東寶」附設的喫茶店身分誕生。

「我一開始是在書店工作，但是店長人很兇，我又不喜歡被人兇，所以就辭職。在那之後我進入電影院工作，身旁的人都冷嘲熱諷地對我說在電影院工作的女生嫁不出去。我很喜歡美空雲雀，為了追星還曾跑到名古屋的御園座[19]，所以電影院對我來說是很熟悉的存在。」

這麼說著的是被客人們稱呼為「媽媽」的村田芳子女士，她跟女兒壽代兩人攜手守護著店面。「早安、番茄汁跟香蕉對吧」，她與熟客之間的對話默契十足。

St. Moritz 的內部裝潢是出自於以設計喫茶店建築聞名的清水武之手，特徵是大大的圓形吧檯。而模仿 St. Moritz 的店家在那之後也接二連三出現，這樣的風格於是在三重地區普及開來。

店面剛開張時，有一陣子生意相當冷清。當時芳子女士在書店工作時所認識的學校董事會會長曾造訪店面。會長在聽說來店客人數不甚理想時說道「包在我身上」，之後便幫忙四處宣傳。在那之後有好幾間學校的老師上門，St. Moritz 成為他們討論與小憩的空間。「那時甚至還有人問我你們家是只有老師上門嗎？」芳子女士這麼說道。

這段上演於 St. Moritz 的往事，是恰似電影般的美好故事。

18 跟東京淺草、名古屋大須名列為日本三大觀音之一，擁有相當悠久的歷史。

19 位於名古屋的劇場、電影院，建立於一八九六年。

● St. Moritz
三重縣津市大門 32-3
059-226-7067
9:00 ～ 18:00（週日、國定假日營業至 17:00）
週三公休
JR 津站步行 15 分鐘

MENU（含稅價格）
熱咖啡　400 日圓
綜合三明治　600 日圓

桑名有兩間「新光堂」，一間是喫茶店、一間是書店，這兩間店都是打從過去就扎根於這個地區的老店。而這兩間店之間也有著深厚的淵源。

負責打理經營店面的是佐藤忠男先生跟佐知代女士這對夫妻。忠男先生的父親戰前曾在位於名古屋矢場町的書店當學徒，當時那間書店的店名是「文光堂」。忠男父親在結束學徒身分後，便以從文光堂那所獲得的名號「新光堂」開啟店面。在佐知代女士拿給我看的照片中，可以見到當時的人穿著和服在路上行走。新光堂的喫茶部則是以附設於書店中的形式展開營業。

桑名是東海道五十三次[20]中第四十二個宿場町[21]，自古以來便是交通要地。居民們搭乘著渡船「七里渡」在河上往來；到了春天，堤防邊會有一整排櫻花盛開，是著名的賞花景點。

然而，時序邁入既黑暗又漫長的太平

喫茶 新光堂

[三重縣‧桑名　1957 年開業]

2015～2016 年左右 歇業

洋戰爭時代後，桑名的樣貌也隨之發生劇變。忠男先生是這麼說道的：

「當時上空飛來九十多台 B29，整個城鎮被燒得一乾二淨。那時我們披著棉被拚死逃命，鎮上變成一片荒地，區跟區之間的分界還有道路跟民宅間的界線全都消失了。」

美軍突襲了當時擁有眾多軍機零件工廠的桑名。住宅跟商店全被燒毀，盛開的櫻花樹跟幸福時光也都消失無蹤。

而新光堂在歷經戰後的混亂後遷移至現址，坐落於嶄新的國道一號旁的顯眼地段上。而店內以佐藤夫妻為首，聚集了許多知曉桑名過往的人生前輩。

「以前八間通的路上可是有全日本最短的路面電車在行駛的喔。」

若是想認識桑名的過去，還請輕扣新光堂的大門。

20
東海道指的是江戶時代從江戶到京都的驛道，而東海道五十三次則是途中所經過的五十三個提供旅人歇息的宿場（相當於今日的高速公路休息區）。

21
以宿場為中心所發展出來的地區。

純喫茶 ヒスイ
純喫茶 Hisui

〖 和歌山縣・和歌山　1964 年開業 〗

暫停營業中

敘述著和歌山往昔樣貌的是 Hisui 的店長高木淳彰先生，他雖然已經年逾八十，但記憶卻是驚人地鮮明。關於 Hisui 所坐落的垂掛丁，高木先生是這麼說的：「以前雖然沒有像現在這樣的屋頂，但打從我還小那時早就有垂掛這樣的稱呼，不曉得一百年前是不是也是同樣的名字。」

坐落於擁有超過百年歷史商店街中的 Hisui，開業的關鍵在於昭和三十（一九五五）年的大阪心齋橋。當時高木先生在現今心齋橋的所在地經營一間名為「VAN」的木造喫茶店。然而就在高木先生造訪大阪時，在心齋橋發現一間內部裝設極為豪華的喫茶店，讓他深深著迷。受到那間店感召的高木先生於是自大阪請來知名的建築師，蓋出了 Hisui。

國宮殿一般。

「我一開始就決定要在這樣的建築中經營像這樣的喫茶店，要在空曠的建築中放入喫茶店，而這棟建築物就是為了 Hisui 這間店所存在的。」

Hisui 與這座城鎮共同綻放著美麗的光輝。

位於和歌山市中心、名為「垂掛丁」（ぶらくり丁）的大型商店街以東是 JR 的和歌山站，以西則是南海電鐵的和歌山市站，南邊則是聳立著和歌山城。而垂掛丁最初是作為城下町的商區發展起來的。

「大家打從以前就比較熟的是和歌山市站，現在也仍會市站、市站這樣的叫。國鐵22 的話以前叫做東和歌山，當年可是鳥不生蛋的地方喔。」

頭頂上方高處可見水晶吊燈，好似異樣的叫。國鐵22 的話以前叫做東和歌山挑高牆壁搭配上閃爍的彩繪玻璃，好似異

22 意指 JR，日本 JR 在民營化以前是公營企業。

●純喫茶 Hisui
和歌山縣和歌山市中之店南之丁 9
073-432-3271
9:00 ～ 17:00
週二公休
南海電鐵和歌山市站步行 15 分鐘

MENU（含稅價格）
咖啡　350 日圓
蛋糕套餐（手工蛋糕）　390 日圓

珈琲專科 べる・かんと
咖啡專科 Bel Canto

〖 和歌山縣・紀伊田邊　1978 年開業 〗

這個世上存在有眾多的可能，有時單憑一杯咖啡，便能扭轉未來。

店長大野貴生先生當年準備重考大學時，離開了故鄉和歌山，落腳於東京的西荻窪。當時住在同一間宿舍的人邀他一同前往「荻窪邪宗門」，而他所喝到的便是這樣的一杯咖啡。

「我們兩人都點了黑咖啡，我還記得是摩卡跟吉力馬札羅，那是我生平第一次覺得咖啡是美味的。」

當時是安保鬥爭[23]的全盛期，大學被拒馬圍住，年輕人的夢想也被摧毀。當時新宿站西口的地下道可見訴求越南和平的市民聯盟團體在街頭演唱反戰民謠，跟警方之間也衝突不斷。「那時每天像是在辦廟會一樣，每個人都熱血激昂，大學生活根本就無所謂」，這麼說道的大野先生在歷經重考生活後雖順利考上大學，但因為厭倦了東京的生活，所以決定搬到大阪。

114

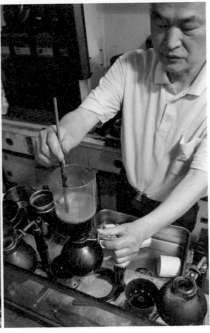

●咖啡專科 Bel Canto
和歌山縣田邊市湊 961-5
0739-25-0591
9:00～22:00（每週兩天自 11:00 開始營業）
全年無休
JR 紀伊田邊站步行 1 分鐘

<u>MENU</u>（含稅價格）
綜合咖啡　400 日圓
冰咖啡　420 日圓
維也納咖啡　550 日圓
可可　550 日圓
咖啡紅豆湯圓　600 日圓

就在他準備重考關西的大學時，開醫院的父親剛好過世，大野先生於是回到和歌山。

「當時在決定下一步時，浮現於腦海的是重考生時期在荻窪邪宗門喝到的咖啡，我於是決定要開咖啡店。」

在動盪的時代中所品嘗到的咖啡滋味始終留存於大野先生心中，未曾被忘懷過。

如果大野先生沒有前往東京、沒有造訪荻窪邪宗門的話，我或許也不會認識他。一杯咖啡足以扭轉未來，並為人帶來美好的邂逅。

23　戰後日本國民為了阻止「美日安保條約」的修訂而展開的大規模反戰社會運動。

在四季變化分明的城鎮中，有著一年四季都不變的喫茶店。無論是夏天或冬天、清晨或傍晚，外界再怎麼變化都無動於衷，店內充滿著一股彷彿演奏廳般的和平氛圍。

我第一次造訪「UCC Café Mercado」時是冬天。位處近畿地區與北陸地區交界的彥根冬天相當漫長。自琵琶湖吹拂而來的寒風中，雪花紛飛。就在我感到走累的當下，店家的燈光印入眼簾，鬆了口氣的我推開店門。

店內空間相當深，從外觀絕對想像不到裡頭是如此寬闊。在總算可以喘口氣的當下，吧檯印入了我的眼簾。橢圓形的吧檯位於店中央，在其後方忙碌來去的是店長藤居信義先生。

藤居先生過去從事過好幾份不同的工作，後來從哥哥手上接手了這間店。自此之後，他便長期站在吧檯後靜靜地守護著彥根。

UCC カフェメルカード

UCC Café Mercado

〖 滋賀縣・彥根　1972 年開業 〗

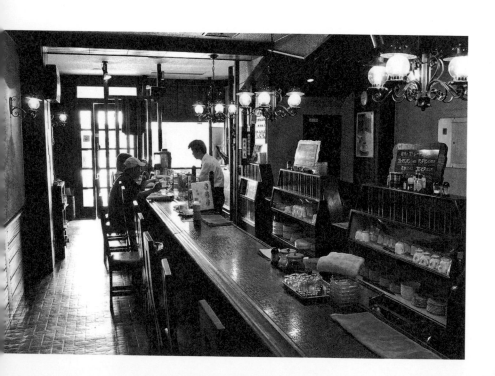

「彥根這個地方多少也有了一些變化，這裡有滋賀大學，所以以前這附近有很多學生宿舍，雖然現在比較多的是提供單人雅房的公寓。」

坐在吧檯邊的兩位客人聽著這番話靜靜地點頭。店內雖然相當寬闊，但兩人看似為了方便跟藤居先生講話，無意坐到距離較遠的座位。在來店的客人中，也有人是因為造訪這間店的機緣，於是住進藤居先生所介紹的公寓去。

不管城鎮起了怎麼樣的變化，這裡始終流動著不變的日常時光。而在其中心處，永遠可見藤居先生的身影。

● UCC Café Mercado
滋賀縣彥根市中央町 1-4
0749-23-3798
7:30 ～ 18:00 ／週六公休
JR 彥根站步行 15 分鐘
※ 店內禁菸

MENU（含稅價格）
Mercado 綜合咖啡　400 日圓
早餐（4 種、提供至 11:30）　550 ～ 600 日圓
格子鬆餅　380 日圓
手工沙拉醬（450ml）　600 日圓

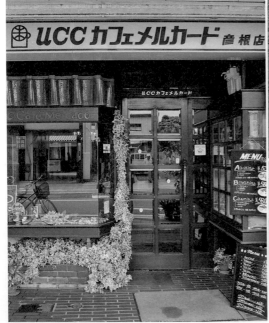

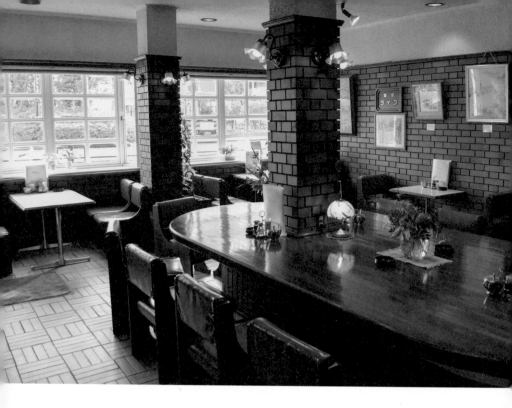

喫茶 ライフ
喫茶 Life

[滋賀縣·近江八幡　1978 年開業]

Life 開店當時，近江八幡站的車站還只是一棟小小的木造建築。這一帶以前是溼地，圓環附近再過去也是一片沼澤地。

過去坐落於近江八幡站前的烏龍麵店「丸三食堂」便是 Life 的前身。這間食堂是店長片岡唆益先生的老家，當時為了配合車站的翻修，於是決定展開新的生意。唆益先生在京都的食堂見習累積經驗後，所開啟的店面便是 Life。

「店裡頭看得到柱子對吧，這可是當年的建築工法的特徵。」店長的太太鶴代女士這麼說道。在使用了大量紅磚的店內，可見每位客人沉浸於各自的時光。店名背後帶有著「希望這間店成為人們生活中一部分」這樣的期許。

「有很多客人每天會上門來吃早餐，我只要一天沒看到他們就會開始擔心。除了趁小朋友上補習班的空檔來這裡休息的媽媽們以外，也有嫌自家咖啡難喝

118

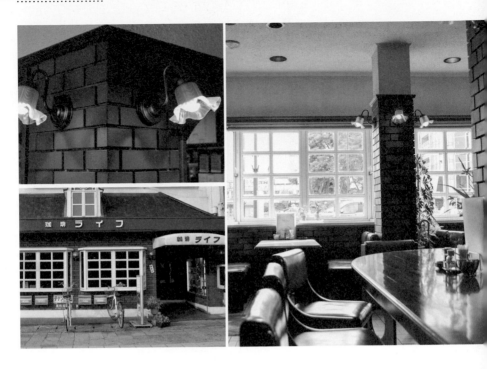

●喫茶 Life
滋賀縣近江八幡鷹飼町 1496-1
0748-33-2226
9:00 ～ 20:30 ／週五、
每月第二與第四個週三公休
JR 近江八幡站步行 30 秒

MENU（含稅價格）

熱咖啡	400 日圓
冰咖啡	420 日圓
蛋包飯	700 日圓
布丁百匯（手工）	600 日圓

而上門的客人。」

也正因為是生活的一部分，Life 時時都在尋求進步。「店長一直到現在都還在為咖啡的口味煩惱喔」，鶴代女士這麼說道。因為這裡以前是沼澤地，所以取不到好喝的水。

「我們為了能沖出好喝的咖啡進行了好多實驗。我還曾經開著小貨車去永源寺載乾淨的水。很重的呢。」鶴代女士笑著這麼說。

為了能迎接比今天更為美好的明天，今天也要努力生活。Life 這間店中充滿了這種積極的能量。

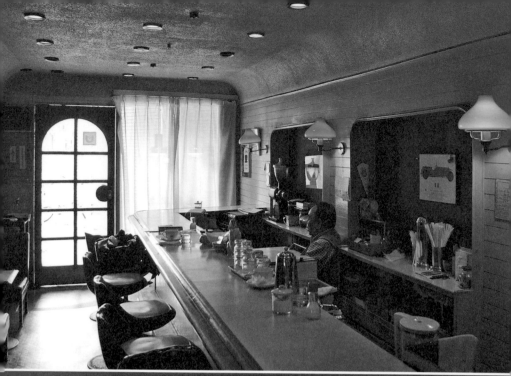

グランプリ

Grand Prix

〖 奈良縣·高田　1955 年開業 〗

說道。也因為遲遲找不到可以工作的地方，倉本先生於是進入大阪的計程車行工作。在計程車行工作了幾年後，倉本先生回到了老家高田開店。

Grand Prix 位於高田的天神筋商店街，這個商店街的源頭可追溯至戰後的黑市。

「我爸爸以前在商工總會經營餐廳，這間店一開始是專賣明治冰淇淋的店。」

此外，倉本先生也是一位連他本人都承認的汽車狂。一般在正式決定要開始經營喫茶店後，在取店名時都會相當猶豫，然而倉本先生卻是絲毫沒有迷惘。他在前往參觀富士汽車展時，相當中意偶然聽見的「Grand Prix」這個名字。

「我總共換過十五、六台車，一開始是 DATSUN 的三〇年代車款，再下一台是 Bluebird，在那之後是

高田在過去是紡織業極為興盛的城鎮，而紡織工廠因為在二戰中被作為軍需工廠使用，因此成為空襲的目標，以大日本紡織為首的眾多工廠都慘遭汽油彈的轟炸。「那時沒有房子、什麼都沒有，我還記得當時曾在堤防邊的店花了十日圓買了麵包來吃。」

Grand Prix 的店長倉本先生貌時這麼起戰爭結束不久後的高田樣貌時這麼

Prince Skyline、BMW、福斯汽車、保時捷、皇冠旅行車，最後又回到 DATSUN。」

在有著紅色照明的 Grand Prix 店內牆上，也掛著汽車的畫。

高田這座城鎮耗費了好長一段時間後才從戰爭的摧殘中重新復元，希望 Grand Prix 永遠都能以遙遙領先的營業年數持續奔馳下去。

● Grand Prix

奈良縣大和高田市本鄉町 6-27

0745-52-3360

10:00 ～ 17:00 ／公休日不定

JR 高田站步行 10 分鐘

MENU（含稅價格）

熱咖啡　400 日圓

可可　400 日圓

檸檬汽水　400 日圓

El Mundo 在西班牙文中意味著「空間」或是「世界」，而這裡便存在著一個彷彿小宇宙般圓滿的世界。站在吧檯後，掛著微笑的是店長海田喜美子女士。

置於窗邊的留聲機與音響中傳來讓人感到相當舒服的音樂粒子。「播放音樂可以讓店面的氣氛跟來店客人的心情更為和緩，所以我會讓店內維持著像是有交響樂團在演奏一樣的氛圍。」海田女士這麼說道。不過音質的調整其實並不容易，良好的音質並不是網羅高級器材、接好接線就能達成的。

「放大器跟音響是否適配，其實是跟持有器材的人的性格息息相關的，所以營業時我總是盡可能讓自己心平氣和。我希望能以自己最真實的樣貌提供客人

「我希望可以誠摯款待每一位來店的客人，El Mundo 賣的不僅是咖啡，同時也是一間以氣氛為賣點的店。」

珈琲屋 エル・ムンド
咖啡屋 El Mundo

〖 奈良縣·奈良　1974 年開業 〗

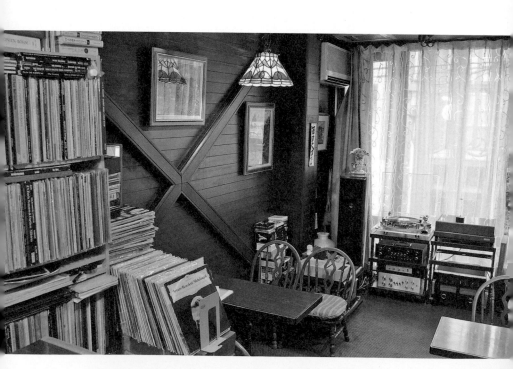

●咖啡屋 El Mundo
奈良縣奈良市東向北町 8-4 大學堂 2F
0742-24-4545
10:00 ～ 18:30
週一公休
近鐵近鐵奈良站步行 2 分鐘

MENU（含稅價格）
綜合咖啡　500 日圓
藍山咖啡　900 日圓
冰咖啡　500 日圓
紅茶　500 日圓
鮮果汁　800 日圓
※ 也提供創意咖啡

美妙的咖啡跟音樂。」

除此之外，店內還有許多海田女士的堅持，比方說所用的糖漿並非市售糖漿，而是她花時間將砂糖溶於水中製成的。盛裝咖啡所用的咖啡杯也是燒製得相當精緻的上等杯子。

「咖啡跟音樂或許很像，雖然人沒有咖啡也活得下去，但多了咖啡，就能為人生增色不少。」

這個世界若是少了喫茶店，肯定會比現在來得單調乏味。希望今後也能持續造訪讓人生更為豐富的喫茶店。

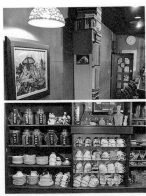

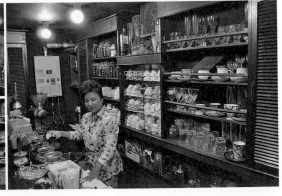

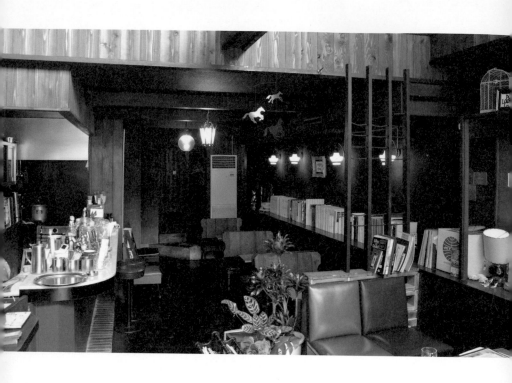

 65

喫茶 マドラグ

喫茶 La Madrague

〚 京都府·烏丸御池　2011 開業 〛

堅持就是力量，傳承即為技藝，喫茶便是維生之道。這是一間誕生於二十一世紀的喫茶店的故事。

La Madrague 這間店內匯聚了眾多前人的心血精華。店長山崎先生過去在京都的眾多酒吧跟咖啡店累積有工作經驗，而他之所以會想開咖啡店，背後有著這樣的一段故事。

「我以前目睹過京都許多歷史悠久的店家關門大吉，化妝舞會（Cumparsita）的老闆娘過世時，我什麼忙也幫不上，這麼棒的一間店被迫關門，但自己卻無能為力，這點讓我很不是滋味。」

就在山崎先生內心抱有這種想法的時期，剛好碰上一間正在招租的店面。那間店以前是名為「Seven」（セブン）的喫茶店。山崎先生在看過這間店後，內心受到一股非拿出行動來不可的使命感驅策，而帶山崎先生去看這間店的房仲業者，正好是 Seven 店長的兒子小時

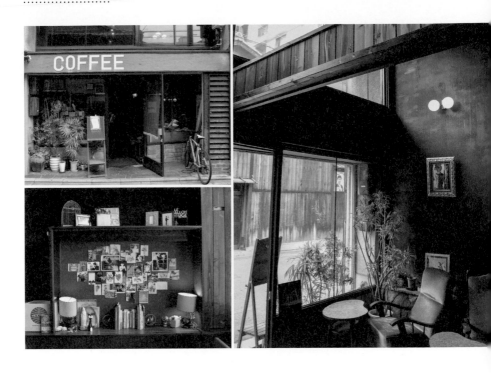

●喫茶 La Madrague
京都府京都市中京區押小路通西洞院東入北側
075-744-0067
11:30 ～餐點售完為止
週日公休
地下鐵烏丸御池站步行 5 分鐘

MENU（含稅價格）
La Madrague 綜合咖啡　550 日圓
漂浮蘇打汽水（紅／綠）　550 日圓
corona 厚蛋三明治　800 日圓
手工番茄醬鐵板拿坡里義大利麵　910 日圓

候的玩伴，這一切的發展或許無法單憑
偶然來解釋。

保留下店面的往昔風貌、珍惜 Seven
時代的客人，將好的東西保存下來。

Seven 的精華就像是一本書，而這本書
便安置於名為 La Madrague 的書架上。

而這個書架中同時也還放著山崎先生以
前工作過的 FRANÇOIS 喫茶室這本書，
以及承襲其厚蛋三明治的洋食店 corona
這本書。當然，也包含了封底為化妝舞
會這樣的一本書。手上捧著書所入坐的
座椅，是從在平成十八（二〇〇六）年
歇業的「名曲喫茶 繆思」（Muse）所
接收來的。

「La Madrague」是法國知名女演員
碧姬‧芭杜的別墅名，據說她工作累的
時候最常說的一句話就是「我想回 La
Madrague」。

歡迎光臨可以平靜歇息之地。

在翡翠寬廣店內負責操持的，是店長中井秀雄先生和十名工讀的大學生。

「我希望能為店面營造出沉穩的氛圍，但我長期以來一直待在店內，已經看得太習慣了。所以就算是年輕小夥子們的抱怨也無妨，我希望有人能告訴我怎麼樣可以讓翡翠變得更好。」這麼說道的中井先生臉上掛著相當和藹的表情。

「我希望不管是五、六十歲的人或是年輕人都能造訪我們家，也因此需要工讀生，那幾個孩子幫了這間店很大的忙。」

中井先生看似高興地向我提及以前在店內打工的學生在找工作時被稱讚有禮貌的往事。

「能夠工作是一件很幸福的事，跟工讀生小朋友們聊天也很開心。我也是這樣一面工作，一面透過翡翠這間店而有所成長。」

純喫茶 翡翠

〖 京都府・北大路　1961 年開業 〗

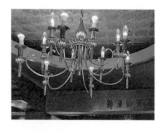

●純喫茶 翡翠

京都府京都市北區紫野西御所田町
41-2
075-491-1021
9:00 ～ 21:00（週日營業至 20:00）
全年無休
搭乘市巴士在「北大路堀川」下車
後步行 1 分鐘

MENU（含稅價格）

綜合咖啡　430 日圓
咖啡歐蕾　500 日圓
漢堡排拿坡里義大利麵　920 日圓
起司吐司套餐　700 日圓

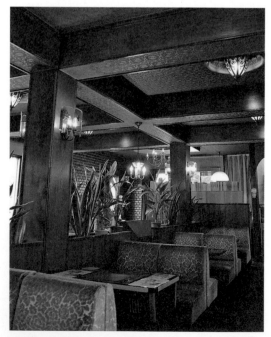

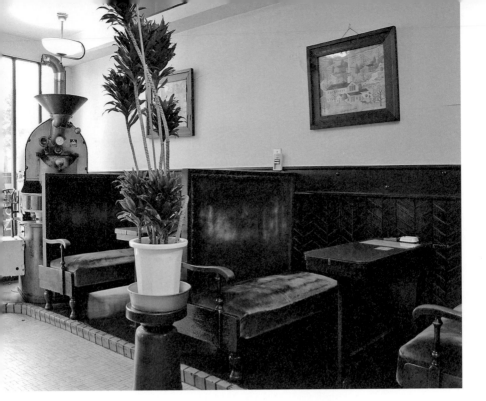

●靜香
京都府京都市上京區今出川通
千本西入南上善寺町 164
075-461-5323
9:30 ～ 18:00 ／週三（碰上國
定假日、北野天滿宮廟會照常
營業）／每月第二週週二公休
搭乘市巴士在「千本今出川」
下車步行 1 分鐘

MENU（含稅價格）

咖啡	420 日圓
牛奶咖啡	480 日圓
鬆餅	450 日圓

靜香

〖 京都府・千本今出川
1937 年開業 〗

京都擁有眾多喫茶店，開店以來歷時半個世紀以上的店家並不少。即使不是先斗町這樣的鬧區或祇園這樣的觀光地區，也可零星見到老店。

「我爸爸很頑固，當年他靠的是自學，用的是自己的方法經營下來的。」

店長宮本和美女士看似相當懷念地提及她的父親。「他年輕時很帥氣，身邊的人為了把他留在家裡，所以要他開喫茶店。不過我真的也很敬佩他可以這樣堅持下來。」

宮本女士嘴上這麼說著，但她也是同樣心無旁騖地持續經營著這間店。

「我除了自己家、店面跟百貨公司以外，其他地方都不去。不過這間店跟京都這個地方的歷史相比的話，根本就是小巫見大巫。」

每天只是用心生活、維持店面，回過神來才發現長長的歲月流逝，足以讓這間店躋身老店之列。

讓店內顯得相當明亮的耀眼水晶吊燈、手腳俐落的服務生、漂亮的姊妹花。American 在這個地區依舊滿身瘡痍時，就持續為當地帶來幸福。

「當年那裡的太左衛門橋因為戰爭被燒毀」，在姊姊陸子這麼說完後，妹妹誠子接著說「那個年代物資缺乏，聽說就連食材都買不到」。她們兩人在背後支持著身為店長的母親山野華代子，也是店內的招牌姊妹花。而華代子女士就在另一側的吧檯後溫柔地微笑著。

這間店的起源可追溯至陸子跟誠子的祖父母所經營的西餐廳。兩人的大伯父則是在舊難波花月 24 前經營另一間餐廳，這個家族在此地可說是扎根已久。

這間店在使用 American 這個名字前所取的店名是「花月」。但就當時大環境局勢來看，取這個名字或許碰上了不少困難。

這間店打從以前就堅持提供貨真價實

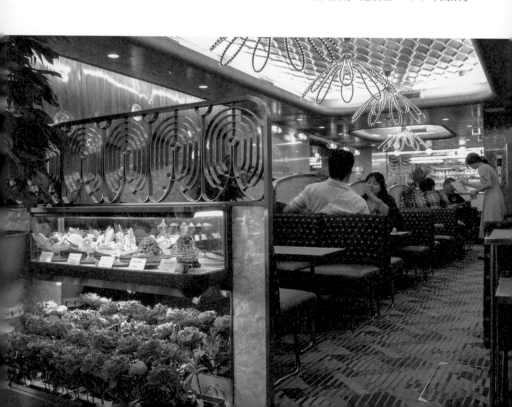

的東西。「即使是現在，寒天跟紅豆餡我們都還是自己煮，這是從以前買不到東西那個時代所延續下來的傳統。」陸子女士這麼說道。裝飾於店內的花朵全部都是鮮花，雖然麻煩也絕不妥協。而為了讓店內的員工都能理解這樣的經營理念，所有員工吃的都是同一鍋飯。這樣的堅持據說是因為「打從爺爺那一代開始就相當重視團結的精神」。

「我們家從以前就很注重員工的教育訓練，畢竟店內氣氛是很重要的。我們的制服很不錯吧，每兩個月會定期換一次。」

無論是哪個時代，這間店都能為人帶來精神上的滿足。通往美國的橋就命名為心幸橋吧。

24 由吉本興業所營運，搞笑與喜劇的專門劇場。

●純喫茶 American
大阪府大阪市中央區道頓堀 1-7-4
06-6211-2100
9:00 ～ 23:00（週二至 22:30）
每月其中三天週四公休（不定期）
地下鐵的難波站步行 4 分鐘

MENU（含稅價格）
綜合咖啡　570 日圓
綜合果汁　740 日圓
鬆餅套餐　1000 日圓（單點 600 日圓）
卡士達布丁套餐　900 日圓（單點 570 日圓）
炸牛排三明治套餐　2000 日圓（單點 1480 日圓）

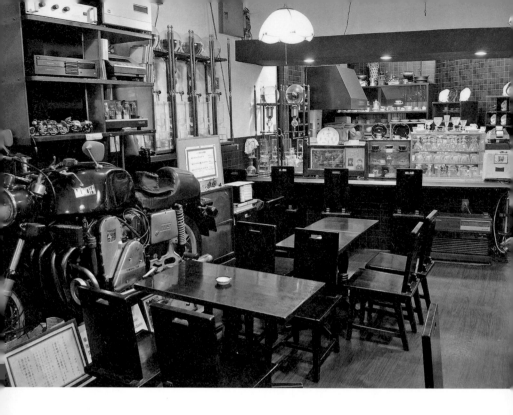

ザ・ミュンヒ

THE MUNCH

〖 大阪府・八尾　1981 年開業 〗

「有些咖啡是不親自造訪店家就喝不到的」，嘴上這麼說著的是店長田中先生，只要聽說哪裡有好喝的咖啡，他就會騎上他的機車 Super Cub 90 直奔而去，據說他還曾在一天內往返大阪與熊本。不過本人卻表示「這是我有熱情、喜歡做的事，所以一點也不覺得累」，絲毫不以為意。

田中先生在大阪阿倍野長大，並於京都和東京度過大學生活，過去相當熱中於文學。田中先生住在東京時在牛奶屋上班，相當專注於存錢。回到大阪後，他取得了鶴見區一間牛奶屋的經營權，沒多久便順利擴大事業版圖，他的個性是不管做什麼事都要全力以赴。

然而因為在工作上過度賣命，導致身心俱疲，當時的他走在路上看到一台哈雷重機後一見鍾情，於是便將那台哈雷買下，徹底成為重機的俘虜。在那之後，田中先生無論如何都想買到據說馬

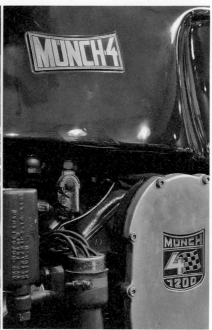

● THE MUNCH
大阪府八尾市刑部 2-386
072-996-0300
6:00 ～凌晨 3:00
全年無休（※ 需去電確認）
近鐵高安站步行 15 分鐘

MENU（含稅價格）
斯巴達　1400 日圓～
絲路　1400 日圓～
濃咖啡　2000 日圓～
熟成木桶儲藏冰溫咖啡 熟成年份 26 年　11 萬日圓
（試喝 2200 日圓）

力強到「在啟動時會讓人產生揮鞭症候群」的德國製 Munch 重機，於是他便將長期以來珍愛的哈雷機車售出，並靠著持續送牛奶，才好不容易獲得這台重機。在那之後他將牛奶屋收起來，將父親以前工作的裝潢店改建為喫茶店。

跟 Munch 在同一時期買到的「Van Veen」會隔月交替展示於喫茶店中。據說全世界同時擁有這兩台重機的就只有田中先生一人而已，這便是享用 Munch 咖啡的店內空間。

「好的咖啡背後是有文化、哲學與智識的。」

MUNCH 的咖啡將全世界濃縮於一個小杯子中，是能賦予人勇氣的一杯咖啡。

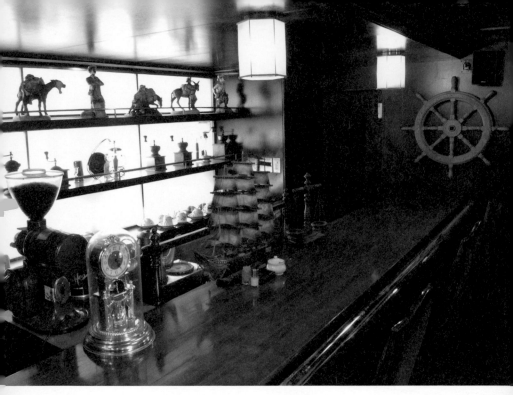

●咖啡艇 Cabin
大阪府大阪市西區南崛
江 1-4-10 B1
06-6535-5850
7:00 〜 18:00（週六為
9:00 〜 18:00、週日為
12:00 〜 18:00）
公休日不定
JR 難波站步行 3 分鐘

MENU（含稅價格）
綜合咖啡　385 日圓
可可奇諾　660 日圓
維也納咖啡　495 日圓
卜派三明治　880 日圓
*

70

珈琲艇 キャビン
咖啡艇 Cabin

〚 大阪府・四橋　1975 年開業 〛

在面向道頓堀的一棟大樓地下室，有
間好似船一般的喫茶店。身處店內，會
讓人忘記這裡是一間喫茶店。

「客人問到『這裡會動嗎』的時候，
我吃了一驚，但同時也很開心」，平谷
佳子女士笑著這麼說，她與丈夫清一先
生兩人共同駕駛著 Cabin。Cabin 在剛
開張時，喫茶店數量比起現在多很多，
走在路上兩旁都是喫茶店。

但 Cabin 卻能在眾多喫茶店中綻放異
彩。店內可見據說能完全擋雨、由日立
造船生產的窗戶，以及帆船的模型和船
舵等，在船這個主題上下了許多工夫。

「我們既然賺客人的錢，就理所當然
要在打造店面上下工夫。不過在講究的
同時也要跟上時代腳步，也真是不容易
呢。」

Cabin 在時代強風的吹拂下，持續向
前行駛。

132

走在日本最長的商店街「天神橋筋商店街」上，會發現喫茶店的數量多得驚人。向右看去是喫茶店，往左看去也是喫茶店。「商店街以前沒有那麼多喫茶店喔。」VICTOR 的店長平川健兒先生這麼說道。打從江戶時代便存在的天神橋商店街，樣貌正一點一滴地改變中。

「關西電視台搬到這附近來以後，這個地區又重新恢復了生氣。」

VICTOR 是在昭和四十二（一九六七）年由健兒先生的母親所開始經營的，有著二樓客席跟半地下挑高空間的店面看上去相當宏偉。入口正面處的巨大彩繪玻璃迎接著客人的到來。

很多客人都是衝著被稱讚看起來比食品模型還要豪華的水果聖代和招牌餐點熱狗上門。天神橋地區正一點一滴地改變面貌。當你不知該造訪哪家店時，就去 VICTOR 吧。

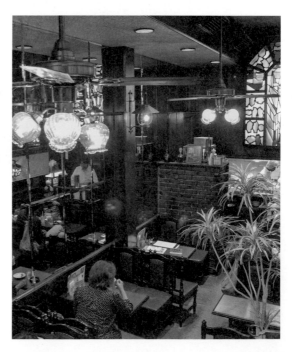

純喫茶 ビクター
純喫茶 VICTOR
〚 大阪府・天神橋　1967 年開業 〛

● 純喫茶 VICTOR
大阪府大阪市北區天神橋 4-8-29
無電話
9:00 ～ 23:00
週一公休（逢國定假日則照常營業）
地下鐵扇町站、JR 天滿站步行
1 分鐘

MENU（含稅價格）
咖啡　450 日圓
咖哩蛋包飯套餐　900 日圓
（單點 800 日圓）
水果聖代　850 日圓

喫茶 エデン
喫茶 Eden

〔 兵庫縣・新開地　1948 年開業 〕

開啟 Eden 這家店的是堺井林先生。

過去隸屬於舊陸軍第十一師團的阿林先生，自戰地重返日本後開始經營這間店。在一杯咖啡要價五十日圓的時代，阿林先生刻意將價位設定在一百日圓。「我想他是希望能在好不容易到來的和平時代中，開一間能提供庶民奢侈享受的店吧。」阿林先生的兒子太郎這麼說道。

阿林先生早先一步朝向大海另一端的樂園踏上旅程，而太郎先生繼承了阿林先生的遺志，今天也依舊站在店內。自開業以來始終不變的是採用法蘭絨濾布沖泡的咖啡。用於保溫的咖啡壺也是與這間店一同歷經了動盪時代，身經百戰的戰士。

「太郎，多謝款待」「太郎走啦，下次見」——造訪店面的客人這麼向太郎先生打招呼。而直爽的太郎先生則是舉起手回應道「好喔，再見啦」。

店內牆上貼滿了太郎先生過去所拍攝的客人大頭照，每個人都是笑臉，這些笑容想必都是由於攝影師的品格吧。祈禱日本在耗費好長一段時間才找回來的笑臉將永遠不再消失。

行走時會軋軋作響的地板，既像是寺廟內的「夜鶯地板」25 長廊，也像是隨著波浪晃動的帆船。

經手這間店鋪裝潢的是一間名為「船舶裝備」、如假包換的船舶裝潢業者。而船舶裝備在接下這個案子背後的條件是「外送一年份的咖啡」。這個條件可以窺見職人的風雅，同時也證明了 Eden 的咖啡之珍稀，不是輕易可以喝到的。

25
意指走在上頭會發出聲響的木地板，多見於寺廟或是權貴人家的住所，具備有防盜的功能。

●喫茶 Eden
兵庫縣神戶市兵庫區湊町 4-2-13
078-575-2951
8:00 ～ 18:00
12 月 31 日、1 月 1 日公休
阪神電鐵新開地站步行 1 分鐘

MENU（含稅價格）
總匯三明治　550 日圓（半份 300 日圓）
熱咖啡　350 日圓
冰咖啡　400 日圓
熱歐蕾　400 日圓

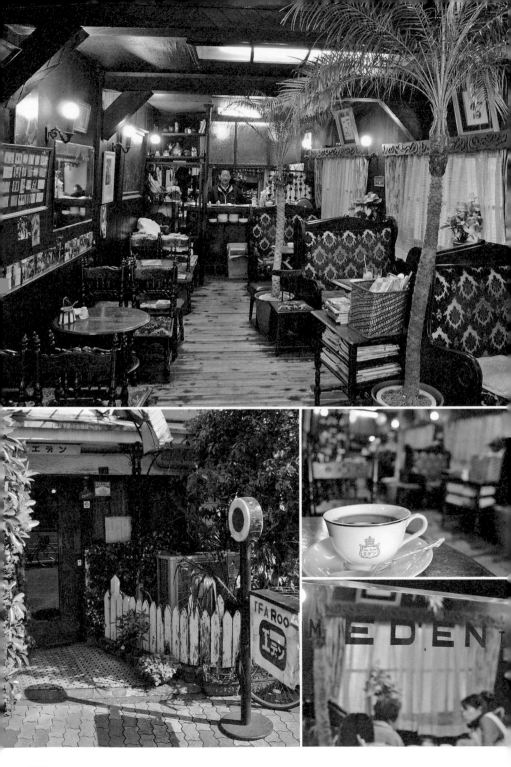

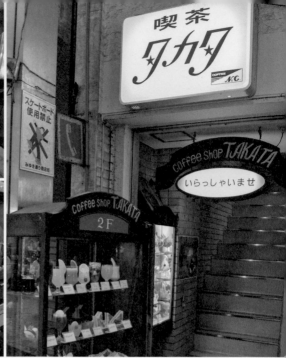

73 階上喫茶 タカタ
樓上咖啡 TAKATA

〖 兵庫縣・姬路　1960 年開業 〗

TAKATA 店內有著可以眺望姬路商店街的特別座位。從這個位子上，可以清楚飽覽自二戰期間空襲所帶來的災害中復甦過來的美麗街景。

店長高田重女士的丈夫一家人打從戰前就在這塊土地上做生意。而他們在戰後所開始經營的水果店二樓便是 TAKATA。目前是由高田女士和幫手藤元清子女士守護著店面。

有許多客人是因為保有過往風貌的店面能勾起回憶而上門。

「今年三山祭時有好多跟我差不多年紀的客人上門，見了面大家就說『上次見面是上回的三山祭呢』。」藤田女士看似相當開心地這麼說道。由附近神社所舉辦的三山祭是每二十年才舉辦一次的祭典。在下一次的三山祭舉辦之前，我還想再踏上 TAKATA 的樓梯。

神戶元町是一條相當熱鬧的商店街，在人來人往的喧囂中，若是感到迷惘的話，就推開 MARUO 的大門吧。

「我總是以『歡迎回來』的心情來迎接客人，我想經營一間如果自己是客人的話也會想上門的店。」王豐子女士這麼說道。在東京長大的她來到神戶這片土地已經超過了四十年。

一開始她雖然對於將冰咖啡稱為「冰咖」、牛奶咖啡稱為「牛咖」這樣的文化感到摸不著頭緒，但馬上就適應了這樣的喊法。也因為有著老家是開店做生意的背景，才會讓豐子女士既親切又平易近人的性格這麼吸引人吧。

MARUO 店內另一項讓人引以為傲的人氣王就是名為「威廉」、用一整顆蘋果製成的蘋果派。豐子女士所端上來的威廉，形狀是相當溫柔的心型。

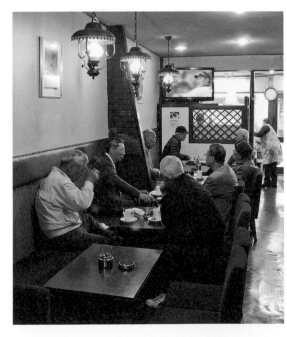

喫茶 マルオー
喫茶 MARUO

[兵庫縣・神戶　1948 年開業]

●喫茶 MARUO
兵庫縣神戶市中央區元町通
3-9-22
078-331-0575
8:00 ～ 17:00（咖啡時段）／
週四公休
17:00 ～ 23:00（餐酒館時段）
／週日公休
JR、阪神電鐵元町站步行 30 秒

MENU（含稅價格）
虹吸式咖啡　460 日圓
威廉（整粒蘋果派）　700 日圓
總匯三明治　700 日圓
蘋果派　400 日圓

比一比・純喫茶排行榜

我在這個專欄中依主題挑選出了前三名的喫茶店。
同時也在採訪過程中所探聽到的店面事蹟中發現了共通點。

開業年份最早的純喫茶

1. TSUTAYA（富山・1923）
2. 靜香（京都・1937）
3. 秀華堂（愛知・1939）

雖然無法跟上述店家的創始人見上面，但只要造訪店面，便能感受到他們所遺留下的理念。

開店的理由

1. 受到咖啡吸引
2. 想打造可以交流的場所
3. 自然而然

在採訪的過程中，「我以前都不曉得原來咖啡那麼深奧」這句話我不曉得聽了多少次。

開業年份最晚的純喫茶

1. La Madrague（京都・2011）
2. 皇帝（香川・1983）
 詩季（宮崎・1983）

21 世紀開業的純喫茶跟第 2 名的年份相距甚遠，每間店都是自店面創始人手上繼承下來，至今依舊活躍。

歇業的理由

1. 都市更新
2. 沒有繼承者
3. 入不敷出

純喫茶店內總是匯聚了相當多通曉當地歷史的人，若能像富山的 TSUTAYA 一樣，純喫茶與都市更新可以共存的話，是讓人再開心不過的事。

推薦給讀者們的有趣餐點

1. 熟成木桶儲藏冰溫咖啡 熟成年份 26 年（THE MUNCH P.130）／也提供一湯匙的試喝（1500 日圓）。
2. 廊酒咖啡（荻窪斜宗門 P.63）／店長與太太和枝女士某次參加舉辦於船上的活動時，認識的外

國人所傳授給他們的飲品。
3. corona 的厚蛋三明治（喫茶 La Madrague P.124）／過去位在木屋町，傳說中的洋食店「corona」所提供的三明治。這個三明治的製法可是 corona 的店長親臨 La Madrague 店內直接傳授的。

第 5 章

中國、四國
地區的純喫茶

CHUGOKU
SHIKOKU
AREA

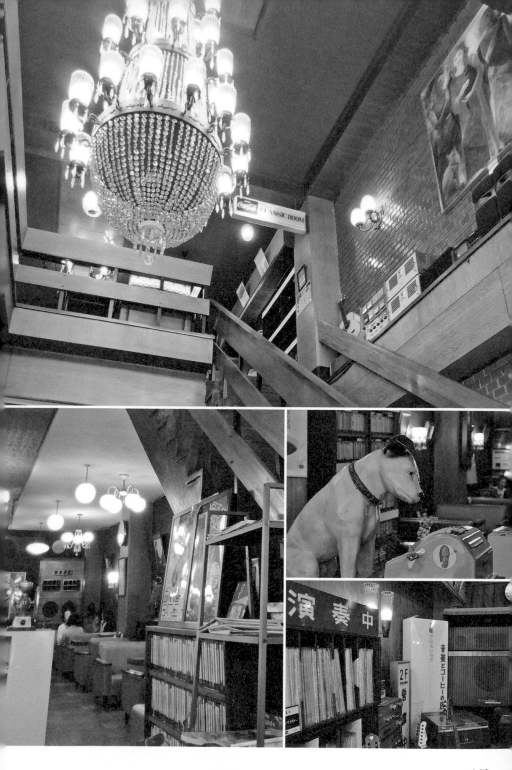

東京

[岡山縣·岡山　1958 年開業]

在日本的交通尚不似今日發達的時代，東京對於居住於外縣市的人來說是令人憧憬的城市。遙遠的首都是藝術與文化的中心，聚集了朝著夢想奔馳的年輕人。

店面創始人山根義知先生過去一直思考，如何讓這間與眾人憧憬的城市同名的喫茶店更有特色。

當時一位加入交響樂團的岡山大學學生帶來一張德弗札克的第九號交響曲「新世界」的黑膠唱片，希望他能在店內播放。山根先生受到這部作品的旋律感動，於是下定決心將這間店打造成一間以音樂為主題的喫茶店。

踏入店內後首先映入眼簾的是耀眼奪目的水晶吊燈。一樓的座位可見細細品嘗咖啡的客人以及熱中於談話的客人。二樓則是可見所有客人都面向同一方向，沉浸於流瀉的音樂中。

目前負責經營店面的是藤井工先生，他在結束上班族生涯後，因緣際會下接下了經營的責任。「我強化了店內原有的特色，在保留住這間店優點的同時，踏出新的一步。」藤井先生這麼說道。他在店面原有的音樂主題特色上進一步加入了歌聲喫茶 26 與舉辦畫展的概念。

「我希望能透過這間店傳遞出難以用言語說明的感動。」

近來女性客群與年輕人變多，店面比起以前要來得更加熱鬧。但藤井先生的自我督促意識強烈，說道「不能因此就感到滿足」。

「東京」是文化與藝術的中心，這間店本身也正在自成為一座城市。

2015 年 4 月 30 日歇業

26
詳見書末「純喫茶術語表」內的說明。

Cafe Kurumi

〔岡山縣·岡山　1964年開業〕

若是將人生的重要場面轉化為繪畫的話，我們能在生命中留下多少幅繪畫呢？在我觀賞著裝飾於 Kurumi 店內的各式各樣大小不一的畫作時，內心不禁浮現了這樣的疑問。

已往生的店長海野強先生在結束任職於咖啡公司的工作後，自立門戶開啟了 Kurumi。他曾擔任岡山縣喫茶店工會的理事長，更是曾獲頒縣知事與厚生勞動大臣獎[27]的一號人物。

「我先生很喜歡畫，除了自己創作，他跟畫家之間也有往來。」目前守護著店面的太太郁子女士這麼說道。

「那一幅就是我先生的畫，這幅是知名畫家的畫。與其在家裡無所事事，倒不如顧店要來得好。」

過去的岡山，是中國地區[28]人均擁有喫茶店數最多的城市。在那之後時光流逝，喫茶店的數量雖然漸少，但造訪 Kurumi 的客人卻不曾間斷。有些人為的是能跟郁子女士說上話而上門，也有些人是為了靜靜賞畫而來。

「店名的由來嗎？是從『上門來看』的意思而取作 Kurumi，還有就是我們希望客人們的人生也能結實纍纍[29]。」

Kurumi 店內總能聽見郁子女士與常客們充滿活力、你來我往的對話。

「我差不多要走了，媽媽多少錢？」

「你自己知道多少錢吧，每天都是一樣的價錢呀！」這種稀鬆平常的對話，為客人們的日常增添了樂趣。

「我唯一的樂趣就是來這裡喝咖啡。這個世界，隨時都可以道別。」常客不經意提到的這句話，深深烙印在我的心裡。

27　日本的縣知事等同於台灣的縣市長，厚生勞動大臣則相當於衛福部部長。

28　中國地區包括廣島縣、山口縣、島根縣、鳥取縣及岡山縣。

29　日文的「上門、來」讀作「来る（kuru）」，「看」則讀作「見（mi）」，此外「kurumi」這個讀音也是日文「核桃」的意思。

● Cafe Kurumi
岡山縣岡山市北區奉還町 2-15-7
086-252-8426
9:00 ～ 17:00 ／公休日不定
JR 岡山站步行 10 分鐘

MENU（含稅價格）
Noble 咖啡　380 日圓
冰咖啡　430 日圓

丸福珈琲店 鳥取店
丸福咖啡店 鳥取店

〖 鳥取縣 · 鳥取　1953 年開業 〗

丸福咖啡店以大阪的千日前店為中心，有許多分店，在今日是在東京也有展店的人氣店家。而在眾多分店中，鳥取店可說是相當特別的存在。鳥取店開業以來約莫四十年，經營店面的第三代店長草刈幸男這麼說道。

「我們這間店的店面創始人以前吃了很多苦，他一開始是餐廳的主廚，後來在銀座喝到一杯讓他大受衝擊的咖啡，於是一個人開始經營丸福。」

創始人伊吹貞雄先生在故鄉鳥取開啟丸福咖啡店後已超過六十年，是現存的丸福咖啡店中，歷史最為悠久的店家。

菜單中有許多是這間店才有的餐點。這是員工們每天絞盡腦汁不斷試誤所開發出的新菜色。在這樣的背景下所誕生的咖啡紅豆湯圓，而今是店內的人氣餐點。草刈先生還揭密告訴我，當初他以為「這種東西絕不可能會賣」。

店內雖許多用品都是長年使用，但都

2014 年 10 月 歇業

保持了清潔且重新上漆，讓東西即使有了些歲月痕跡但也保持在乾淨美觀的狀態。不過椅子則是再壞一次就無計可施了，因為懂得修理這種椅子的師傅已經一個都不剩了。

「看是我還是椅子先壞掉」，常客打趣地這麼說。其他還有十到二十位不等，自店面開張以來便持續造訪的常客。店家若是比較晚才開門，有些人還會從工作人員專用入口進店。

「在這間店裡加糖的咖啡叫做黑咖啡，沒加糖的叫無黑咖啡」，草刈先生這麼對我說明。而他也清楚掌握了常客的偏好，加砂糖的方式甚至分為大中小三種。半世紀的經驗可不是說說而已。

鳥取站前的商店街傳來了女孩子們開心的聲音。

「我們家很受到家長們的信賴。女兒回到家後跟媽媽報告『今天我去了卓別林』的話，媽媽就會說『卓別林的話我就放心』。理由在於住這附近的媽媽們多半學生時期都曾來過我們店內。」

這麼說道的是店長仲間隆弘先生。說到喫茶店，多半會讓人聯想到上了年紀的客人，但是卓別林店內也可見年輕人聚集。這一天店內可見穿著有印有校徽運動服的高中生津津有味地享用著聖代。有不少女檔的客人相當喜愛長年以來未曾漲價的巧克力聖代，以及附帶點燃的仙女棒的卓別林聖代。

店長的太太仁美女士笑著說「可能是因為菜單上都是這樣的餐點，在過去昭和時代，我們店內都是女生」。而以法蘭絨濾布沖泡的咖啡，是隆弘先生在追求「就算是第二杯也能順暢入口的口

CAFÉ DE チャップリン
CAFÉ DE 卓別林
〚 鳥取縣・鳥取　1978 年開業 〛

● CAFÉ DE 卓別林
鳥取縣鳥取市榮町 719
0857-23-5756
7:00 ～ 19:00
週四公休（學生春假、暑假、寒假期間無休）
JR 鳥取站步行 2 分鐘

MENU（含稅價格）
獨家綜合咖啡　380 日圓
冰咖啡　400 日圓
巧克力聖代　500 日圓
水果聖代　580 日圓
卓別林聖代（附仙女棒）　600 日圓

味」下，不斷試誤後所誕生的極品。帶有適度苦味的咖啡與甜食堪稱絕配。

「因為有客人這間店才能壯大，而我們的任務就是守護住這間店。」兩人如此說道。而卓別林的店內有著打從開店以來便持續流傳下來的記事本。

某天，有位從大阪前來的客人問道「平成十三（二〇〇一）年左右的記事

本還在嗎」。原來是他要結婚的朋友夫妻，兩人第一次旅行時曾造訪過卓別林，而這個客人想將這個記事本用在結婚典禮上。結果三人同心協力，把整間店都翻過了才找到記事本。對造訪卓別林的客人來說，那是一冊記錄下了珍貴回憶、全世界獨一無二的記事本。

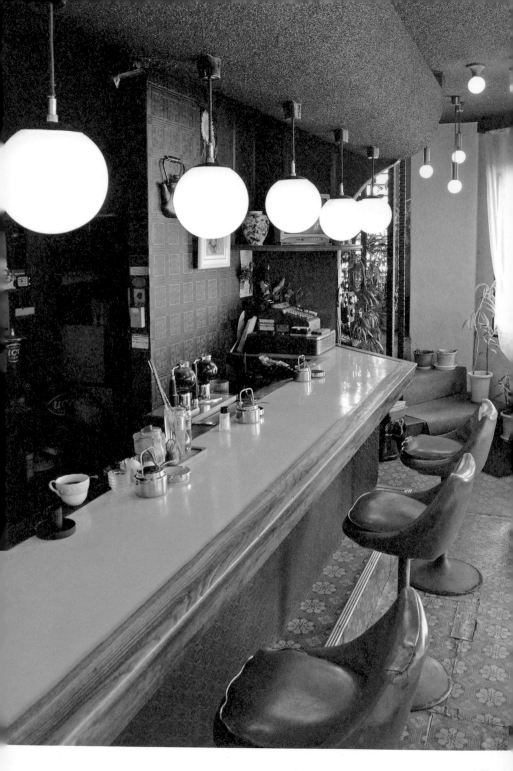

79

日東紅茶ティーパーラー
日東紅茶茶館
〔 島根縣・濱田　1967 年開業 〕

在旅途中不經意造訪的城市中，有時會偶然碰上美好的喫茶店。此時可以感受到，跟著既有資訊走所得不到的意外驚喜發現。而日東紅茶茶館便是在這種情境下相遇的一間喫茶店。

出生並成長於濱田的伊津和夫先生對咖啡與水果相當有興趣，為了能開一間自己的店，在開業前他曾前往大阪梅田的喫茶店工作，累積經驗。

「在店剛開始的頭五年，一樓是伴

津先生這麼說道。

濱田是特急電車的停靠站，此地也可搭乘巴士前往廣島，有不少客人是為了打發出發前的時間來店。

「前陣子有個觀光客上門來，他看到還有像我們這樣的喫茶店很歡喜。」伊津先生欣喜地這麼說道。在歷史悠久的喫茶店中才聽得到的軼事還不只這一椿。

「曾經有個四十多歲的客人上門後告訴我，他小時候曾跟爺爺來過我們

手禮店面，要上二樓喫茶，必須從外頭的樓梯直接爬上去。因為要端咖啡上二樓很辛苦，所以後來索性就將一樓也改建為喫茶店。」

目前二樓多半是開放給團體客人聚會，或是做為歌聲喫茶的場地使用。當然也有單獨上門、希望可以在二樓入座的客人。「坐在二樓的話誰都看不到，所以很受特定客人喜愛。」伊

店內。我們這間店一點都沒有變，他肯定覺得很懷念。」

單單只是為了造訪一間喫茶店的旅行或許也不錯。濱田站前，絕對不會迷路的。

●日東紅茶茶館
島根縣濱田市淺井町 1565
0855-22-0613
8:00 ～ 17:00
公休日不定
JR 濱田站步行 1 分鐘

MENU（含稅價格）
綜合咖啡　430 日圓
紅茶　420 日圓
三明治　580 日圓
水果聖代　680 日圓
肉醬義大利麵（附小沙拉）　700 日圓

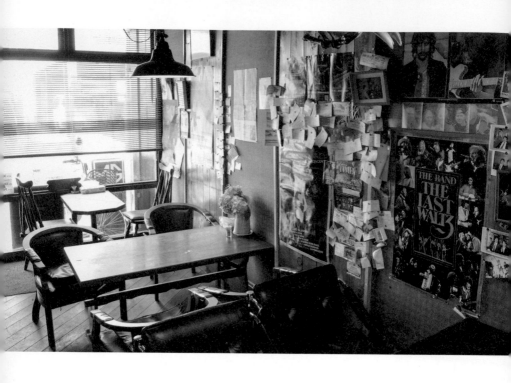

 ## 喫茶 MG

[[島根縣・松江　1969 年開業]]

人在享用到美味的食物或是感到開心的時候，都會顯露出像是孩子般的表情。而此處就是所有人都能找回純真初心的地方。

位於松江市商店街內的 **MG**，最初是經營腳踏車店的淺野淳子女士老家所開的喫茶店，店名則是由喜歡汽車的淳子哥哥所取的。

淳子女士被客人稱呼為「阿淳」，是這間店的招牌老闆娘。客人三不五時會向她招呼，說道「阿淳多謝款待呀」或是「阿淳改天再來喔」，而這點則是由店面歷史以及淳子女士的人品所造就的。面對客人的招呼聲，淳子女士則是會在回話中加上客人的名字，說道「○○桑，有空再來喔！」這是深耕於這座城市的喫茶店中讓人心頭為之一暖的光景。也因此在聽說演員佐野史郎與吉他手山本恭司在年輕時也曾騎著腳踏車前來造訪時，完全可以理解其背後的理由

●喫茶 MG
島根縣松江市西茶町 46
0852-24-2099
10:00 ～ 21:00 （10:00 ～ 11:30、
15:00 ～ 17:00 僅提供飲料）／週六公休
JR 松江站步行 15 分鐘

● **MENU**（含稅價格）
熱咖啡　350 日圓
當日定食　700 日圓
炸南瓜排　700 日圓
可樂餅　700 日圓

（順帶一提，這兩人所就讀的松江南高跟這間喫茶店一點都不近）。

而店內負責掌廚的是弟弟多久和克行先生。若將淳子女士比喻為這間店的前輪的話，那麼克行先生就是後輪。兩人同時存在，這間店才得以轉動前進。

午餐時段結束後，一直到五點為止不提供餐點。在我進行採訪時，一位運氣不佳、錯過午餐時段的男性進到店內後問「午餐結束了喔？」他在聽到「抱歉啦，已經結束了」時，就像洩了氣的皮球一樣。我目送著他離開的高碩背影，心中想到在公司或家中都是成熟大人的這些客人，只要來到淳子女士面前，就變得好似小孩子一般。

「以前我們店內聚集很多年輕人，現在客人的年齡層則比較廣，其中八成客人是在我們開店後才出生的。這點讓人很開心喔，長長久久努力下來總是會有好事發生的。」

月光具有讓觀者傾倒、擄獲人心的魅力。而福山的地上也有個月亮，那就是LUNA。

LUNA於昭和三十一（一九五六）年於福山開店，當時福山並沒有喫茶店。

那時村上春美女士認為就人口數量來看，福山沒有喫茶店未免也太不合理，於是便在原本是蔬果店的土地上開啟了這間店。村上女士至今依舊每天都會到店內報到，一直待到打烊為止。

這間店因為是位處兩條路交會的邊角上，因此格局相當特殊。陡峭的懸山頂屋頂呈現出都鐸式風格，是出自於著名的Cova建築設計公司以及後藤工作室之手。從二樓通往三樓樓梯旁的水晶吊燈夢幻耀眼，也相當有看頭。

店長坂本先生也是拜倒於LUNA魅力的其中一人。透過在LUNA工作的朋友介紹，坂本先生開始在此工作，回過神來，二十年的光陰流逝，他的身分

純喫茶 ルナ

純喫茶 LUNA

〔 廣島縣・福山　1956 年開業 〕

也晉升為店長。坂本先生喜歡做菜，是在幕後支持著 LUNA 的實力派人物。

「每個時段的客層都不一樣，上午跟中午是上班族，傍晚則是學生比較多。週末的話則是攜家帶眷的客人。」

用心烹調的料理與甜點不分老幼，擄獲了眾多客人的心。其中尤以開店以來的人氣餐點「布丁聖代」與水晶吊燈並列為 LUNA 的招牌。嘗下一口後，讓人深深懷念的甜味便在嘴裡擴散開來。

若是能像這樣沉浸於甜美夢境之中的話，把心交出去也沒關係。

約定時間是今晚八點，就在月色下。

●純喫茶 LUNA
廣島縣福山市元町 12-8
084-923-1758
7:00 ～ 21:00
週三公休（逢國定假日則為隔日的週四公休）
JR 福山站步行 5 分鐘

MENU（含稅價格）
LUNA 綜合咖啡　450 日圓
義大利麵（附沙拉）　800 日圓
LUNA 套餐（迷你焗烤、熱狗、沙拉、迷你霜淇淋）　1180 日圓
布丁聖代　680 日圓

82 ムシカ
MUSICA
〖 廣島縣・三原　1973 年開業 〗

2017 年 11 月 19 日 歇業

陽光灑落在 MUSICA 的彩繪玻璃上。

虹吸式咖啡壺中的熱水發出咕嘟咕嘟的聲音。

MUSICA 是由金山富美枝女士與奈保子女士這對母女檔所攜手經營。之所以會開這間店，是富美枝女士的老公行雄先生的「妳去開喫茶店」這麼一句話。而丟出這句話的當事人過去是建築公司的會計，如今只能於吧檯上的照片中緬懷他的身影。

店內可見彩繪玻璃、藍色的法式屋瓦、水晶吊燈，以及家具師傅所製作的手工家具，相當美麗。其中還有個將廚櫃挖空後嵌入的音響，相當引人注意。

「左邊的大音響是播放古典樂用的，右邊的音響則是爵士樂用的。我們家是這一帶第一間提供虹吸式咖啡的店家喔，以前要上門還得排隊呢。」

回過神來，店內已經充斥著讓人感到幸福的香氣。

廣島的紙屋町是人來人往的鬧區，也因為有地利之便，造訪 ZWEI G 弦的客群不分男女老幼。我於是向店家探詢這家店開張背後的來龍去脈。

ZWEI G 弦的店面創始人過去在廣島市內開了好幾間店。「ZWEI」在德文中有「二」的意思，也因此，這間店的意思是第二間 G 弦店。

ZWEI G 弦的經理福古隆先生在大學時期加入了交響樂團，畢業後在音樂界工作。而為這間店打造出氛圍的 BGM，便充分發揮了他過去的工作經驗。早上是輕音樂、中午過後則會每天更換音樂類型，播放古典樂、老歌、流行樂。店內總是流洩著能取悅所有人的音樂。

「不管是初次上門的客人或是常客，在我們心中都是同等重要。這就是 G 弦的經營風格」。

ツバイ G 線

ZWEI G 弦

[廣島縣・紙屋町西　1972 年開業]

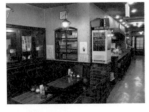

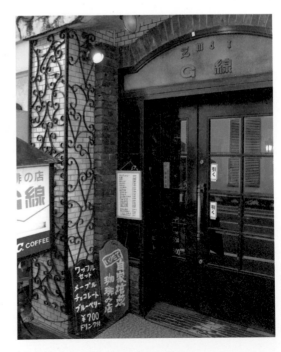

● ZWEI G 弦
廣島縣廣島市中區大手町 1-4-30
082-247-3410
7:00 ～ 23:00（最後點餐時間 22:30）
週日、國定假日營業至 22:00
（最後點餐時間 21:30）
全年無休
廣島電鐵紙屋町西站步行 1 分鐘

MENU（含稅價格）
G 弦綜合咖啡　420 日圓
廣島燒風味義大利麵
（G 弦獨創口味）　880 日圓
Carne（燒肉午餐）　980 日圓

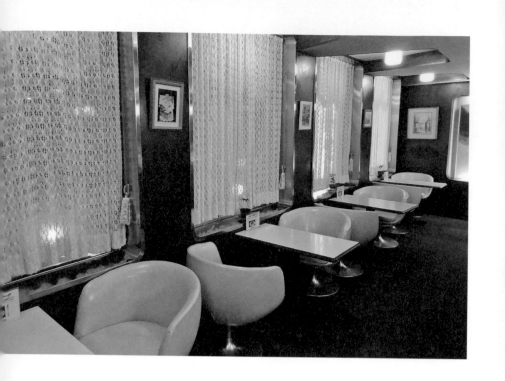

純喫茶 エトワル
純喫茶 Etoile

[山口縣・防府　1949 年開業]

「我們是細水長流經營，不知不覺就做這麼久了？」店長夏井宏先生笑著這麼說道。出身防府前往大城市發展的人，在退休後回到防府，總會為 Etoile 還持續經營中而感到驚喜。Etoile 打從以前便是防府的名店。

Etoile 是夏井先生的姊姊和姊夫所開啟的店面，上一代店長是夏井先生的姊夫，他在開店後的第二年便開始自家烘焙咖啡豆。聽說遇到烘焙順利時，這位姊夫的口頭禪便是「嗯，不錯！」Etoile 也頓時變成極受歡迎的一間店，成為當地報社記者、警官、醫院相關人士的交流場所。

「咖啡的配方比例從姊夫那一代開始就沒有變動過。那時我們用鑽挖機挖掘地面，在第二十八天鑿到了岩盤，湧出美味的水。我們使用的可是有衛生所掛保證的好水。大家想碰面時，就會約在我們店內。」

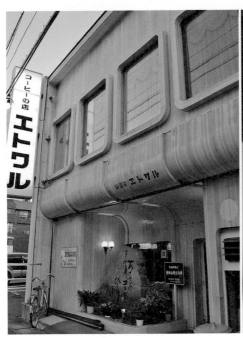

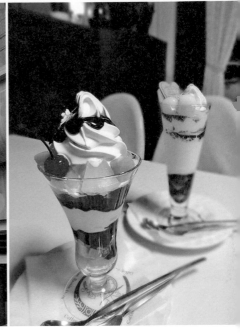

●純喫茶 Etoile

山口縣防府市天神 1-3-6

0835-23-7107

10:00 ～ 20:00（週五、週六至 23:00）

週一公休（逢國定假日則為隔日的週二公休）

JR 防府站步行 5 分鐘

MENU（含稅價格）

咖啡　450 日圓

香料可可　650 日圓

Etoile 手工蛋糕　400 ～ 450 日圓

芒果聖代（國產）　200 日圓

草莓聖代　850 日圓

　而跟咖啡絕配的甜點也是 Etoile 受歡迎的祕密之一。店內的蛋糕是依照廣島市內飯店的食譜製成，採用了獨家配方比例，在經過反覆試做後才誕生的。冰淇淋的乳脂肪含量高，味道相當濃郁，被使用於聖代中。我還聽說 Etoile 店內可以見到讓人會心微笑的光景。

　「這附近有自衛隊的基地，自衛隊的隊員經常會上我們店內吃聖代。」他們有個傳統是前輩要請新人吃聖代。」

　這是自衛隊特有的「招待學弟」文化。加入自衛隊過了一個月後，前輩會請新人吃東西。據說屆時排列有可愛蛋型座椅的二樓可是會客滿的。

柔和的陽光透過蕾絲窗簾灑落在KOINU的店內。放在店內深處的巨大音響道盡了這間店的漫長歷史。

KOINU於昭和二十六（一九五一）年開幕，在下關可是無人不知的名店。許多客人受到店內沉穩氣氛的吸引而前來造訪。

「聽到第一次上門的客人讚美我們這間店很棒時總是很開心。不過這間店能有今天，也是吃了不少苦頭。」

操持這間店的是石迫勝先生與房子女士這對夫妻。「我們以前是用大音響來播放黑膠唱片的。當年我們家可是以能欣賞到舒伯特的音樂而出名的」，房子女士這麼回憶道父親永井健二剛開店那時的往事。當時阿勝先生是北九州的上班族。

兩人是在平成十四（二〇〇二）年繼承了這間店。阿勝先生這麼回憶道當年。

85 喫茶 こいぬ

純喫茶 KOINU

〔山口縣・下關　1951 年開業〕

158

「店面的經營交棒到我們這一代時，店的狀況相當不好，嚇了我一大跳。我大學時曾經在小倉的喫茶店打過工，當時的印象是開喫茶店很賺，這才發現實際上根本不是這麼一回事。我心想這樣不行，於是拿出了幹勁。」

阿勝先生清理店面的髒汙、修補損壞的地方，他過去跑業務的經驗也充分發揮到跟廠商談生意的場合上。

2019 年 3 月左右 歇業

「只要有心，店面就會散發出光采。

久未上門的客人都驚訝地說『哇，這間店活了過來！』我們也採納了客人的建議，即使交棒經營，還是繼續提供義大利麵，把它保留在菜單中。另外也配合了這一帶客人的口味，餐點的口味比較重，咖啡的口味則是比較淡。我會盡我所能守護住 KOINU 漫長歷史的招牌，繼續努力下去。」

コーヒーサロン 皇帝
咖啡沙龍 皇帝

〚 香川縣・高松　1983 年開業 〛

美味的咖啡搭配上奢華的裝潢，還有流瀉於空氣中的各首經典樂曲。光是身處於這樣的空間中，就能讓人產生一股好似一國之主的錯覺。

皇帝是「現代觀光」這間企業所經營的喫茶店，過去在四國各地均可見其分店。高松的皇帝在日後獨立出來，一直營業至今日。

「我一開始一直堅持不當店長的。」

嘴上這麼說道的是店長林口政行先生。林口先生的人生波折不斷，出身於佐賀縣的他過去開的餐飲店跟小酒吧經營不利，最終都以倒店收場，爾後他便浪跡到大阪、神戶、今治。而林口先生漂泊到皇帝，則是二十五年前的事。當時皇帝是以能用大音量欣賞古典樂而聞名的一間店。

「一開始說好是從四月做到八月，那時店長突然缺人，他們就找上了我」，林口先生好似在談論最近才發生的事一

160

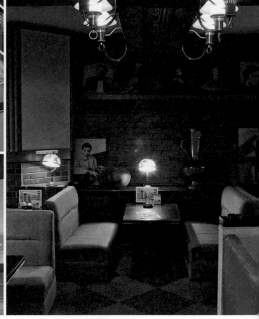

●咖啡沙龍 皇帝

香川縣高松市兵庫町 11-5 中島大樓 2F

087-822-1071

8:00 ～ 20:30 ／全年無休（年末年初外）

JR 高松站步行 10 分鐘

MENU（含稅價格）

綜合咖啡　430 日圓

冰咖啡　430 日圓

拿坡里義大利麵　890 日圓

炸雞塊便當　890 日圓

般這麼說道。

對於散發出永恆魅力的店面，「實在沒有什麼可以下手改變的地方」，林口先生笑著這麼說。據說他還曾被一位打從高中就持續造訪店面的上班族客人問到「店長居然還在啊？」

「這種時候我就回說，你也保重努力打拚下去呀。只能這樣說啦。」

豪爽磊落。在我跟林口先生對話的過程中，這樣的形容詞浮上我的心頭。林口先生這種性格與「皇帝」可說是絕配。

「我們店內因為不禁菸所以客人才會上門，之前開會時我提案說『乾脆貼出公告告訴客人，店內全面不禁菸』，結果被老闆說『嗯……這樣可能有違時下的風潮』。哈哈哈哈。」

87

城の眼
城之眼
〔 香川縣・高松　1962 年開業 〕

城之眼是彷彿將藝術作品直接化為喫茶店的一個地方。

石造的現代風格外觀絕無僅有，深深吸引住過往行人的目光。而這間店之所以能呈現出這樣罕見的設計也是理所當然，因為這間店是在匯聚了建築師、雕刻家以及詩人等各領域著名藝術家的力量下所誕生的。而在其後牽線的，便是日本首屈一指、被譽為「提到石頭無人能出其右」的石材研究中心。

城之眼最初是石材研究中心開會的場所，爾後轉型為喫茶店。開店後盛況空前，需要排隊才能入店的情形持續了好幾年。據說當時的縣長也是熱情的粉絲之一，足見其人氣之盛。

店內深處的牆壁，是昭和三十九（一九六四）年舉辦的紐約世界博覽會上日本館所使用的外牆試作品，採用日本特有的玄武岩。時隔多年，這面牆依舊讓人感受到當時藝術家們今後要在全世界大展身手的氣慨。而即使城之眼是這麼一處有著眾多才華交融薈萃的空間，卻不至於是一個非日常的藝術作品，而是作為一間日常的喫茶店，深入當地居民的生活中。

就在我的目光受到全世界第一個以石材製成的音箱以及厚實的石牆所吸引時，所點的咖啡剛好被端至帶有溫暖質感的木桌上。柔和的光線自天窗灑落，微微照耀著店內。

一路以來為這間店貢獻出心力的人士，都擁有的和善、溫柔性格，以及守護住這間店的堅固牢靠石牆，兩者間恰到好處的平衡，成就了城之眼的存在。

● 城之眼
香川縣高松市紺屋町 2-4
087-851-8447
8:00 ～ 18:00
週日、國定假日公休（國定假日為不定期公休）
JR 高松站步行 10 分鐘

MENU（含稅價格）
熱咖啡　400 日圓
咖啡歐蕾　500 日圓
可可　550 日圓
紅茶　400 日圓

為了享用咖啡上門、為了品嘗甜點上門，又或者是為了請教泡咖啡的訣竅而上門，造訪喫茶店的客人背後有著無數的理由，而回應這種多方面需求的，便是店長馬場淳先生。

「可以聽到客人讚美咖啡好喝，或是跟令人懷念的老客人重逢，能夠這麼開心跟人交流的工作，上哪都找不到。」

IKARIYA 的店名蘊含著希望能像是下了錨的船隻一樣，在落腳處穩定經營下去的意涵 30。

店面創始人是阿淳先生的祖母馬場芳子女士。在戰爭中喪夫的芳子女士獨自一人開啟了這間店面。在那之後，芳子女士的女兒智惠子繼承了店面，再接著交棒到了阿淳先生手上。但阿淳先生並非畢業後就馬上繼承店面。

阿淳先生先後任職於咖啡批發商以及服飾相關企業後，才回到自家店面中。

「我是為了拓展視野、想要了解外界的

88 自家焙煎 いかりや珈琲店
自家烘焙 IKARIYA 咖啡店

〖 德島縣·德島　1955 年開業 〗

觀點，所以才到外頭去工作。」阿淳先生這麼說道。他在維繫住家族經營的人情溫暖的同時，也不忘卻保持嚴謹的心態，追求更為穩定的服務品質。

沖泡咖啡時始終堅持使用法蘭絨濾布，蛋糕甜點也全部是手工製作的。而人氣飲品「YOSHIKONO 綜合咖啡」則是阿淳先生的創意。他重現了開店當時的配方，並取了可將店面創始人芳子奶奶的名字與「阿波 YOSHIKONO」一語雙關表現出來的名字[31]。

IKARIYA 恰到好處地保持住家庭這個內在世界，以及社會這個外在世界間的平衡，歷時三代，持續經營了下來。

30　日文「錨」的讀音為「ikari」。

31　「阿波 YOSHIKONO」是當地人在祭典上跳阿波舞時所使用的民謠歌曲，而「芳子」的日文讀音為「yoshiko」，加上「no」讀起來也成了「芳子的綜合咖啡」。

●自家烘焙 IKARIYA 咖啡店
德島縣德島市通町 1-12
088-623-0808
8:00 ～ 18:30、週六 9:00 ～ 17:00
週日、國定假日公休
JR 德島站步行 8 分鐘

MENU（含稅價格）
獨家綜合咖啡　480 日圓
YOSHIKONO 綜合咖啡　550 日圓
戚風蛋糕套餐　800 日圓
咖啡凍　600 日圓
法式吐司　550 日圓

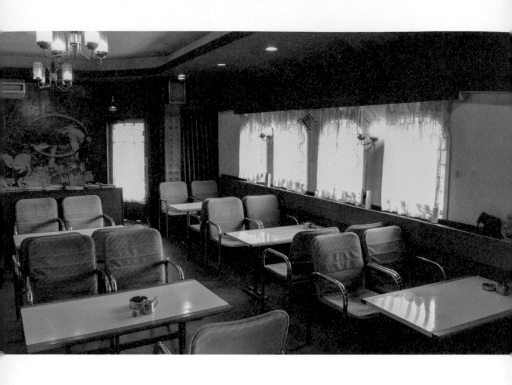

純喫茶 ブラジリア
純喫茶 Brasília

〖 德島縣・德島　1971 年開業 〗

東西向流經德島的吉野川孕育出了阿波的藍染，而在以 JAPAN BLUE 之名廣為人知的日本藍中，尤以阿波藍的存在教人另眼相待。而 Brasília 店內的藍色地板也讓人聯想到阿波藍，隨著時光流逝，顏色更添韻味。

吉岡敏子女士在 Brasília 工作了四十年，出生於德島縣西部的她，因為結婚的關係住到了德島市內。

「以前的人結婚通常都是人家介紹的喔。當時這裡還住了很多人，店裡也經常有客人上門。」

店面最初是出租的店鋪，最後才決定自己開店。

平日的客人絕大多數都是常客。每個進門的客人都會打招呼說「早安」，在吉岡女士將水跟擦手用的毛巾端上來後，跟她開聊個幾句再點餐，這是店內的日常光景。

店內可見跟吉岡女士開心交談的客

166

●純喫茶 Brasília
德島縣德島市島本町西 2-31
088-653-1847
8:00 ～ 18:00
週六、週日、國定假日公休
JR 德島站步行 5 分鐘

MENU（含稅價格）
熱咖啡　400 日圓
冰咖啡（夏季限定）　400 日圓
牛奶咖啡　350 日圓
吐司　200 日圓
咖哩飯（附沙拉）　550 日圓

人，也有獨自一人啜飲咖啡、讀報紙的客人。每位客人都能自在地與其他客人共處，而這點要歸功於 Brasília 店內的寬敞空間。

而吉岡女士就在看似像是迴力標、彎度不大的圓弧狀吧檯後沖泡咖啡。

「德島的人也變少，賺不了什麼錢，但想漲價也沒辦法，我是為了保持身體健康才繼續經營下去的。」

陽光透過了蕾絲窗簾照入店內。據說藍染越是經年累月就越不容易褪色。而 Brasília 的藍同樣也隨著時光的流逝，更添魅力。

90

喫茶 ジャスト
喫茶 JUST

[高知縣·高知　1981 年開業]

綠燈的汽車排成長龍的同時，路面電車便瀟灑地穿越其中，而就在這麼一幅上相風景中的遠處，可以見到 JUST 這間店。

「這一帶餐飲店很多對吧，以前跟現在不同，居酒屋不到晚上是不開門的，所以很多客人是下班後先聚集到 JUST，在這裡消磨時間後再去居酒屋的。」

我坐在 JUST 窗邊的座位，捧著咖啡漫不經心地望著駛過的路面電車。已經過了三十年，JUST 一路持續注視著這幅美麗的城市風景，希望這幅風景今後也能繼續維持下去。

路面電車跟一般電車相較下軌道更易於鋪設，在大部分道路尚未鋪設柏油的時代，實現了車體的穩定行駛。現在全日本的路面電車正在消失中，不過路面電車對於今日的高知市民而言，依舊是日常交通手段之一。

路面電車從高知站沿著筆直的道路前進，在因為〈夜來小調〉[32] 而出名的播磨屋橋十字路口處轉彎九十度。在高知城作為襯托的背景下，等待紅關工作的人，也因此 JUST 的客群自燈亮起。

就在店長的父親友人蓋起大樓後，JUST 的歷史也就此揭開序幕。店內可見有著幾何設計感的椅子與吧檯，據說是出自大樓樓主所認識的一位東京著名設計師之手。內部的裝潢擺設打從開店以來便未曾變過。

當時店面所在地的高知站前有許多企業上班族的身影，以及從事電車相關工作的人，也因此 JUST 的客群自食品店喫茶部工作過。

「以前路面電車沒有開到高知站，所以大家從 JR 下車後都得走到我們店門口前的路上搭車。」

店長的說話口音聽起來不像土佐方言，反而比較近似大阪方言。據說他在開 JUST 以前，曾在大阪市南區的

歇業（歇業時期不詳）

32
高知縣的鄉土民謠。

珈琲店 淳
咖啡店 淳

[高知縣・窪川　1964 年開業]

各地喫茶店蒐集來的火柴盒。雖然現在已經無法與淳二郎先生見上面，但從他在店內所遺留下的痕跡來看，可感受到他立下了不小的功績。

「我父親既時髦又才華洋溢，菜單跟商品介紹的設計全都是他一手包辦的。」

這應說道的是淳二郎先生的兒子、同時也是第二代店長的章雄先生。章雄先生從東京的大學畢業後，先是當過老師，日後才接手了淳的經營。他雖然想留在東京，但因為淳二郎先生在家庭會議上提到「我雖然有你們三個兒子，但如果沒有一個人回來高知的話我會很頭疼」，於是選擇歸鄉。

章雄先生過去的性格似乎很奔放，聽他笑著說「我高中時是壞小孩，曾經被學校下達無限期停學令」。而他之所以會上東京，是因為高中老師對他說「你去我的母校好好磨練一番」，

為他帶來了鼓勵。

店內飄散著濃郁的香氣。章雄先生的理念是「不是提供口味好的咖啡，而是品質好的咖啡」，在這樣的理念下，自章雄先生這代開始進行了自家烘焙。

他用手工揀選掉不好的咖啡豆，操縱烘豆機的技術也是靠自學而來。沖咖啡的水則是採用清涼的過濾泉水。有些人為了喝上這樣的一杯咖啡，不惜遠道開車好幾個小時前來。店內的咖啡豆也可透過網路購買，據說東京某企業的高層也是這家店的粉絲。

淳是由上一代所創建、下一代守護下來的喫茶店。開啟這間店面的是上一代店長川上淳二郎先生。淳二郎先生原本是在資生堂的連鎖店販售和服與手提包，但他認為「人的感性會隨著年齡變得遲鈍，眼前的生意做不長久」，於是便開了一間上了年紀照樣可以經營的喫茶店。聽說淳二郎先生在世時的興趣是旅行跟攝影。店內掛著山巒的風景照，也裝飾有從全日本

●咖啡店 淳
高知縣高岡郡四万十町茂串町
6-4
0880-22-0080
8:00 ～ 19:00 ／週二公休
JR 窪川站步行 10 分鐘

MENU（含稅價格）
綜合咖啡　400 日圓
維也納咖啡　500 日圓
藍山 No.1　1250 日圓
摩卡（巴尼馬塔爾）　550 日圓
哥倫比亞咖啡　500 日圓

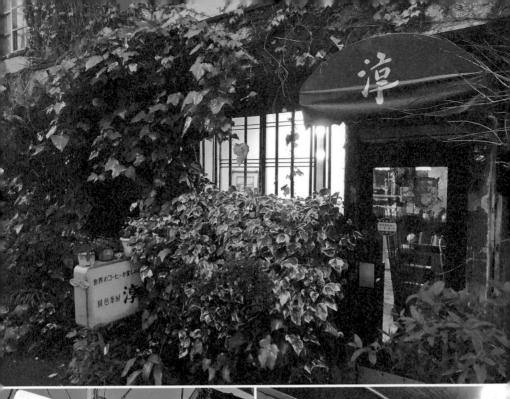

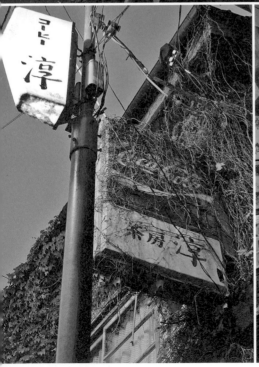

コーヒーステーション キタ
咖啡站 KITA

[愛媛縣・松山　1979 年開業]

KITA 這間喫茶店是在兩位女性的支撐下才得以成立，店長是姊姊京子女士跟妹妹真智子女士。

一大清早負責開店的是妹妹真智子，在忙碌的早餐時間只見她手腳俐落地忙進忙出。從她俐落的手腳可窺知她是個行動派，聽說她過去曾於日本全國各地旅行。

相較之下，姊姊京子則是不疾不徐，在她身旁流動的是和緩的時間。

「你說經營喫茶店最開心的地方嗎？應該是可以跟各式各樣的人交流吧。」

在接近交班時間的下午三點時，真智子女士的手腳變得更為迅速。在跟進到店內的京子女士交換了眼神後，值班的棒子就落到了京子的手上，KITA 的下半場賽事也就此揭幕。

KITA 的前身是一間餐廳，兩姊妹的父母結婚後，隨著二戰結束即來到了松山。一開始是從路邊攤開始經營，然

172

歇業（歇業時期不詳）

後在兩姊妹年紀還小時，開始在一間木造的三層樓建築內經營旅館和餐廳。店名來自父親的家鄉愛媛喜多郡，名為「喜多屋食堂」。之後木造屋改建為大樓，餐廳也化身為喫茶店。

在鐵路還不如今日這麼發達的時代，KITA會配合船隻駛入松山港的時間，在清晨五點開店，不過近來絕大多數的客人等的都是電車。

姊妹兩人就像是時鐘的分針與秒針一樣，前進的速度雖然不同，但彼此永遠在對方身旁予以互補。

有時，某個人所編織出的夢想的片鱗
半爪，會永遠留存於繼承這個夢想的人
心中。不二家店長前田隆代先生的父親
生平，正是一個男人活出夢想、充滿豪
情的故事。

隆代先生的父親勘三郎出身於離今治
不遠的岩城島。而當時不用說，是島波
海道[33]還不存在的時代，唯一的交通方
式就是搭船。勘三郎先生一直到十四歲
以前都住在岩城島，但因為喜歡甜食，
於是前往北九州若松的的和菓子店「藤
屋」去當學徒。

結束了藤屋的學徒生活後，勘三郎先
生回到今治，二戰也告終。戰爭結束後
勘三郎先生先後經營了壽司店與餐廳，
想必天生就是個手腳靈活的人。而隆代
先生是這麼回憶記憶中的父親。

「他真的很厲害，什麼都難不倒他。
這裡的地板跟牆面都是他親手打造的，
天花板的砂漿則是我們一起塗的。」

純喫茶 不二家

[愛媛縣・今治　1963 年開業]

當年隆代先生為了取得營養師的證照，就讀神戶的短期大學，就在他快要畢業時，勘三郎先生開啟了這間喫茶店。

「那時我跟我爸說，如果你開一間時髦的樓上咖啡的話，我就幫忙。二樓的面積是一樓的一倍，當時每天客滿，忙得不得了。有很多人是為了來聽這個該稱為音響嗎、這個用真空管所組成的揚聲器而上門的。」

而不二家的招牌餐點便是鬆餅。這個鬆餅可是渴求甜食而奔向島外的堪三郎先生的集大成之作。

「我爸爸在過世的前一週都還在揉麵團。我平常雖然都心不在焉的，但只要有客人點鬆餅就會特別有幹勁。」

勘三郎先生的夢想的片鱗半爪，就保留在與這間店有關一切的事物中。

33 連結四國愛媛縣的今治市與本州廣島縣尾道市，日本首條橫跨海峽的自行車道。

●純喫茶 不二家
愛媛縣今治市黃金町 1-1-11 2F
0898-31-3848
10:00 ～ 18:00 ／週三公休
JR 今治站步行 15 分鐘

MENU（含稅價格）
咖啡　450 日圓
咖啡歐蕾　500 日圓
鬆餅　500 日圓
可可　500 日圓

純喫茶的歷史

從純喫茶的全盛期到現在，純喫茶走過了怎麼樣的歷史？
透過歷史可清楚看到為人所愛的純喫茶的過去與未來。

進入戰後的高度經濟成長期後，一九七〇年代被喻為是喫茶店全盛期，當時許多人喜歡聚集在純喫茶店中。那個年代有別於既能在自動販賣機購買到罐裝咖啡，也能在自家輕鬆享受咖啡的現代，咖啡是相當珍貴的飲品。純喫茶

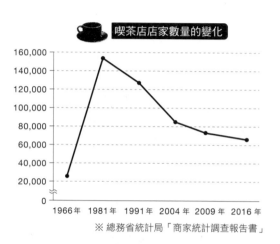

喫茶店店家數量的變化

※ 總務省統計局「商家統計調查報告書」

在當時民眾的心目中是「提供咖啡這種大人喝的飲料的場所」，相當受到歡迎。

此外，純喫茶也是提供約會碰頭的重要場所。當時的人遇到會晚到的情況，就會撥號到純喫茶店中的簡易公用電話，讓店裡的人幫忙轉接。

而喫茶店的數量在一九八一年來到高峰後，便轉而一路逐漸下滑。目前的純喫茶店家數只有全盛期的一半以下。

純喫茶店家開始減少的時期，與一九八〇年在原宿開啟第一號門市的羅多倫咖啡（ドトールコーヒー）為首等連鎖店的抬頭，以及BB Call還有行動電話開始普及的時期剛好重疊。

不過純喫茶同時也有固定客群以及自開店以來便持續上門的死忠粉絲。而純喫茶歇業的理由與其說是經營慘澹，絕大多數其實是因為後繼無人。在店面創始人退休後，若能有下一個世代順利接棒的話，純喫茶今後或許依舊可做為人與人交流的場域，為時代所需。

第 6 章

九州地區、
沖繩的純喫茶

KYUSHU
OKINAWA
AREA

屋根裏 獏
閣樓 獏

〖 福岡縣・天神　1976 年開業 〗

許可說是非常自然而然的發展。

而閣樓獏除了喫茶店身分以外，還具備另一項功能。在小田先生的名片上，與「閣樓獏」並列的是「藝術空間獏」這樣的文字。說到獏這個地方，就不能不提及這個藝術空間的存在。

小田先生在閣樓獏開張不久後，結識了一位充滿熱情的年輕人，這位年輕人當時才剛從研究所畢業，要前往九州產業大學任教。兩位年輕人談起藝術理論來一拍即合，於是下定決心「要將獏打造為北九州的現代藝術中心」。他們一路走來致力於以低於市場行情的租金將畫廊出租給年輕藝術家，或是舉辦與藝術相關的活動。現在可是奠定了「若是要在九州發展現代藝術的話，勢必要在獏舉辦過一次展覽」的地位。

這裡可見將夢想寄託於藝術的年輕

此處是獏的腦袋內部。獏是傳說中吃掉惡夢的動物。閣樓獏雖位於大樓的二樓，但卻散發出一股祕密的地下結社感。

店長小田滿先生自小便經常跟著喜歡咖啡的父親一同造訪喫茶店。大學時期，他每天上完課後都會到中洲的喫茶店「EVARON」（エバロン）報到。對於小田先生來說，在結束幾個受雇於人的工作後，自己開喫茶店或

人絡繹不絕地進出，彼此交換藝術理念，或是低聲交談、計畫有趣的創作。小田先生跟太太律子便在一旁溫柔地守護著這樣的光景。獏所作的夢，充斥著滿滿的希望。

●閣樓 獏

福岡縣福岡市中央區天神 3-4-14 2F

092-781-7597

11:00 ～ 23:00

全年無休

地下鐵天神站步行 5 分鐘

MENU（含稅價格）

綜合咖啡　450 日圓

奶昔　520 日圓

閣樓便當　700 日圓

漢堡排咖哩　700 日圓

漢堡排番茄三明治　650 日圓

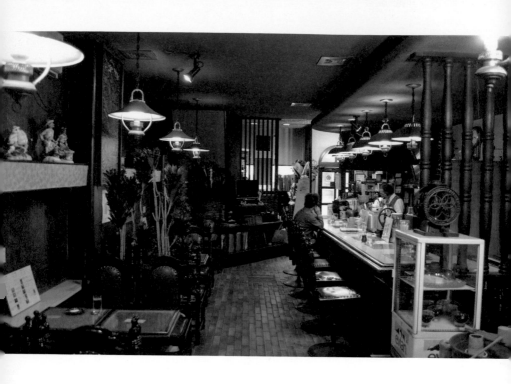

 珈琲の那珈乃

咖啡那珈乃

[福岡縣・西鐵久留米　1970年開業]

咖啡中好似有魔法一般的東西存在。那珈乃的店長中野耕輔先生便是受到咖啡的魔力、而非咖啡的魅力所深深吸引的其中一人。

過去借宿於中野先生家的醫學院學生，帶著他造訪喫茶店後，開啟了中野先生與咖啡之間的緣分。中野先生在畢業後一開始做的是跟咖啡無關的工作，但是咖啡始終占據於他的腦中。為了開喫茶店，他在出社會後的第五年辭去了工作。

中野先生雖然出身於福岡，但卻是在長崎佐世保學習怎麼沖咖啡的。他從一位因公造訪佐世保的朋友口中聽說「有間不得了的咖啡店」，於是滿心期待前去造訪。那間喫茶店名為「New Valley」，進入到店內後，他目睹了有生以來未曾見識過的光景：一整面牆上掛滿了咖啡的麻布袋，椅子則是倒過來放的咖啡桶，客人將吃完的花生殼直接

2017 年 6 月 20 日 歇業

丟到地上。「眼前的一切都是生平第一次見識到的，我心裡只覺得真是太帥氣了。」中野先生回顧當時所感受到的衝擊這麼說道。完全被這家店擄獲的中野先生於是就入了這家店的門下，住了下來。

在當時大部分的咖啡店都是用鍋子來煮咖啡，但 New Valley 卻是在客人點單後一杯一杯去沖的。中野先生在洗了半年的杯盤後，終於獲得沖咖啡的機會，但師父只在瞥了他的咖啡一眼後便說「不行」。他在完全自立門戶前，整整耗費了五年的光陰。

然而在那段學習的過程中，中野先生所獲得的不只是沖咖啡的技術而已，在那珈乃開店當天，他的身旁站著在佐世保所認識的太太。咖啡的魔力甚至能將人與人給串連起來呢。

我走在大分站前 Centporta 中央町商店街上，目的地是 Café・de・BGM。

華美的店內景觀浮現於腦中，我略為勿促地爬上樓梯。「歡迎光臨」——迎向客人的是美麗女店長始終不變的笑容。

「我們這間店全年無休，所以不能讓客人失望。我認為這一點也關乎店家誠信。」

女主人本多總子臉上掛著微笑這麼說道。正如她所言，Café・de・BGM 從早營業到晚。店內可見採用了大量大理石的牆壁與隔板，以及光輝璀璨的水晶吊燈。充滿古典風格的店內閃耀著美麗的光輝。店內華貴的裝潢受到許多粉絲支持，據說有不少客人曾不惜三番兩次遠道造訪。「我們的裝潢從以前到現在都沒有變過喔。要弄出一間像我們這樣的店應該不容易對吧？」總子女士自豪地說道。

Café・de・BGM 是總子女士的先生

カフェ・ド・BGM

Café・de・BGM

〔 大分縣・大分　1966 年開業 〕

● Café・de・BGM
大分縣大分市中央町 1-1-13 2F
097-536-5980
7:00 ～ 20:00 ／全年無休
JR 大分站步行 5 分鐘

MENU（含稅價格）
石釜咖啡　500 日圓
綜合咖啡　450 日圓
冰咖啡　500 日圓
咖啡歐蕾　700 日圓
水果聖代　800 日圓

敏達所開啟的店面。而就如同店名所示，敏達先生打從學生時期就相當熱愛音樂，而反映其興趣的喫茶店，最初是以播放爵士樂的喫茶店起步的。

在華美的氛圍中享受美味的咖啡與柔和的音樂，若是沒有敏達先生的存在，這間店的核心概念與絕無僅有的裝潢也就不會誕生了。

而敏達先生逝世後已經過了好長一段時間，這間店在三年後將邁向五十週年。總子女士也在員工們的支持下持續經營著這間店。想必 Café・de・BGM 今後也會持續為眾多客人所愛。就像是在作曲者逝世後，依舊被持續傳唱下去的名曲一般。

對於別府人來說，Shingai 是守護這座城市的文化以及孩童環境的基地。

「地方上若是發生什麼糾紛，我就是無法坐視不管。鄰里間總是相互協助，大家以前還曾經一整晚不睡，在店內擬定作戰計畫過喔。」

這間店的店長是有著義消隊鬥志的新貝千代子女士。店內有個「流川文庫」，是收藏有古地圖與文獻、傳承城市歷史的書庫。這個文庫也是 Shingai 所肩負的一項重責大任。

千代子女士的先生博昭還是大學生時曾在喫茶店打過工，因此愛上咖啡與喫茶店。在那之後他雖以上班族身分工作過一陣子，但最後還是脫離上班族行列，自己開店。

在我進行採訪的過程中，千代子女士始終手腳俐落地忙著，唯有在我問到開店當時的問題時，她才停下手來，瞇著眼看似相當懷念地說道：

一杯だてコーヒーの店 しんがい
97

現沖咖啡店 Shingai

〖 大分縣・別府　1977 年開業 〗

「當時每間喫茶店都很高高在上，待客的態度很差的。所以說我跟先生兩人決議認為，只要服務態度良好，肯定做得起來的。」

兩人的夢想是包括咖啡在內，沙拉跟沙拉醬都要親手製作。

「在服務別人時，行動背後一定要有心才行。這是我在長期經營下來得到的領悟。」

過去店的後門出去便是碼頭，屋簷下至今依舊可見流川流過，但河川因為逐漸被填起，河口也因而變遠。別府的風景雖然正不斷在變化中，但 Shingai 的店內依舊留存有美麗的別府。

2013 年 5 月 31 日 歇業

185

伊万里 ロジエ
伊萬里 rosier

[佐賀縣・伊萬里　1963 年開業]

代的價值存在，才會持續上門。而在這家店高人氣的背後，是店長山口義方先生謙遜的待客之道。

山口先生所出生的老家是這間店面的現址，過去經營家具店，而開始經營 rosier 則是五十年前的事。

麼說道。連在這樣的小地方都藏有他款待客人的心意。

店內總是可見團體客與攜家帶眷的客人，熱鬧非凡。過去從點唱機流洩出來的音樂，現在變成了享用餐點時的談笑聲。而在這當中，或許也有從前聚集於這間店的年輕人也說不定。

「那時從點唱機中播放出來的音樂不曾中斷過，好多年輕人喜歡造訪我們店。聖代是打從一開始就有的餐點，久未上門的客人看到聖代還有供應，都覺得很懷念。」

rosier 的人氣餐點之一便是使用 100% 伊萬里牛的漢堡排，製作時不使用麵包粉來幫助成形，煎好後會淋上多蜜醬。這家店相當講究使用當地所生產的作物，採用的蔬菜也是縣內栽種的；料理則是裝盤到事先預熱好的古伊萬里餐盤上。「伊萬里的餐盤就是要使用才有價值，餐盤也會因為被使用而感到開心的。」山口先生這

伊萬里這座城市是做為貨船的出貨港而發展起來，同時也是陌生土地的文物進出的十字路口。伊萬里雖以陶瓷器產地享有盛名，但要催生出優質的陶瓷器，除了優良的土壤、適宜的氣候以及優秀的工匠以外，更要有認可陶瓷器的價值、並願意支付對價的人，這些元素缺一不可。

想到這些就能理解到，rosier 的眾多粉絲是因為了解 rosier 有著難以取

●伊萬里 rosier
佐賀縣伊萬里市伊萬里町甲 567 古伊萬里通
0955-23-3289
10:00 ～ 18:00 ／公休日不定
JR 伊萬里站步行 3 分鐘

MENU（含稅價格）
綜合咖啡　450 日圓
各式聖代　800 日圓
義大利麵套餐（肉醬 or 拿坡里）　1100 日圓
漢堡排套餐　1750 日圓

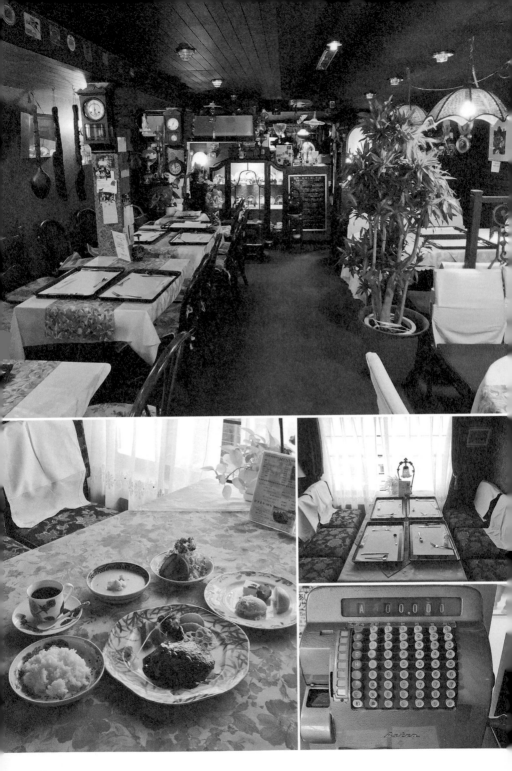

佐賀在過去曾是城下町，因此道路呈現棋盤狀，筆直地往東西南北延伸。當中尤以從佐賀站往南的道路直直地延伸至遠方不見盡頭處，而 Moka 便位於這條長長的路上。那麼就前往店裡喝杯咖啡吧。

Moka 的前身是販售竹輪與魚板的食品行「永淵商店」，店面擁有超過百年的歷史。

「地方上的人誇我們這間店什麼都有，從婚禮到葬禮的用品都買得到」，嘴上這麼說道的是永淵和子女士，是猶如擺飾於吧檯上花朵的美麗店長。在我問到店長過去是否是我見猶憐的女當家時，和子女士卻說道「過去我可是騎著機車一口氣運送過十瓶醬油」，絲毫不輸給男性。「那時我的體重比較重，穿的也是褲子，騎著機車在路上跟人擦身而過時，還能聽到路人吃驚地說『騎車人的是女的嗎』」？」和子女士笑著說

モカ

Moka

〖佐賀縣・佐賀　1970 年開業〗

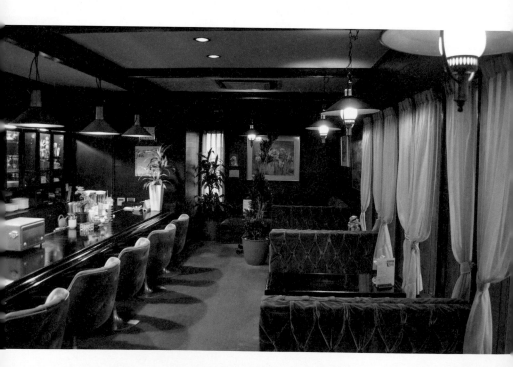

● Moka
佐賀縣佐賀市唐人 1-5-28
0952-26-4212
10:00 ～ 18:00（週日、國定假日為
11:00 ～ 16:00）
週二公休
自 JR 佐賀站步行 5 分鐘

MENU（含稅價格）
綜合咖啡　450 日圓
熱三明治　450 日圓
法式吐司　450 日圓
檸檬汽水（現榨果汁）　600 日圓

道。還真是不能以貌取人呢。

Moka 是佐賀市內第二間開張的喫茶店，正好是和子女士嫁過來十年後的事。過去還是食品行時，店面的格局是順著自車站延伸出去的道路，呈現南北向的長型結構，但在重新裝修後，目前是呈現東西向的長型結構。拜此所賜，從窗外便可窺探到站在吧檯後的和子女士的笑容。天鵝絨沙發、整齊束好的窗簾。和子女士傾注於這個空間中的愛，有如滿天星斗般無止無盡；她的開朗性格使得 Moka 的氣氛更加舒適。

佐賀市內第一間開張的喫茶店在幾年前把店面收了起來，也因此 Moka 成為市內最老的喫茶店。將店面收起來的喫茶店前社長，據說現在依舊每天早上都會來 Moka 享用和子女士沖泡的咖啡。

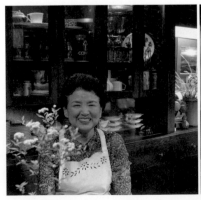

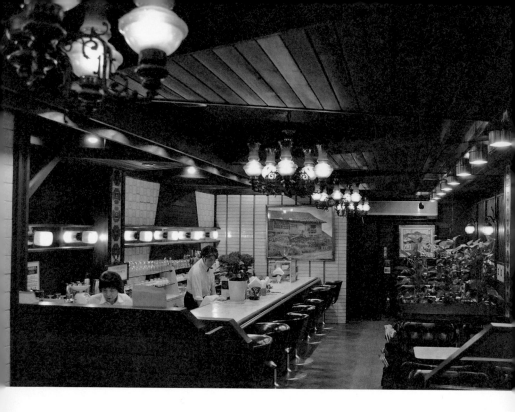

珈琲 富士男
咖啡 富士男

〖 長崎縣·長崎　1946 年開業 〗

城市總是永不停歇地流轉，長崎這座城市也不例外，五十年前想必沒有人預料到會出現如同今日的發展。我們別說是五十年了，就連一年後會發生什麼都說不上來，唯一能做的，頂多就是在享用美味咖啡的同時回顧昨日罷了。

面對咖啡這種既曖昧且形式不定的飲品，富士男的店長川村達正先生用心地一杯杯萃取。以前是廚師的他說道：

「以前我總認為咖啡不過是正餐旁的配角，但是當自己進入喫茶店後，才發現咖啡越是探索就越讓人理不透。」

即使使用了相同分量的咖啡豆和相同的方式沖泡，也泡不出口味一模一樣的咖啡。除了氣溫與濕度等條件外，另外還存在有數不清的外在因素影響。鄰近住戶使用瓦斯的情況也會影響到咖啡的萃取。而我們得以享用在這種細膩的程序下所沖泡出來的咖啡，真的是再幸福不過的事了。

●咖啡 富士男

長崎縣長崎市鍛治屋町 2-12

095-822-1625

9:00 ～ 19:00（最後點餐時間 18:30）

週四公休

長崎電鐵思案橋站步行 3 分鐘

MENU（含稅價格）

咖啡 430 日圓／雞蛋咖啡　550 日圓

天使夢咖啡（洋酒鮮奶油咖啡）　550 日圓

雞蛋三明治　580 日圓

咖啡套餐（火腿吐司、雞蛋、附生菜沙拉）　780 日圓

川村先生的叔叔吉田藤雄在剛開富士男這間店時，長崎就跟日本全國各地一樣，物資嚴重地不足。大家手上有錢，但是東西都有賺頭。「那時什麼東西都不夠。」川村先生這麼說道。在好不容易才將咖啡豆跟糖精（人工甜味劑）進貨後，富士男便馬上成為大受歡迎的一間店。

川村先生站在吧檯後，思緒飄向了長崎的未來。未來的樣貌無從捉摸，但是富士男濃厚強烈的咖啡口味，帶給人在充滿不確定的日常中生活下去的勇氣。

珈琲專門店 くにまつ
咖啡專門店 國松

[長崎縣·佐世保　1971 年開業]

佐世保在戰後為美軍的駐防地，是搶先一步接觸到美國文化的城市，說到咖啡，也有著走在前頭的文化。

國松的店面創始人國松英樹先生過去是日本料理廚師，後來因為迷上咖啡，於是拜「New Valley」的店長為師。在福岡縣久留米市經營「那珈乃」的中野先生跟他師出同門，兩人過去一同在當時相當罕見、咖啡一杯一杯現沖的店內接受嚴格的指導。

國松的店面創始人國松英樹先生

這麼說道，卻也依舊幫忙顧店。

船長英樹先生如今踏上旅程，去了一個比海更遠的地方。「我沒想到會自己一個人顧這間店。」美佐子女士這麼說。話雖如此，美佐子女士沖咖啡的技術可是爐火純青，確實地繼承下出自嚴師門下的英樹先生的技術。美麗的則武咖啡杯 34 不曉得是否是美佐子女士的興趣，「我希望能沖出跟我先生生前一樣口味的咖啡，因為過

34 則武是日本屈指可數的高級陶瓷器製造商。

而今守護著這間店的是他的太太美佐子女士。英樹先生在開啟這間店的同一年結婚。「我先生他對咖啡充滿了熱情。」美佐子女士這麼說道。英樹先生也喜歡釣魚，據說只要一有空就會出海去釣魚，也難怪國松的店內擺著許多跟船有關的物品。每次碰上英樹先生將店丟給自己時，美佐子女士就會抱怨「我是跟你結婚的人，可不是你的門下弟子啊」，但她嘴上雖這麼說道。

去跟他有往來的人會上我們店來」。

注入杯中的咖啡背後寄託有這樣的想法。國松承載著從師父傳給英樹先生、再傳承至美佐子女士手上的味道，持續於海上向前駛去。

● 咖啡專門店 國松
長崎縣佐世保市上京町 4-16
0956-25-2888
10:00 ～ 21:00（週六至 22:00）
週二公休（偶有臨時公休）
松浦鐵道佐世保中央站步行 5 分鐘

MENU（含稅價格）
綜合咖啡　　550 日圓
荷蘭咖啡　　600 日圓
維也納咖啡　680 日圓
咖啡歐蕾　　600 日圓
熱三明治　　520 日圓

一九六五年的禮物。Signal 在鶴屋百貨隔壁的路上開張那天，是十二月二十四日。店名的由來是因為店門口剛好有個紅綠燈。

踏在向下通往 Signal 的樓梯上，我壓抑住內心的興奮之情將門推開。推開門後隨即可見到吧檯，而以溫柔的笑容迎接我的是松本君江女士，她跟女兒里香兩人同心協力經營著這間店。

君江女士的先生浩一從東京的大學畢業後便立志要做生意，於是回到故鄉熊本，開了 Signal 這間店。店內所使用的面積為兩間店的空間，從小小的店門口想像不到裡頭竟是如此寬敞。而店面之所以會這麼寬敞，是因為打從大樓在繪製設計圖階段時，大樓的所有人便與浩一先生以及他父親一同商量決定，而寬敞的店面背後也蘊含著開店當時的期許。

對於熊本市民來說，Signal 是耶誕節

純喫茶 シグナル
純喫茶 Signal

〚 熊本縣・通町筋　1965 年開業 〛

的禮物。「那時大家遇上耶誕節都會外出，我們就是看準了這一點」，而浩一先生與君江女士的預期也果不其然成真。當時的車流不像現在這麼多，交通法規也沒有那麼嚴格，所以店門口的路上停滿了造訪 Signal 的客人的車子。

這個城市的親子在採購完的回家路上，或許順道在 Signal 喝了奶昔；而這座城市的情侶們，則是坐在角落的座位談情說愛。在那之後半世紀的時光流逝，每組客人所編織出的人生故事，不曉得迎向了怎麼樣的結局？

人在燈號轉綠後就非得前進不可，不過唯有這個當下，我還想再稍微沉浸其中，就在這角落的座位上。

2014 年 7 月 24 日 歇業

195

● 咖啡 Arrow
熊本縣熊本市花畑町 10-10
096-352-8945
11:00 ～ 22:00（週日、國定假日為
14:00 ～ 22:00）／全年無休
市電花畑町站步行 2 分鐘

MENU（含稅價格）
咖啡　500 日圓

103　珈琲 アロー
咖啡 Arrow

[熊本縣・花畑町　1964 年開業]

　Arrow 的咖啡閃耀著琥珀色的光輝。

　許多人為了喝上這一杯咖啡，不惜遠道而來。

　店長八井巖先生在這個三方環繞的吧檯後方已經站了將近六十年。據他所說，之所以可以這樣全年無休經營，「是因為每天喝店內的咖啡」。

　這天同樣可見八井先生健朗的身影，只聽他打趣地說道「我是八井，比三井還厲害喔」。

　八井先生臉上雖然總是掛著笑容，但唯有在沖咖啡時表情完全不同。在那個當下，他的側臉看上去就像是精於弓道的達人正在拉弓的瞬間。

　「沖咖啡的時間就是我的生命。」

　八井先生在這麼說道後，又恢復了平日的笑臉。

196

旅行這個行為背後，除了有與未知的人與物相逢的期待，同時也帶有面對陌生土地的不安。在旅途上，若是發現能撫慰思鄉之情的場所，那麼肯定會成為旅途中鮮明的回憶。有林田女士所在的大地，便是這樣一個地方。

「我還在公司上班時入手了這間地段好的店面，那時想著要做點生意，就開了喫茶店，所以說沒什麼了不起的。」

店內總是擺放著新鮮的花朵，療癒了造訪此處的旅行者的心。而林田女士本身其實也很喜歡旅行，她曾造訪過京都、大阪、阿蘇等地，有著說不盡的旅行話題。林田女士接二連三地敘述旅行的回憶，微笑著說道「旅行真的是很棒呀」。她的臉上所浮現的笑容，就彷彿綻放於大地的花朵一般。

喫茶 大地

[熊本縣・新町　1978 年開業]

2014 年左右 歇業

 JAZZ & 自家焙煎珈琲 パラゴン

JAZZ & 自家烘焙咖啡 Paragon

〚 鹿兒島縣·串木野　1976 年開業 〛

位於串木野市公所前、為綠色的常春藤所包覆的喫茶店便是 Paragon，這間店不僅是當地居民所熟知的店，更有不少遠道而來的客人。

店長須那瀨和久先生相當熱愛音響，從國中開始便自製收音機，高中時還曾廢寢忘食製作過擴大機。因為聽說 Paragon 在剛開店時，附近都還是農田，我於是問到當時是不是可以隨心所欲播放音樂，沒想到須那瀨先生卻說「與其說音樂，我真正喜歡的是音響」。店名「Paragon」也是取自 JBL 所生產的音響名稱。當時須那瀨先生無論如何都想買到這台音響，於是拜託位於博多的音響店，遠從大阪將音響給運過來。

「不同的音響音質完全不同，有些音響低音可以聽得很清楚，有些則是適合高音，種類不一，Paragon 的話是擅長中音的音響，包含它的外型在內，堪稱是藝術級的音響。」

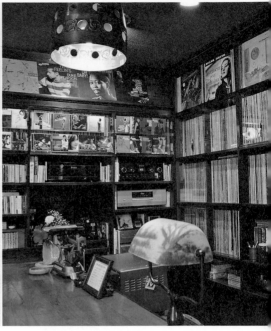

● JAZZ & 自家烘焙咖啡 Paragon
鹿兒島縣市來串木野市昭和通 102
0996-32-1776
12:00 ～ 24:00（最後點餐時間 23:00），
週一、三、四營業至 19:00（最後點餐時間 18:00）
週二、每月第一個週一公休
JR 串木野站步行 15 分鐘

MENU（含稅價格）
獨家綜合咖啡　550 日圓
咖啡歐蕾　570 日圓
咖啡凍　550 日圓
水果聖代　800 日圓
白熊冰（夏季限定）　850 日圓

須那瀬先生手腳俐落地沖咖啡、切蛋糕，太太與兒子便是他的得力助手。

「客人點單，麻煩做吐司」「好的」，透過他們的對話，可以窺見他們刻意保有店長與店員之間的關係意識。店內窗明几淨，吧檯上連一滴水滴都沒有，正是這樣的一絲不苟，體現出 Paragon 的精神。

Paragon 店內充滿了須那瀬先生一家人的用心，而最讓人感到開心的，是店內沒有客人裝模作樣擺架子，大家都聚精會神地沉浸於美妙的音樂中，享受著各自的時光。

鹿兒島的天文館路不管是過去或現在都屬於鬧區。而 **BLUE LIGHT** 在街角開店以來，已有四十年的光陰。

店老闆久木元先生在大學畢業後，曾在東京的飯店學校進修，最後是在老家鹿兒島開始經營喫茶店。久木元先生為了讓店面保持既有活力又不失閒靜的氛圍，在細節的確認上絲毫不怠慢。就連照明的亮度以及不同照明之間的協調度都會加以調整。而久木元先生目前已退居幕後，在烘焙工坊揮汗致力於烘焙咖啡豆。

「鹿兒島縣內在週末到了清晨都還熱鬧的就只有天文館這裡。這條路上往來的行人很多，所以打從以前很多客人都是約在這裡碰頭的。」這麼說道的是久木先生的太太淑子女士。現在雖然她已鮮少出現在店內，但在店面創始初期她可是 **BLUE LIGHT** 的重要推手。

目前擔任系列店總店長、支持著這

カフェ ブルーライト

Café BLUE LIGHT

〚 鹿兒島縣·天文館　1973 年開業 〛

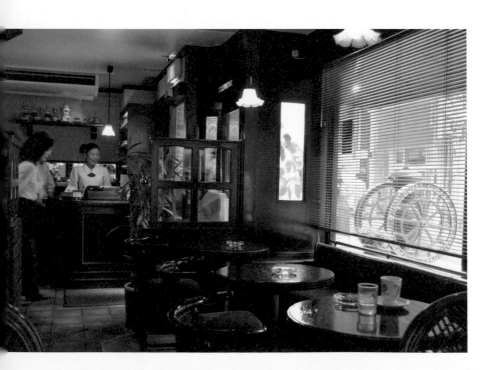

● Café BLUE LIGHT
鹿兒島縣鹿兒島市千日町 13-1
099-224-4736
9:00～23:30（週日至 23:00、週五至 24:00、
週六與國定假日前一天至凌晨 1:30）
全年無休
市電天文館通站步行 3 分鐘

MENU（含稅價格）
BLUE LIGHT 咖啡（綜合）　450 日圓
各式單品咖啡　580 日圓～
烤三明治（附飲料）　1100 日圓
咖啡紅豆湯圓聖代　800 日圓

間店的是肥後千草女士。千草女士是
BLUE LIGHT 在開店之初的客人，回
顧當時的光景，她說道：「這間店讓人
感到很安心。客人雖然很多，但卻是可
以好好喘口氣的一間店。」而在我問到
目前 BLUE LIGHT 的現況時，她則是
說：「我希望懷抱著不同目的上門的每
位客人，都能度過愉悅的時光，所以很
注重全體員工是否用心接待客人。」
淑子女士看似相當放心地望著肥後女

士的側臉，其實在二十二年前，負責面
試前來應徵打工的肥後女士的，正是淑
子女士。

在那之後漫長的歲月流逝，肥後女士
的立場轉換，成為了統領店員的店長。
而有著資深資歷的不僅僅是她，許多員
工的年資都相當長。大學生從一年級到
四年級都在這裡打工學習、帶人、然後
獨立。不管時代再怎麼變化，在 BLUE
LIGHT，有著始終不變的心意。

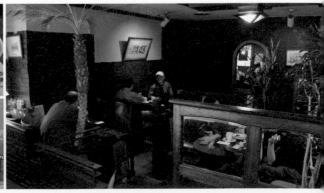

珈琲專門店 詩季

咖啡專門店 詩季

〖 宮崎縣・宮崎　1983 年開業 〗

時，讓腳步聲打擾到正在閱讀報紙的客人，我在鞋子的腳跟處釘上了橡膠。」這麼說道的是長年服務於這家店的員工長友先生。真正的服務，或許是讓人察覺不到自己正在被服務。

環視店內，有許多擺放得恰到好處的骨董映入眼簾。店面創始人相當喜歡竹久夢二 35，因此也想與客人共享他筆下既美麗又細緻的世界。

而堅持以手工製作的餐點也讓人感受到店家強烈的意念。每份餐點飲品都分量十足，據說是因為店面創始人年輕時吃過苦，所以希望客人能夠吃得飽飽的。而對於價錢跟分量不成正比而感到吃驚的客人，還會擔心地問「這樣賺得了錢嗎」。

也因為是這樣的一家店，粉絲們都相當忠誠。前幾天也有附近學校的畢業生時隔多年上門。

「好久不見，好懷念呀。下次同學

真心會永遠留存在對方心中，即使時光流逝也依舊會持續存在下去。也正因其無形之故，所以能跨越時間的藩籬。

店面創始人最初是懷著「喫茶店就是讓人歇息的地方」這樣的想法開店，而這樣的理念至今也未曾改變。粉絲們之所以長期以來不離不棄，是因為這間店打從心底用心待客。「為了不要在走過客人身邊

會時我要炫耀自己已去了詩季。」

這位客人學生時代經常上門，而當天實為他久違二十年的造訪。

●咖啡專門店 詩寄

宮崎縣宮崎市旭 1-3-15
0985-20-9511
9:00 ～ 20:30（週日、國定假日為 10:00 ～）
週一公休（逢國定假日則為隔日的週二公休）
JR 宮崎站步行 10 分鐘

MENU（含稅價格）
綜合咖啡（一壺）　550 日圓
柳橙卡布奇諾　620 日圓
牛肉咖哩　1250 日圓
培根菠菜義大利麵　1280 日圓
白醬義大利麵　1280 日圓

35
日本明治、大正時期的著名畫家、詩人，有著「大正浪漫代言人」的封號。

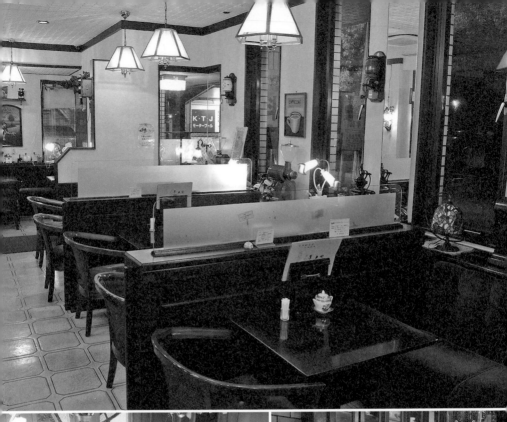

牙買加坐落於百貨公司後面的小路上。透過大大的落地窗往內瞧，可以看見在橘色燈光的照射下排列得整整齊齊的椅子。「店門口的路以前是私有道路，那時可是泥土地喔。我們家打從那時就開始營業了。」店長池田誠先生這麼說道。在我的目光被深具特色的椅子和照明吸引的同時，話題來到了牙買加誕生的前一晚。

牙買加是阿誠先生的父親昭三先生所開啟的店面。昭三先生在經營這間店以前，是電影院的負責人，以故鄉宮崎為主，在長崎與福岡等地來來去去。而他在忙碌的工作空檔造訪了長崎的一間喫茶店，在那間店所喝到的咖啡改變了昭三先生的人生。

無論如何都想開喫茶店的昭三先生，在那間喫茶店的影響下，脫離了上班族生活，在故鄉開始經營喫茶店，這便是牙買加誕生的故事。

喫茶 ジャマイカ

喫茶 牙買加

[宮崎縣・宮崎　1976 年開業]

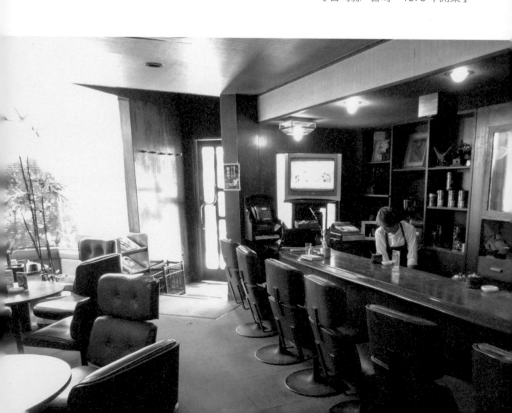

昭三先生雖然已經往生，但店裡頭依舊留有他的痕跡。手繪的菜單便是其中之一。據說他過去也曾經畫過電影的看板，所以相當熟稔。而讓熟客坐上去後便能從中午前睡到傍晚的舒服椅子也是其一。

「我父親的目標是經營一間能讓客人舒服久坐的店，所以選擇了好坐的椅子。這椅子很像電影院的椅子對吧。」

而關於阿誠先生的位子，他則是笑著說：「這裡是我父親生前的專屬座位，所以現在還是不習慣。」牙買加之所以會是如此舒適的空間，理由不僅在於椅子，跟歷代店長所散發出的溫和氣場應該也不脫關係。放在專屬座位旁的照片中，可以見到影中人臉上掛著跟阿誠先生相似的笑容。那溫暖的微笑至今也依舊延續下去。

歇業（歇業時期不詳）

 珈琲茶館 インシャラー
咖啡茶館 Inshallah
〖 沖繩縣·國際通　1974 年開業 〗

走在那霸國際通上，會有個巨大的磨豆機擺設物印入眼簾，這便是辨識 Inshallah 的標示。推開門後只見通往地下的樓梯，無法窺知店內樣貌。我鼓起勇氣往下走，而這樓梯帶我通往與沖繩又別有一番風味的異國。

Inshallah 在阿拉伯語中是「依照真主阿拉的旨意」的意思。在東京度過大學生活的店長，畢業後任職於銀行，同時也一面在喫茶專門學校進修。他在返回故鄉後，便開了 Inshallah，是一間以咖啡發源地阿拉伯的音樂為概念的店面。

店內相當寬敞，內部有好幾間房間相連，格局相當特別。「這裡以前是倉庫」，這麼說道的是代替店長操持店面的大城京子女士。店長在發現這個地方後，便隨即決定要在此處開店，但是在店面開張前卻是波折不斷。

「我們這間店雖然是以阿拉伯為概念，但是對於師傅來說是第一次經手的

206

●咖啡茶館 Inshallah

沖繩縣那霸市牧志 1-3-63

098-866-6840

15:00 ～ 21:00

週二公休

單軌電車縣廳前站或美榮橋站步行 5 分鐘

MENU（含稅價格）

Inshallah 綜合咖啡　470 日圓

咖啡歐蕾（熱）　620 日圓

愛爾蘭咖啡　680 日圓

巴黎浪漫　680 日圓

阿拉伯咖啡 and 椰棗　680 日圓

案子，在裝潢完成前兩個人可是一點都不留情面地吵個不停。在裝潢完成那時，彼此都不願意跟對方說話。」

而 Inshallah 同時也兼具了展示繪畫作品的畫廊功能，在記念開幕二十週年的展覽會上，也邀請了前文中提到的師傅，沒想到這位師傅竟然表達了謝意，他說「託你們的福，我在經手 Inshallah 的裝潢後工作源源不絕」。而師傅跟店長也握手言和，甚至還在店內舉辦了他的作品展。睽違二十年的言和，或許是真主阿拉的旨意。

「我們希望客人可以享用到更美味的咖啡，於是開始自家烘焙。」

店長喜納敏子女士微笑著這麼說道。吧檯上排著一列依照產地分類、裝著咖啡豆的瓶子，而且是在客人點單後才開始磨豆、沖咖啡。

「門」在昭和三十一（一九五六）年於那霸的平和通上開張。當時喜納女士的父親經營販售外國商品的伴手禮店，為了採買商品經常需要前往橫濱港，而在他出差路上順道造訪、位於銀座的喫茶店「銀馬車」所喝到的咖啡讓他大感驚豔，於是自己也開始經營咖啡店。

喜納女士說，會取這個店名是因為「店面位於平和通的入口，所以就取作『門』，筆畫數也很吉利」。開店當時所使用的是美國產的 MJB 牌咖啡豆，不過在昭和四十七（一九七二）年沖繩回歸日本時，改成使用國產的品牌，並於十三年前開始以手工方式揀選咖啡

音楽と喫茶 門

音樂與喫茶　門

〚 沖繩縣・平和通　1956 年開業 〛

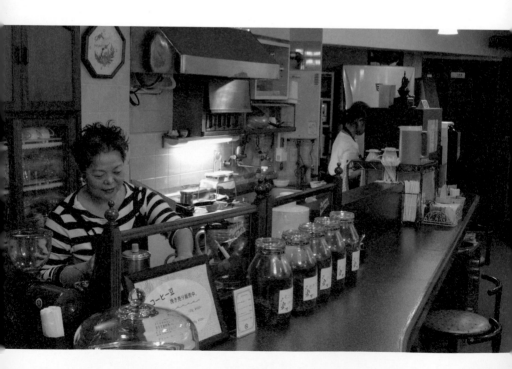

● 音樂與喫茶 門
沖繩縣那霸市牧志 3-1-8
098-863-2387
10:30 ～ 17:30 ／週四、週日公休
自單軌電車牧志站步行 3 分鐘

MENU（含稅價格）
咖啡　450 日圓
咖啡歐蕾　450 日圓
紅豆湯圓刨冰　600 日圓（夏季限定）
宇治金時刨冰　600 日圓（夏季限定）

豆、進行自家烘焙。

夏天的那霸觀光客很多，從秋天到一月初則是有眾多返鄉客。「五、六十歲的人好像都還記得我們這間店。『在門碰頭』聽說是他們的習慣。」喜納女士望著平和通這麼說道。喜納女士將店內的火柴盒拿給我看，說「這上頭寫著『完全冷氣』對吧」。這火柴盒是打火機尚未普及的時代的產物。

「當時有冷氣可以吹的地方只有電影院。我們家因為很早就裝了冷氣，所以把它作為賣點。」

從位於半地下的店內可以看到往來行人的腳步。我啜飲著專屬於我的咖啡，望著來來去去的行人身影，內心期盼今後通往和平的大門不會有關閉的一天。

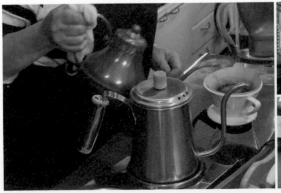

純喫茶術語表

【あ】

歌聲喫茶（歌声喫茶）：在一九五〇年代流行的喫茶店，店內客人會跟著店家的演奏進行合唱，但在卡拉OK興起後便逐漸衰退。現在年長世代的客人回頭，再次掀起了熱潮。

現沖咖啡（一杯だて）：在點單後才沖泡的咖啡。（反義詞：保溫咖啡壺）

星座投幣占卜機（占い機）：投入零錢後會有占卜籤詩掉出來的機器（主要為塑膠製）。現在已經相當少見。

王朝喫茶：意指呈現王朝風格、裝潢豪華的喫茶店。本書中的「寬山」（P90）便屬於王朝喫茶。

【か】

樓上喫茶（階上喫茶）：位於建築

物內二樓以上的喫茶店。本書中的TAKATA（P136）以及過去的不二家（P174）便屬於樓上喫茶。

重新裝修（改裝）：重新裝修是喫茶店的分歧點，要不就是喪失掉情調氛圍，要不就是保留住氣氛並獲得重生。最常見的是重新裝修地板，以及因為於漬而變髒的牆壁。

吧檯（カウンター）：可以在眼前觀賞店長沖咖啡光景的特別座。多為熟客的座位。

Café（カフェ）：意指喫茶店。雖然眾說紛紜，但基本上意思是一樣的。

畫廊喫茶（画廊喫茶）：具備展示繪畫與攝影作品機能的喫茶店。可在啜飲咖啡的同時優雅地欣賞藝術作品。

甜點（甘味）：喫茶店的甜點多為餡蜜與聖代。

喫茶店：提供咖啡與紅茶等飲品的店家，有些店家也提供輕食。喫茶店的「喫」的意思是喝、吃、品嘗，並非指抽菸[36]。「喫茶」即為「喝茶」之意。

咖啡保溫壺（コーヒーアーン）：指的是保溫咖啡用的容器。使用於飯店或是宴席上，可以讓多數人同時享用咖啡。（反義詞：現沖咖啡）

咖啡杯（コーヒーカップ）：主要是指盛裝熱咖啡的容器。各家店的杯有著不同的圖案，展現出個性。

磨豆機（コーヒーミル）：用來磨碎烘焙後的咖啡豆的器具。

【さ】

都市更新（再開発）：意指重新整頓既有的都市地區。因為都市更新

210

而消失的店家不計其數。本書中的TSUTAYA（P84）則是在此背景下實現了奇蹟式的復活。

虹吸式咖啡壺／塞風壺〔サイフォン／サイホン〕：萃取咖啡的器具。熱氣所造成的氣壓差讓咖啡流入壺內，這樣的光景充滿觀賞的樂趣。

西雅圖系咖啡〔シアトル系〕：最具代表性的即為星巴克與TULLY'S COFFEE，為發源於美國西岸的咖啡店。其賣點為全面禁菸或劃分出吸菸座位區，這樣採取的方針與其時尚的氛圍相得益彰，獲得了好評，在日本則是於一九九〇年代後期開始普及。

自家烘焙〔自家焙煎〕：指的是不向業者進貨已經完成烘焙的咖啡豆，而是進生咖啡豆，由店長或是員工自行在店內或是附近的烘焙室進行烘焙。

邪宗門：由名和孝年先生所開創的喫茶店。店面最初開在吉祥寺，日後搬遷到國立，並在名和先生過世的二〇

〇八年歇業。日本各地均有同系列的店家，本書中收錄了所有現存的邪宗門。

水晶吊燈〔シャンデリア〕：喫茶店中的豪華裝飾品之一，不過燈具的結構複雜，清潔起來相當費力。

糖盅〔シュガーポット〕：放置於喫茶店內的各個座位上，用來裝砂糖的容器。

熟客〔常連客〕：經常造訪店家的客人，可衍伸視為店員般的行動，有些常客甚至會採取好似店員般的行動。

食品衛生法：規範飲食相關的法律。喫茶店也必須遵循食品衛生法取得營業許可。

單品咖啡〔ストレートコーヒ〕：意指由單一種類咖啡豆所沖泡的咖啡，可品味到咖啡豆獨特的香味。

湯鍋〔寸胴鍋〕：鍋子的一種，用於保存冰咖啡。特別是在客人點單後用來

店面創始人〔創業者〕：開啟店面的人。在喫茶店熱潮正盛時，有許多沒有餐飲經驗的人投身經營喫茶店。

【た】

常春藤〔ツタ〕：為喫茶店的外觀帶來深刻印象的玩意兒。常春藤雖然具有隔熱的實用功效，但是清除枯葉時相當累人，為其缺點。不過常春藤強化店面外觀印象的效果可說是難以衡量。

同伴喫茶〔同伴喫茶〕：指的是提供男女偕伴客人包廂空間的喫茶店。一九五〇年代時，部分名曲喫茶與爵士喫茶提供了半包廂空間的同伴座位，成為同伴喫茶的濫觴。

【な】

拿坡里義大利麵〔ナポリタン〕：喫茶店中的經典餐點，因為可以事先準

活躍。

備的喫茶店全盛期大為不及一杯杯準備的喫茶店全盛期大為

36 抽菸在日文中寫作「喫煙」，日本有許多喫茶店在今日依舊不禁菸。

備，烹調方式也相當簡單的關係，於是在眾多喫茶店間普及開來。

法蘭絨濾布〔ネルドリップ〕：沖咖啡的方式之一，使用被稱為法蘭絨的布來過濾萃取咖啡。在使用後必須浸泡於水中，保養起來不容易。

【は】

烘豆機〔焙煎機〕：用於烘焙咖啡豆的機器。隨著自家烘焙的興盛，店家內也變得常能見到烘豆機。

旋轉燈〔パトランプ〕：像是巡邏警車上可見的燈。旋轉燈是店家為了方便行車的駕駛人辨識所下的功夫，常見於汽車駕駛人口多的中京圈37。旋轉燈會裝在招牌旁，使其亮燈並旋轉。

輕食喫茶室〔パーラー〕：這個詞源自法文的 parlour，意思是招呼客人的場所，也因為有此意涵，於是被喫茶店或小鋼珠店用於店名中。

磨粉販售〔挽き売り〕：將咖啡豆磨成粉後販售給客人之意。

美人喫茶：流行於戰前到戰後不久的期間，是有美女為客人服務的喫茶店。當時甚至還有將臉湊近客人斟咖啡的服務。但隨著近代女性主義的抬頭，成為輿論批評對象而衰退。

粉紅電話〔ピンク電話〕：為特殊簡易公用電話的俗稱。只要撥號到喫茶店，粉紅電話便會響起，可確認相約的人是否已經抵達店內，但隨著行動電話的普及而逐漸消失。每個月光固定費用就要價三千日圓。

巴西〔ブラジル〕：咖啡豆的原產國，許多喫茶店的店名因此取作巴西。

綜合〔ブレンド〕：意指綜合咖啡，也稱為混合咖啡。每間店的口味都有明顯的差異，是喫茶店最為常見的咖啡。

鬆餅〔ホットケーキ〕：也稱為薄煎餅。鬆餅雖然常見於菜單上，但店家所提供的究竟是手工鬆餅或是冷凍鬆餅，要到端上桌後才能見真章。

熱三明治〔ホットサンド〕：用烤過的吐司製成的三明治，有專用的熱壓機。

【ま】

店長〔マスター〕：喫茶店的店老闆

碰頭〔待ち合わせ〕：在行動電話普及以前，人們經常會約在喫茶店碰頭。以前的喫茶店之所以多位於面向馬路的一樓的原因也在於此。

火柴盒〔マッチ〕：可展現出店家的設計品味、用於點火的工具。隨著吸菸人口的減少以及打火機的普及，製作火柴盒的店家也變少。向工廠下訂單製作火柴盒時，大部分情況下最少的起訂量是一千個，有時火柴盒在火柴盒分送完以前就會受潮，這也是火柴盒衰退的理由之一。

牛咖〔ミーコー〕：牛奶咖啡，也稱為拿鐵、咖啡歐蕾。

冰滴咖啡〔水出しコーヒー〕：不使用熱水，而是以常溫的水所萃取的咖啡。別名荷蘭咖啡，誕生於荷蘭殖民地時期的印尼，因而得其名。

奶昔〔ミルクセーキ〕：混合了牛奶、雞蛋、砂糖所製成的飲品。

奶盅〔ミルクピッチャー〕：用於盛裝加到咖啡中的牛奶的容器。

名曲喫茶：用黑膠唱片或CD播放古典音樂的喫茶店，也稱作古典喫茶。店長有時也會接受客人點歌。的向日葵（P12）與東京（P140）便屬於名曲喫茶。

菜單〔メニュー〕：喫茶店經常可見手寫菜單，日後再予以增添修改。此外在多為常客造訪的喫茶店內，有時若是不主動要求的話，店家是不會提供菜單的。

早餐〔モーニング〕：在晨間時段點咖啡，就會附贈吐司與水煮蛋的服務。正式名稱為「早餐附贈服務」。中京

圈以附贈早餐的文化著名，當中尤以尾張一宮市的競爭相當激烈。除了寒天、茶碗蒸、炒飯以外，甚至還有附贈自助吧的店家。一開始是位於國道旁的喫茶店希望駕駛人停下車入店而提供的服務，汽車大國愛知縣內之所以這樣的喫茶店特別多，也是出於這個理由。

【や・ら】

黑市〔闇市〕：在物資不足的狀態下自然形成的市場。在介紹八千代（P16）以及富士男（P190）時曾提及。

俄羅斯咖啡〔ルシアンコーヒー〕：在咖啡中加入可可的飲品。發源地為烏克蘭。

冰咖〔レーコー〕：意指冰咖啡。是一九八〇年代在近畿地區經常使用的用語。

黑膠唱片〔レコード〕：種類上有長度為五分鐘左右的SP（standard

play）、三十分鐘左右的LP（long play），以及十分鐘左右的EP（extended play）。也因為只要點一杯咖啡就能夠欣賞音樂，沒有錢買黑膠唱片的學生或年輕人經常聚集於名曲喫茶店中。

收銀機〔レジスター〕：雖然現在常見的是附有計算功能與明細列印功能的收銀機，但是有部分喫茶店至今依舊使用一九七〇年以前的收銀機。由於是手動式，在結帳時會發出敲擊聲，別有一番風趣。

復古〔レトロ〕：「retrospect」的簡稱。帶有回顧、追憶、懷想感覺的意思。與古典喫茶的搖滾樂版。本書在介紹到科隆（P28）時曾提及這個名詞。

搖滾喫茶〔ロック喫茶〕：名曲喫茶的搖滾樂版。本書在介紹到科隆（P28）時曾提及這個名詞。與古典喫茶相較下，演奏搖滾樂所需的人數與器材比較少，所以有時也會在店內舉行現場演奏。

37 以名古屋為中心所發展出的日本都市圈，又稱為名古屋圈或名古屋大都市圈。

結語

讀完這一一○間純喫茶店的故事，不曉得您有何感想呢？每間店背後都有著別處所聽不到的故事。而屬於自營店的純喫茶的魅力之一，便是從店面本身的打造到待客之道、店內氣氛等，全部都是僅此一家、別無分號。若是純喫茶的魅力有稍稍打動閱讀本書的讀者的心，對我來說就是再高興不過的事了。

撰寫本書的過程中承蒙各方人士鼎力相助。爽快答應接受採訪，向我述說私房故事的諸位店長，非常謝謝你們。這本書的主角既是純喫茶，同時也是每一位店長。此外，在此也讓我在心中向在開啟店面、打下基礎後往生，而無緣見上面的店面創始人，以及歷代相關人士致上謝意。

純喫茶若是想持續經營下去，熟客的力量相當重要。我跑遍了全國各地的純喫茶，不管是否因為採訪前往，總是可見熟客造訪，正也因為如此，純喫茶才得以維繫住純喫茶的風貌存在下去。在此我也想間接傳達感謝，謝謝你們。

這本書中的照片是由我親自拍攝，而我也要感謝針對拍攝技巧與器材等給予我誠摯建議的諸位人士。託你們的福，讓我得以不光是透過文章，而是能以包含照片在內的形式來描繪店家，呈現出臨場感。

此外還有平日大力支持純喫茶保存協會的人士、所有協會會員，因為有你們在，我才能走到今天，謝謝你們。

最後，我也要向擔任書封設計、讓這本書以完美設計呈現的工藤小姐、伊藤先生、為本書繪製出色插圖的齊藤小姐、賜予我寫作這本書機會的實業之日本社的仙石先生，以及一路上給予我諸多鼓勵的責任編輯白戶先生致上謝意。謝謝你們。

期待今後有機會與各位讀者在某間喫茶店相遇，再會了。

（二○一三年・秋　於世田谷邪宗門）

後記

首先，我想對將本書讀到最後的讀者們致上謝意。我是本書作者山之內遼的弟弟。部分讀者應該已經得知這個消息，我哥哥在二〇一三年這本書出版後，遭逢意外事故往生。哥哥往生的七年後，這本書因為獲得眾多純喫茶粉絲的熱烈回響，才有機會以全書彩色內頁的形式再次出版，深感這一切都是拜在哥哥生前給予他眾多支持的諸位人士的力量所賜。而這次重新出版，我們盡可能不去更動哥哥所撰寫的內容（不過當然像是菜單的價格調整等，可事先確認的事項則是有所變動）。

就我的立場來談論哥哥的話，他在我心目中是個有著特殊感性的人。他從十幾歲開始就對懷舊的純喫茶抱有強烈的興趣，有多餘的時間也不休息，盡往全國各地的純喫茶跑，當時看在我的眼裡，對於他旺盛的精力感到相當讚嘆。碰上黃金週等長假時，他會前往地方縣市的純喫茶，還會列

出清單，向我跟母親報告，說他「一共去了幾十間店」。雖然我不曾直接向哥哥詢問過，究竟是什麼如此打動他的心，但我想應該是因為他極為熱愛「純喫茶」所營造出的難以言喻的懷舊氛圍，以及去探索包含店長的人品在內，這世上每間純喫茶店所刻劃下的漫長歷史的緣故。就這一點來說，本書因為切入視角與其他介紹喫茶店的書有所不同，也因此別有一番趣味。

此外，書中刊載的照片也是出自哥哥之手，我記得當時他毫無攝影的經驗，但為了能將店家拍得好看，還特地去上攝影課。這次是以全彩方式刊載照片，所以也希望讀者們能夠留意照片。

而我本身覺得相當可惜的一點是，如果哥哥還在世的話，不曉得已經出版了多少本精彩的著作。

這本書中總共刊登了一一○間店，但哥哥在全國所造訪過的純喫茶間數是這個數量的好幾倍，而且都加以記錄了下來。我打從心底想透過哥哥所編織出的話語，去認識尚未被介紹出的名店。

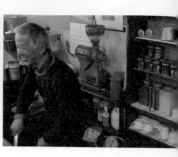

關於這點雖然相當遺憾，但希望捧讀這本書的讀者們，能以自身的體驗去完成那部「續集」，去認識更多新的純喫茶。能讓哥哥如此深深著迷、屬於「純喫茶」那既深奧又美好的文化，若是能流傳於後世，相信哥哥肯定會說「這是我至高無上的喜悅」。

在此我要再次向閱讀本書的讀者、和哥哥兩人同心協力編製本書的實業之日本社的白戶先生，以及帶領哥哥認識到可以如此熱中的美好世界的全國純喫茶店的店長致上最深的謝意。

祝福各位讀者可以遇見足以改變人生的美好純喫茶。

二○二○年四月　山之內脩

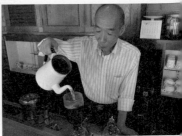

後記

二〇一三年的二月，在作者山之內遼所寄來、內容多達十一張 A4 用紙的企畫書中，撇開「前言」中所提及的寫作動機不說，他還寫到了以下這樣的內容：

- 四十七都道府縣全部由我本人直接造訪店家進行採訪（旅費、經費均由我本人負擔）。
- 截至目前為止，我大概造訪過三千八百間咖啡店（不包含連鎖店）。
- 東京都內的 Saint Marc、EXCELSIOR CAFFÉ 和上島咖啡店的店面我全都造訪過。

當時，遼先生只是一位二十八歲的上班族。假設一天造訪一間咖啡店好了，要去過三千八百間咖啡店，需要費時約莫十年半。雖然我不清楚當時

東京都內的 Saint Marc、EXCELSIOR CAFFÉ 和上島咖啡店總共有幾間店面，但我那時不太相信有人會去做這樣的事。畢竟，我想不透背後的理由為何。

每個人在推銷自己時，多多少少都會把話說得比較滿，所以老實說，我內心想的是「以他這年齡應該沒有去過那麼多間喫茶店」「造訪過那麼多連鎖店這點應該是騙人的吧」。

但他所言不假。他在沒有人要求他這麼做的情況下，造訪了東京都內所有的 Saint Marc、EXCELSIOR CAFFÉ 和上島咖啡店，而他本人也是在搞不清楚自己是否當真想去的情況下，一一造訪。遼先生就是這樣的一個人。

◆ ◆ ◆

當時我隸屬於負責編製觀光指南的編輯部。一般來說，對於觀光指南或是介紹店家的指南書而言，店家資訊等「資訊的正確性」是最重要的。也因此在編製的過程中如果發現店家歇業，理所當然會將頁面撤下，並用目前持續營業中的店家遞補。

然而，這本書打從一開始就不採取這樣的方針。在二〇一三年的編製過

程中，也曾碰上所介紹的店家當中好幾間店的漫長歷史落幕，但我們卻是在頁面上加入「歇業」的文字，照樣刊登。

該地確實存在過「為人所愛的純喫茶」。

而將這樣的事實記錄下來，便是遼先生賦予這本書的重大任務之一。

若是想要取得最新資訊，光憑網路就綽綽有餘。網路上的資訊不斷汰舊換新，資訊以極快的速度被消費。

相形之下，將對於某人來說極為重要的事物明確地、同時是以能留在身邊的形式保存下來這點，是唯有紙本書才能達成的重要功能（或許可能也只是出版業工作者的癡心妄想）。

在瞬息萬變的時代中，要堅持意念持續做同一件事變得日益困難。自己若是不跟上社會變化的腳步，就會遭到淘汰。而無論是哪個時代，總是有不迎合變化潮流的文化與價值觀。這次在編製新裝版的過程中，我得知又有二十間店面的漫長歷史落幕。

而就在我撰寫這一段後記的當下，COVID-19 正肆虐於全球。這也讓人再度去思索珍貴店家的存在價值。

造訪喫茶店、與人相會。這樣的行為若是消失了，這世界不曉得會變得如何。說真的，我真想聽聽遼先生會怎麼回答。

新版並未變動遼先生所撰寫的文章，或許有些店家在讀者們實際造訪後，會發現店長換人、店內的裝潢擺設有所變動，還請讀者們理解這是在遼先生寫作後所發生的變化，並請多加包涵。

最後，這本書之所以能以新裝版的形式上市，是因為有作者遼先生的熱情、其家人的鼎力協助、閱讀過本書的讀者，以及打造出純喫茶這樣美妙空間的店長們存在的關係，在此我要再次致上謝意。

責任編輯　白戶翔

日本純喫茶物語
110間昭和老派咖啡店的紀錄與記憶

47都道府県の純喫茶

作　　者	山之內遼
譯　　者	李佳霖
封面設計	Bianco Tsai
內頁排版	藍天圖物宣字社
責任編輯	王辰元

發 行 人	蘇拾平
總 編 輯	蘇拾平
副總編輯	王辰元
資深主編	夏于翔
主　　編	李明瑾
行銷企畫	廖倚萱
葉務發行	王綬晨、邱紹溢、劉文雅

出　　版	日出出版
	新北市231新店區北新路三段207-3號5樓
	電話：（02）8913-1005 傳真：（02）8913-1056
發　　行	大雁出版基地
	新北市231新店區北新路三段207-3號5樓
	24小時傳真服務 （02）8913-1056
	Email：andbooks@andbooks.com.tw
	劃撥帳號：19983379　戶名：大雁文化事業股份有限公司

初版一刷	2022年4月
初版三刷	2023年11月
定　　價	420元
Ｉ Ｓ Ｂ Ｎ	978-626-7044-43-8
Ｉ Ｓ Ｂ Ｎ	978-626-7044-42-1（EPUB）

TODOFUKEN NO JUNKISSA AISUBEKI 110 KENNO KIROKU TO KIOKU by Ryo Yamanouchi
Copyright © Ryo Yamanouchi, 2020
All rights reserved.
Original Japanese edition published by Jitsugyo no Nihon
Sha, Ltd.

Traditional Chinese translation copyright 2022 by Sunrise
Press, a division of And Publishing Ltd.
This Traditional Chinese edition published by arrangement
with Jitsugyo no Nihon Sha, Ltd., Tokyo, through
HonnoKizuna, Inc., Tokyo, and Keio Cultural Enterprise
Co., Ltd.

國家圖書館出版品預行編目(CIP)資料

日本純喫茶物語：110間昭和老派咖啡店的紀錄與
記憶/山之內遼著；李佳霖譯.
-- 初版. -- 臺北市：日出出版：大雁文化事業股份
有限公司發行, 2022.04
　　面; 公分.--
譯自：47都道府県の純喫茶
ISBN 978-626-7044-43-8（平裝）

1. 咖啡館 2. 旅遊 3. 日本

991.7　　　　　　　　　　　111004840